中国画传统技法教程

写意花鸟画日课

王健卫 著

海峡出版发行集团
THE STRAITS PUBLISHING & DISTRIBUTING GROUP | 福建美术出版社
FUJIAN FINE ARTS PUBLISHING HOUSE

图书在版编目（CIP）数据

中国画传统技法教程．写意花鸟画日课 ／ 王健卫著
. -- 福州 ：福建美术出版社，2021.4（2023.9 重印）
ISBN 978-7-5393-4197-2

Ⅰ．①中… Ⅱ．①王… Ⅲ．①写意画－花鸟画－国画技法－教材 Ⅳ．① J212

中国版本图书馆 CIP 数据核字（2021）第 008601 号

出 版 人：郭　武
责任编辑：樊　煜　吴　骏
装帧设计：薛　虹
摄　　影：陈成荣

中国画传统技法教程·写意花鸟画日课

王健卫　著

出版发行：福建美术出版社
社　　址：福州市东水路 76 号 16 层
邮　　编：350001
网　　址：http://www.fjmscbs.cn
服务热线：0591-87669853（发行部）　87533718（总编办）
经　　销：福建新华发行（集团）有限责任公司
印　　刷：福建省金盾彩色印刷有限公司
开　　本：889 毫米 ×1194 毫米　1/12
印　　张：15
版　　次：2021 年 4 月第 1 版
印　　次：2023 年 9 月第 2 次印刷
书　　号：ISBN 978-7-5393-4197-2
定　　价：98.00 元

【概　述】

中国画是我国传统文化的重要组成部分，在长期的发展过程和艺术
实践中，各种技法和表现形式都不断完善，理论体系也逐步形成。中国
画在漫长的发展过程中不断吸收外来艺术的精华，并始终按自己的方向
发展着，为人类文化艺术的发展发挥着重要的作用。

花鸟画是中国画的画科之一，其表现内容相当广泛，其表现技法也
非常丰富。花、鸟、鱼、虫、走兽的形象远在新石器时代的彩陶上就有
表现，唐代中晚期，花鸟画逐渐从山水画中独立出来成为专门画科。在
1000多年的发展过程中形成了工笔花鸟和写意花鸟两大体系。中国花
鸟画除了表现大自然的美之外，还往往借花鸟来表达作者的理想、意念
以及情怀等，借生动感人的画面来展示作者的内心世界。

写意花鸟画是用简练概括的手法绘写对象的一种画法。写意花鸟画
的用笔，要求华润、松活、灵变、沉着、洒脱、挺拔、刚健、遒劲、浑
融、生涩、苍老，总之要具有变化，要有活泼的生命力。作者需随着表

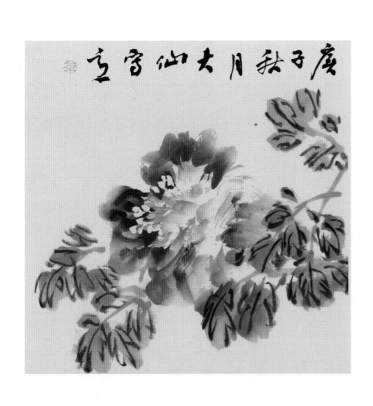

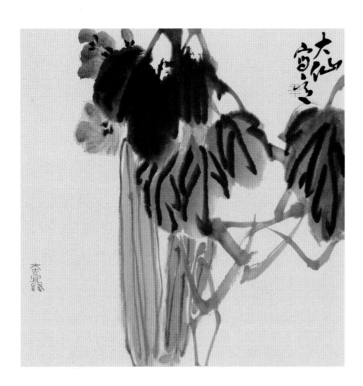

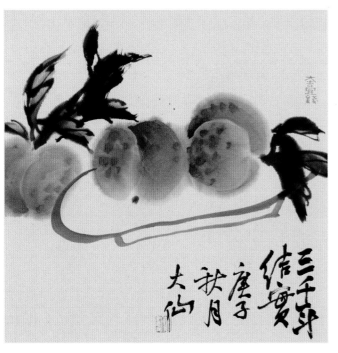

现现实事物的需要而变换技法，通过轻重、深浅、虚实来体现现实事物。写意花鸟画重水墨、笔迹，追求意境，画面超凡脱俗、淡雅飘逸。

中国画始终把墨作为表现物象的根本要素，所以墨法在中国画中占有重要的地位，在中国画长期发展中，前人总结出极其丰富的经验，归纳起来大致有以下几种墨法：

1. 蘸墨法，运笔用墨要达到墨色层次丰富、滋润饱满的效果，关键在于蘸墨的方法。如用浓墨，则先用笔蘸清水，然后笔尖蘸墨，笔根不蘸墨，使墨由笔尖向笔根渗化，形成墨色由浓到淡的变化，这样的浓墨是有层次的活墨。用笔蘸清水然后再蘸少量浓墨，稍加调和后作画，即产生淡墨效果。即使用焦墨也有蘸墨的问题，也要在笔根保留一定的水分，使墨焦中含润。

2. 积墨法，是指用浓淡不同的墨层层叠积。用积墨法一般先淡后浓，要在第一遍墨干后再积第二遍，用笔要错开，笔触不能重复，各种笔法可以交互使用，要做到笔中有墨，生动自然。

3. 泼墨法，指用墨如泼出。泼墨法有两种，一种是把墨汁直接泼在纸上，根据自然渗化的墨痕再用笔调整加工；第二种是用笔泼墨，用羊毫大笔饱蘸墨汁，根据事先的构思泼出。泼墨可多次进行，可趁湿泼也可等前次墨干后再泼。泼墨法要求在墨色变化中见笔

意，要有笔有墨。

4. 破墨法，指利用水的流动性使水、墨、色自然渗化，分浓破淡、淡破浓、干破湿、湿破干、水破墨、墨破水、墨破色、色破墨等。破墨法要在墨色将干未干时进行，也可将几种破墨法交替使用，从而达到更丰富感人的效果。

5. 宿墨法，指用放置时间较长，已经脱胶的墨水作画的方法。宿墨法分浓宿、淡宿两种。用宿墨作画时，会产生一种斑驳的自然渗化的效果。

中国传统绘画着色以墨为主，用色很少。使用原色时大多是主体色压住画面，墨色对比单纯、醒目。主观设色是中国画又一显著特征，画家往往从主观意象出发，为所刻画的对象设色，使其更能表达作者的情感。巧妙运用空白也是中国画的一大特点，中国画讲究计白当黑的表现手法，"以素为云，借地为雪"，虽不画云、水、雪，却能表现出其存在。

我们学习中国画，一方面要刻苦学习中国画的表现技法；一方面要掌握一定的理论知识，全面指导自己的艺术实践。希望本书的出版对您学习中国画会有所帮助。

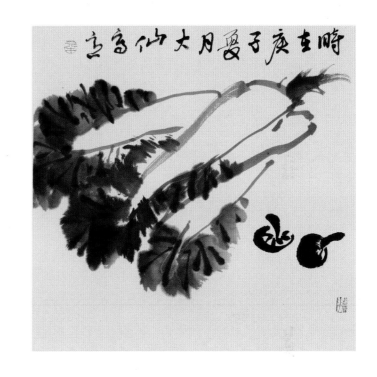

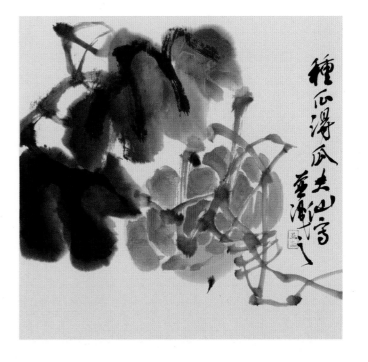

目 录

花 卉

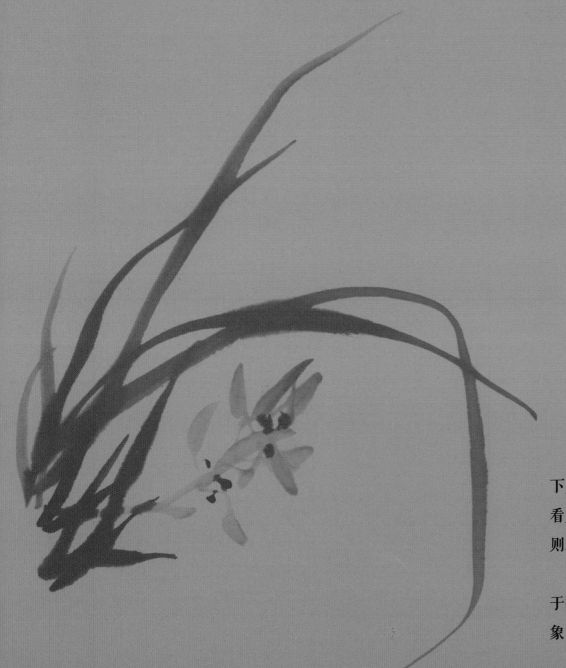

初学之时，有耐心、去粗心，不求速效，从根基上下死功夫，笔笔到位，处处用心。看自己习作较诸别人，看别人之作证诸自己，何处为是，何处为非，时时自省，则不难自知，能自知才能进步。

初学画者对物写照，不论山水、人物、花鸟，均宜于描绘物象时注意个别特征，以期形质俱肖，不宜太抽象，此为通常学画初期不可违反之定律。

——陈子庄《石壶画语录》

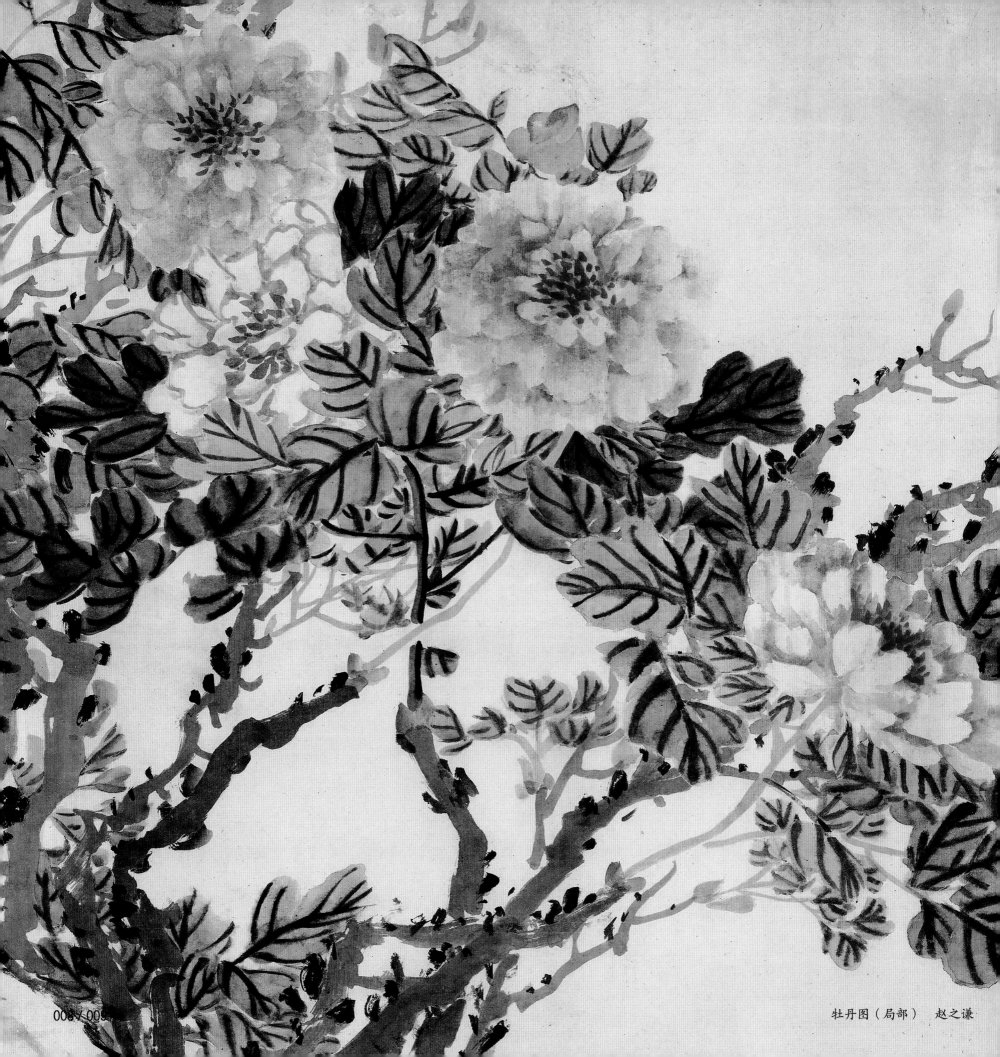

牡丹图（局部） 赵之谦

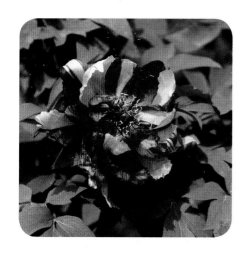

扫码看教学视频

〖牡 丹〗

牡丹是芍药科芍药属多年生落叶灌木。茎高可达2米，叶通常为二回三出复叶，表面绿色，无毛，背面淡绿色，有时具白粉。花单生枝顶，苞片5片，呈长椭圆形，萼片5片，呈宽卵形，花瓣5瓣或为重瓣。颜色有红色、粉色、白色等，花期4月至5月。牡丹在中国素有"花中之王"的美誉。牡丹象征着圆满、浓情、富贵，是中国十大名花之一。

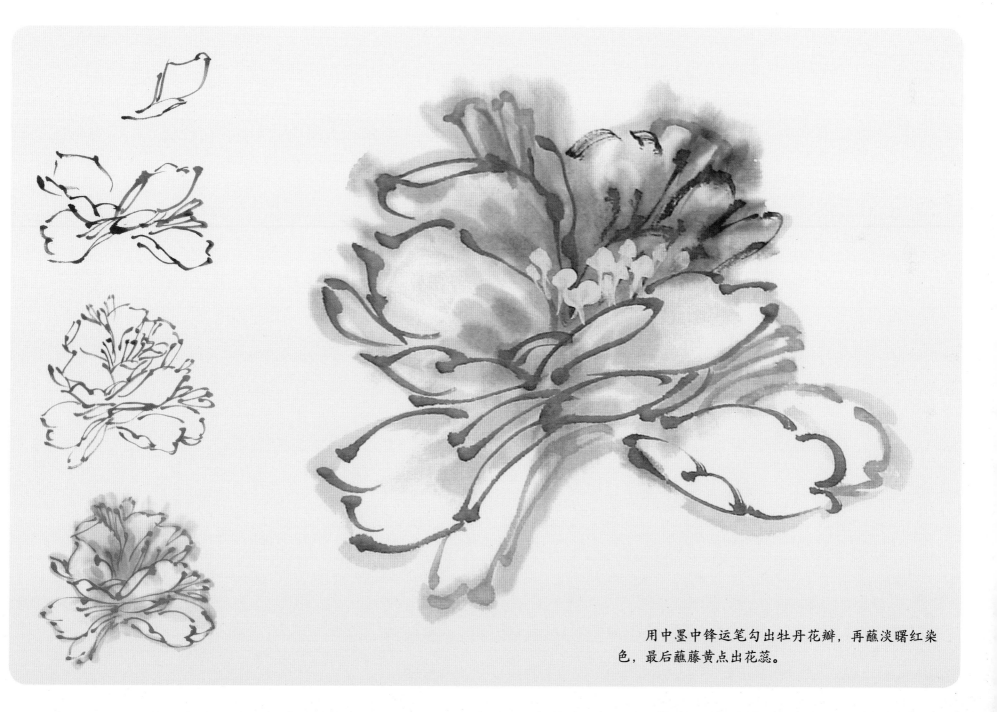

用中墨中锋运笔勾出牡丹花瓣，再蘸淡曙红染色，最后蘸藤黄点出花蕊。

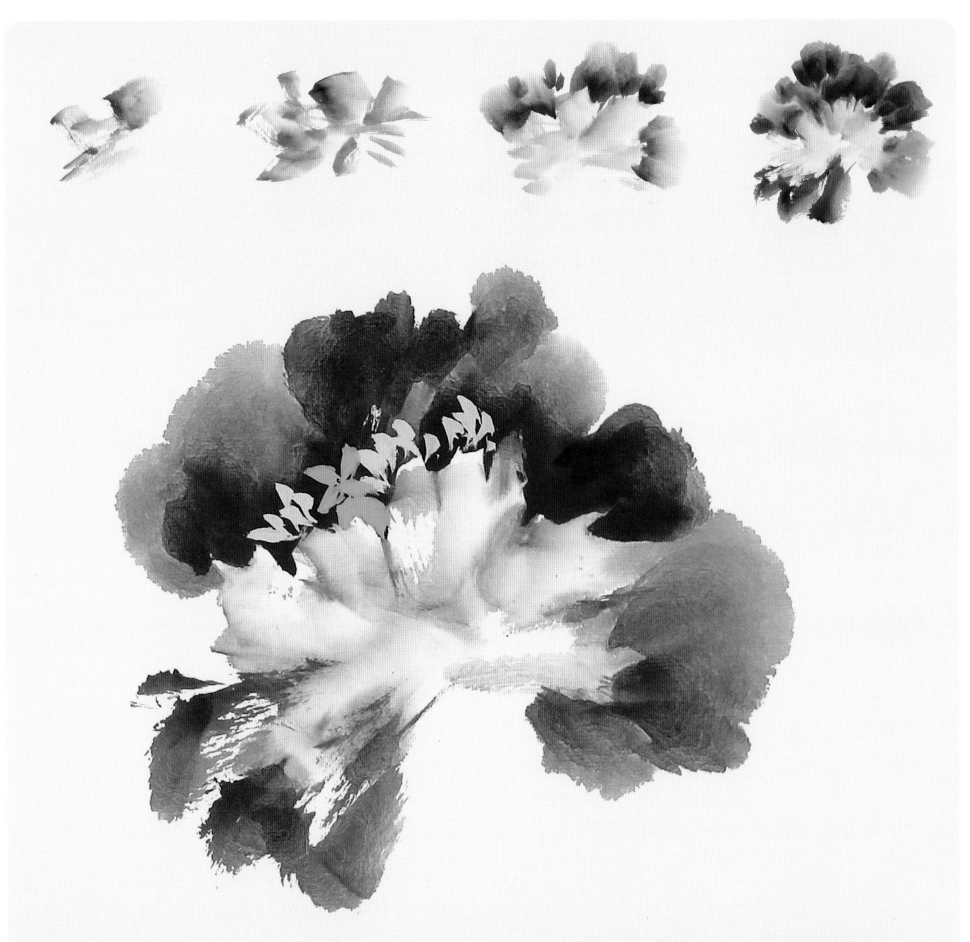

用笔蘸钛白，再以笔尖蘸曙红加赭石，依次画出前面和
后面的花瓣，最后蘸藤黄点花蕊，蘸三绿画蕊头和蕊丝。

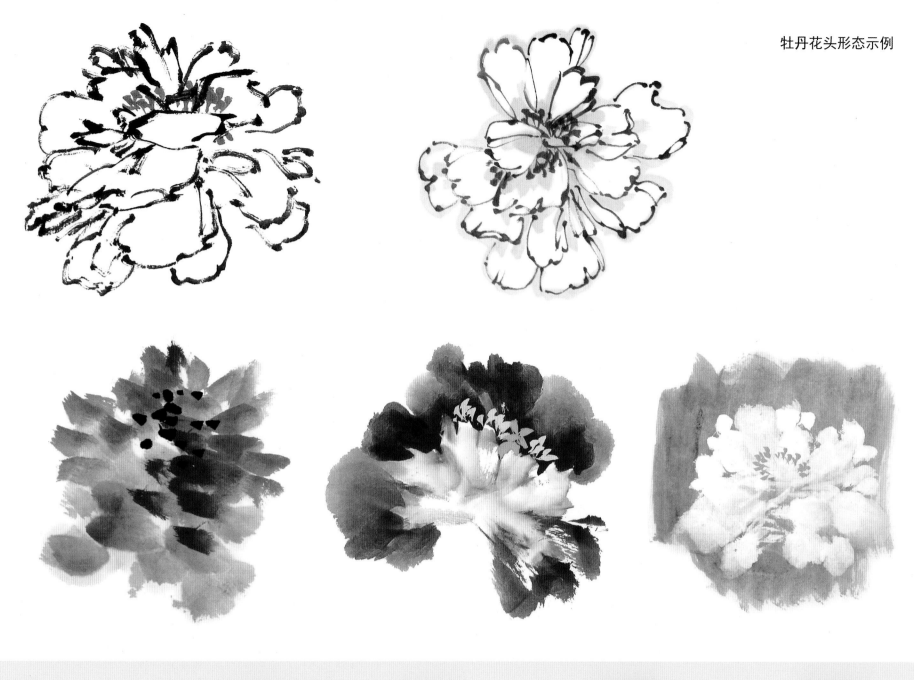

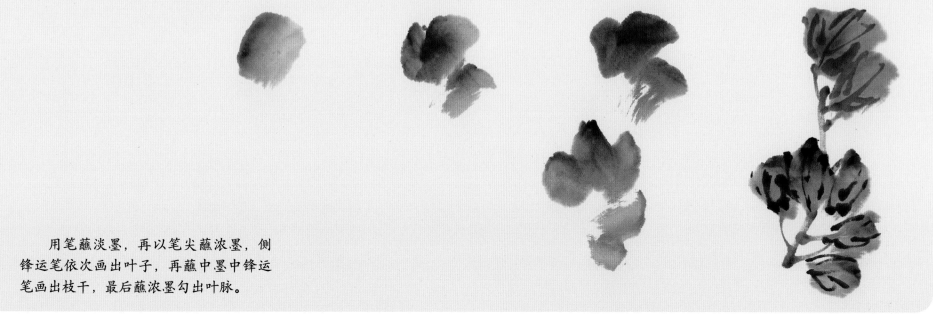

用笔蘸淡墨，再以笔尖蘸浓墨，侧锋运笔依次画出叶子，再蘸中墨中锋运笔画出枝干，最后蘸浓墨勾出叶脉。

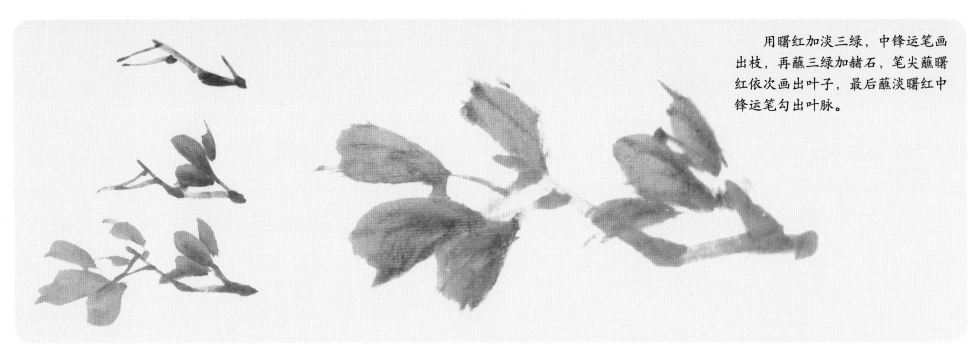

用曙红加淡三绿，中锋运笔画出枝，再蘸三绿加赭石，笔尖蘸曙红依次画出叶子，最后蘸淡曙红中锋运笔勾出叶脉。

牡丹叶子形态示例

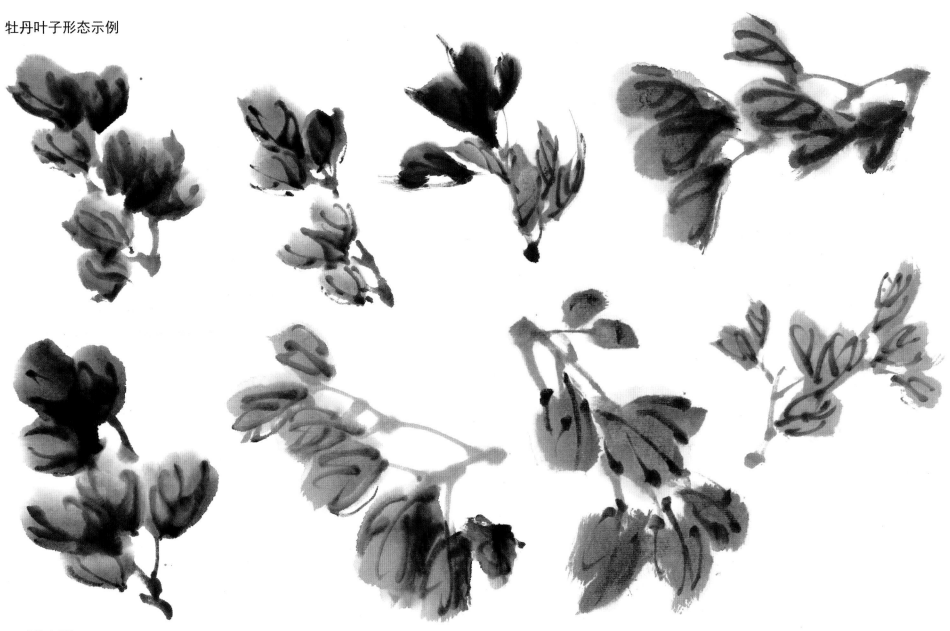

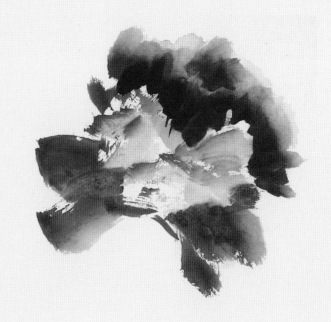

用笔蘸钛白，再以笔尖蘸曙红，依次画出牡丹花头前后花瓣。

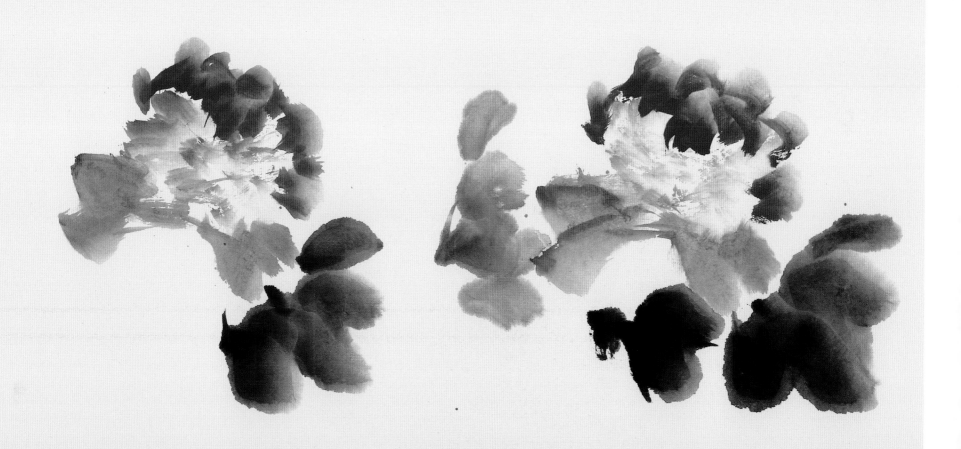

用笔蘸淡墨，再以笔尖蘸浓墨，依次画出牡丹叶子。

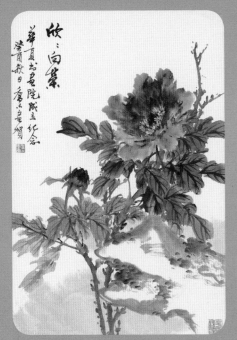

P128

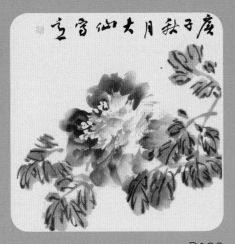

P129

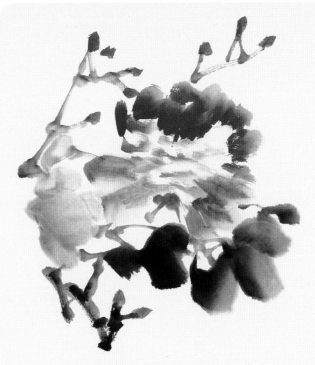

用中墨中锋运笔画出牡丹枝干，蘸曙红加赭石画花苞。

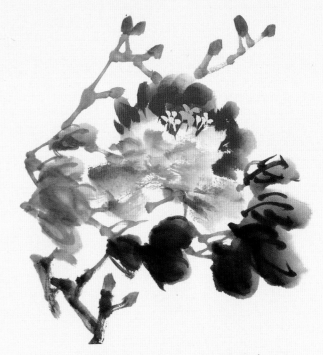

用浓墨勾出叶脉，最后蘸藤黄点出花蕊，蘸三绿点出蕊头和蕊丝。

牡丹花图（局部） 乔木

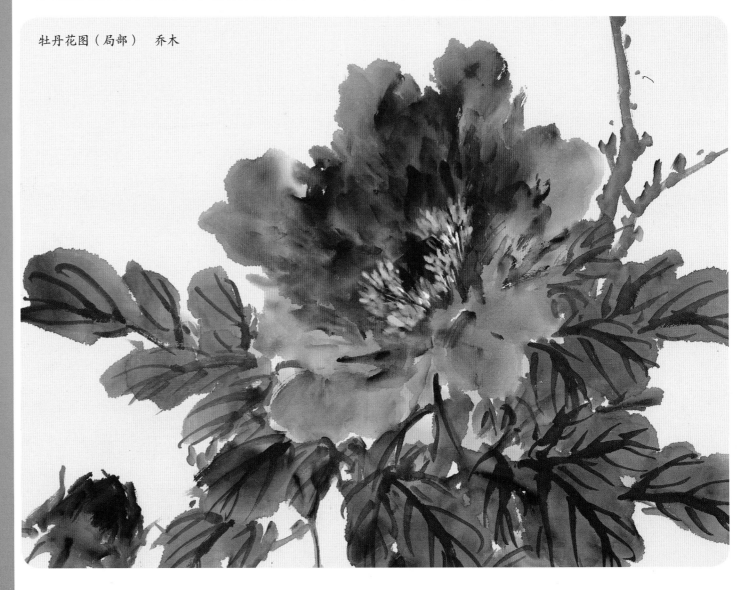

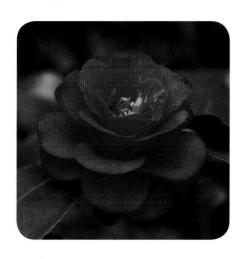

扫码看教学视频

【山 茶】

　　山茶是山茶科山茶属乔木。叶革质，椭圆形，上面深绿色，下面浅绿色。花顶生，无柄，有红、紫、白、黄各色，花期12月至翌年3月。山茶原产中国，被称为胜利花，是中国十大名花之一。

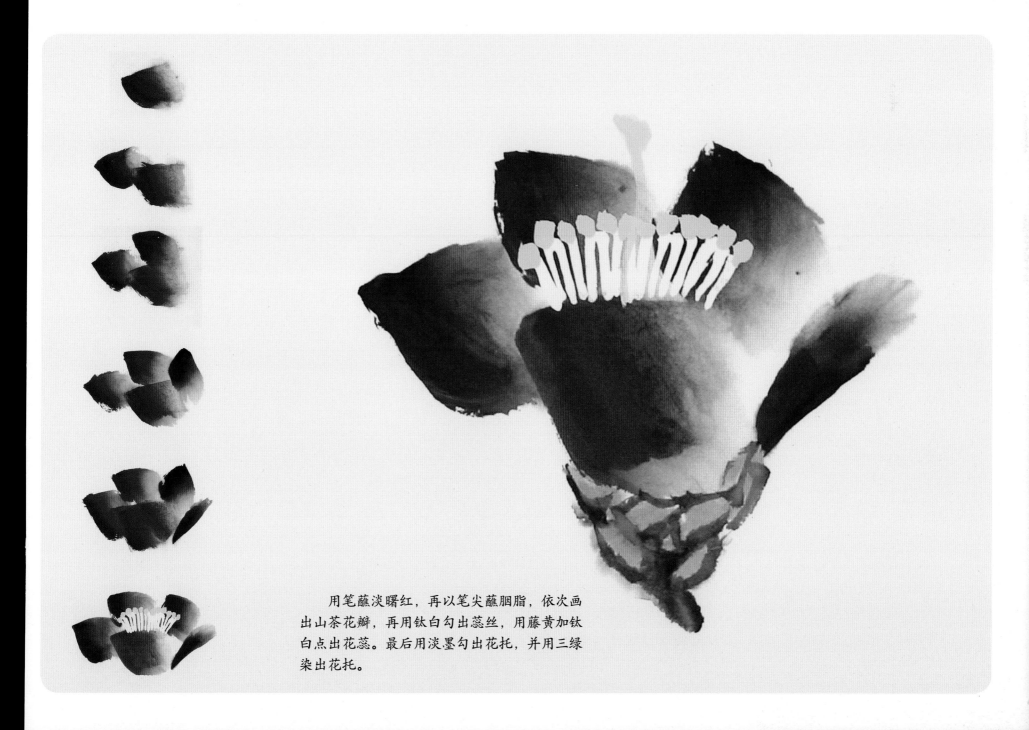

　　用笔蘸淡曙红，再以笔尖蘸胭脂，依次画出山茶花瓣，再用钛白勾出蕊丝，用藤黄加钛白点出花蕊。最后用淡墨勾出花托，并用三绿染出花托。

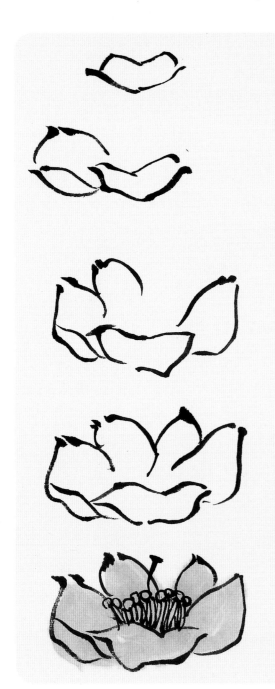

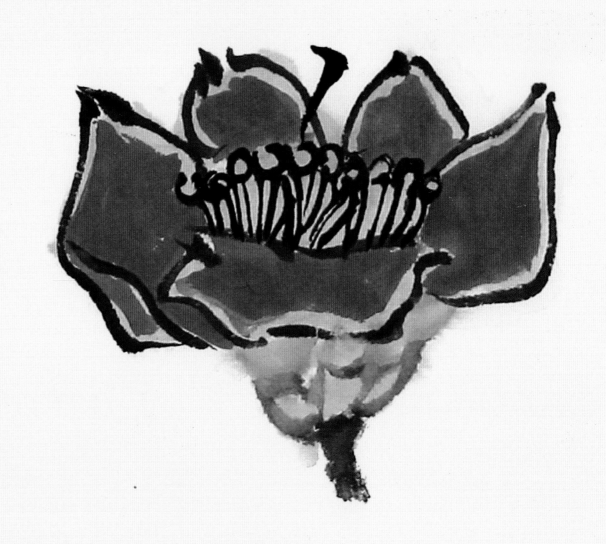

先用中墨依次勾出山茶花瓣及花蕊，再用淡赭石平涂花瓣，然后用胭脂染出花瓣，最后用淡墨勾出花托，并用三绿染出花托。

山茶花形态示例

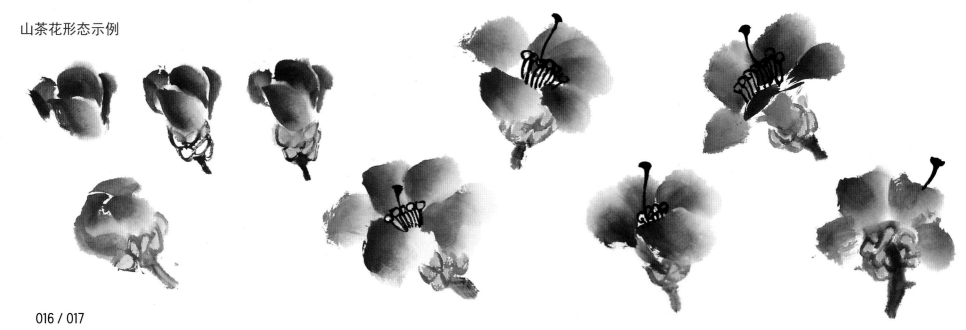

用重墨勾出山茶叶子及枝，再用
三青染出叶子正面，用三绿染出叶子
背面及枝。

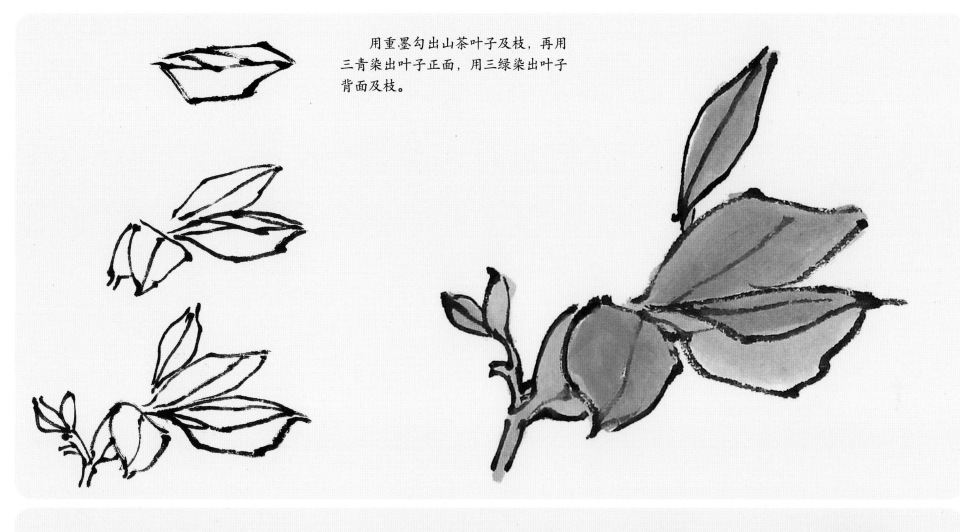

用淡墨画出叶子背面，中墨画
出叶子正面，最后用重墨勾出叶脉
及枝干。

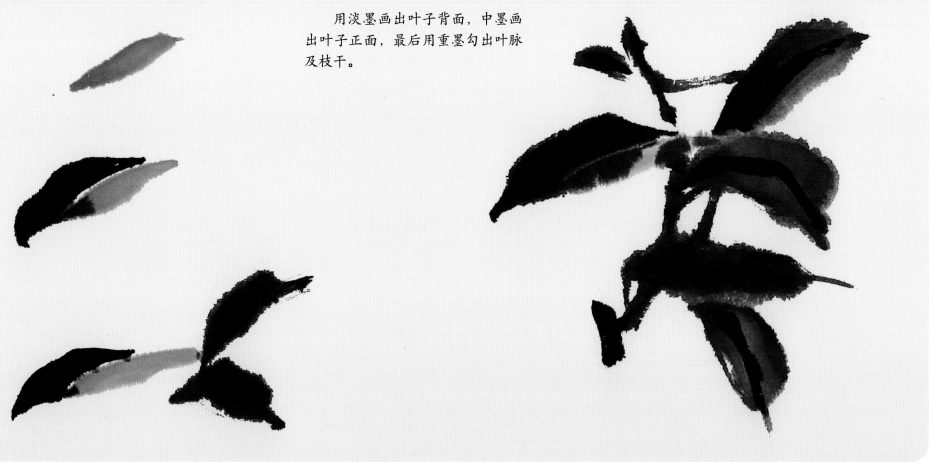

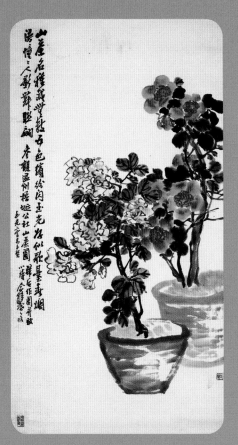

P130

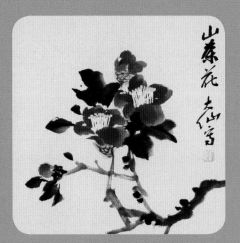

P131

用笔蘸淡曙红,再以笔尖蘸胭脂依次画出山茶花瓣。

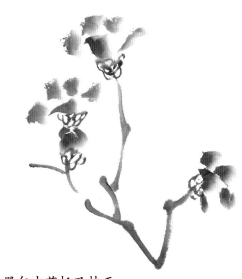

用淡墨勾出花托及枝干。

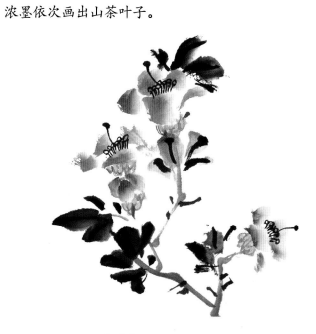

用笔蘸淡墨,再以笔尖蘸浓墨依次画出山茶叶子。

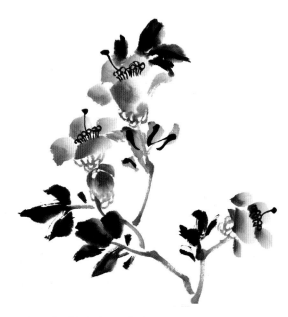

用重墨勾出叶脉及花蕊。

最后用三绿染花托。

扫码看教学视频

【杜　鹃】

　　杜鹃是杜鹃花科杜鹃花属的落叶灌木。分枝多而纤细，棕褐色。叶革质，常集生枝端，卵形或椭圆状卵形，边缘微反卷，具细齿，上面深绿色，下面淡白色。花冠漏斗形，有红、淡红、杏红、雪青、白色等颜色。花期4月至5月，果期6月至8月。杜鹃花又名映山红、山石榴。杜鹃花有繁荣昌盛及思念的寓意。

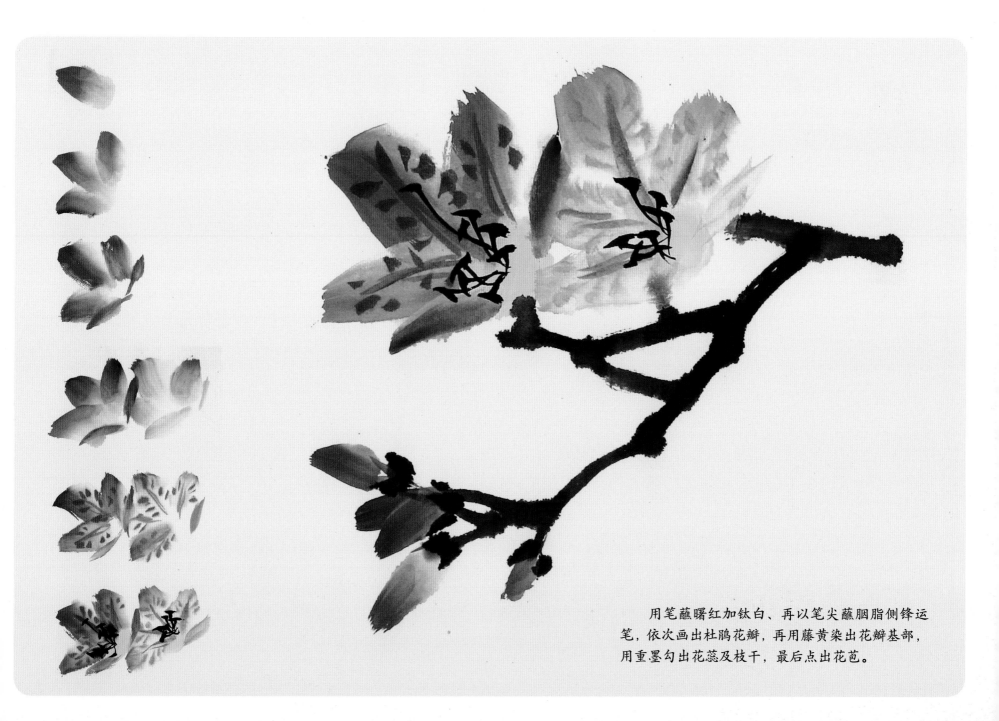

用笔蘸曙红加钛白、再以笔尖蘸胭脂侧锋运笔，依次画出杜鹃花瓣，再用藤黄染出花瓣基部，用重墨勾出花蕊及枝干，最后点出花苞。

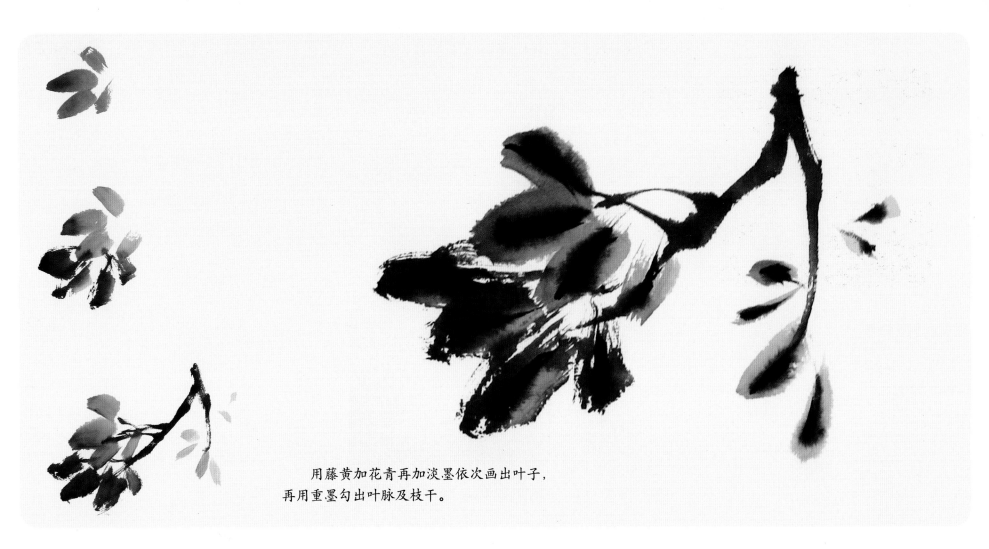

用藤黄加花青再加淡墨依次画出叶子，
再用重墨勾出叶脉及枝干。

杜鹃花头及花苞形态示例

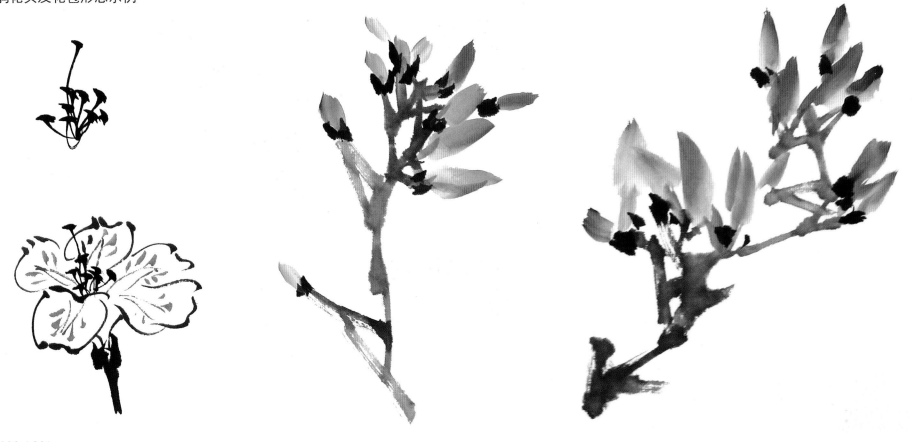

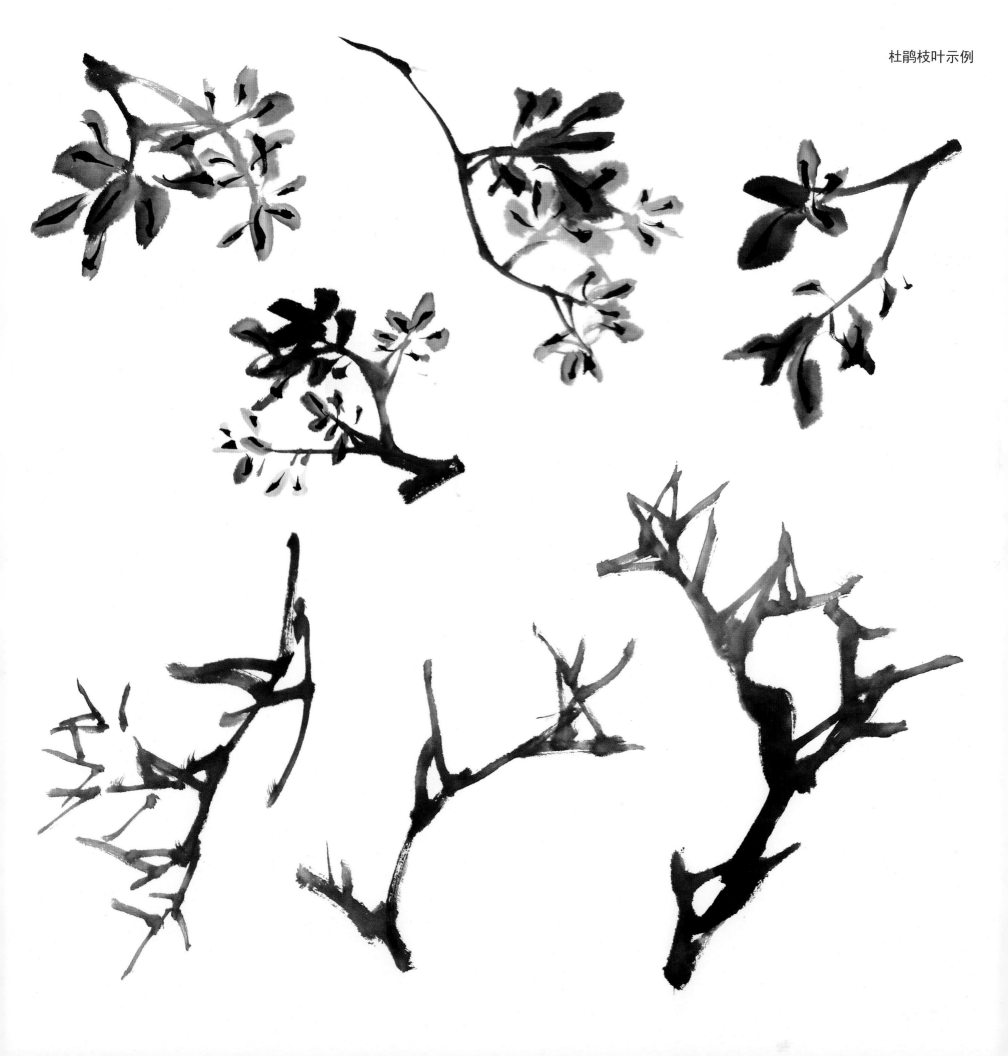

P132

P133

用笔蘸曙红加钛白再以笔尖蘸胭脂，侧锋运笔，依次画出杜鹃花瓣。

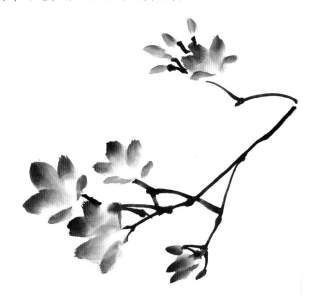

用重墨勾出杜鹃枝干。

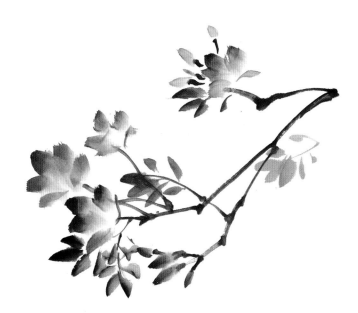

用藤黄加花青再加淡墨依次画出叶子。

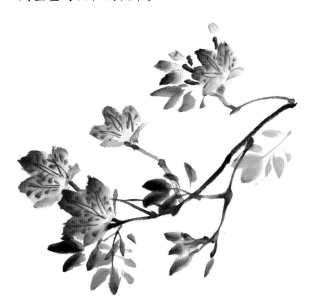

用藤黄染出花瓣基部，用胭脂勾花瓣。

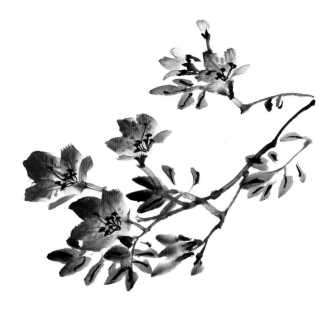

用重墨勾出叶脉和花蕊。

扫码看教学视频

【玉　兰】

　　玉兰是木兰科木兰属落叶乔木。叶纸质，倒卵形或倒卵状椭圆形，花蕾卵圆形，花先于叶开放，直立，有芳香，花期2月至3月，常于7月至9月再开花一次。玉兰是我国特有的名贵园林花木之一，象征着高洁、坚贞、感恩与吉祥等。

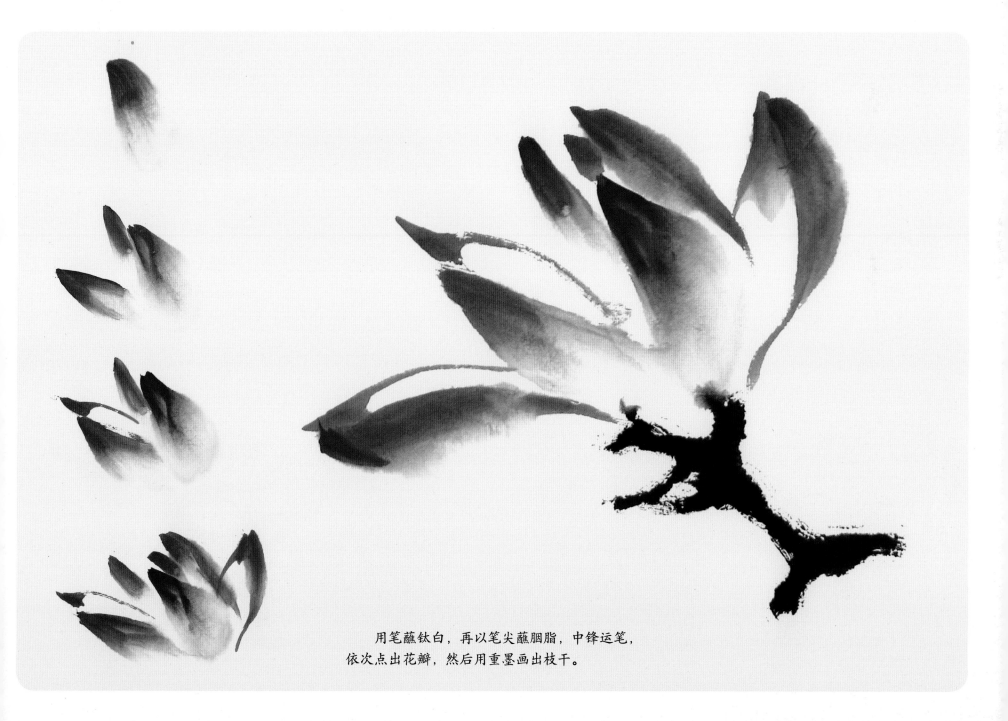

用笔蘸钛白，再以笔尖蘸胭脂，中锋运笔，
依次点出花瓣，然后用重墨画出枝干。

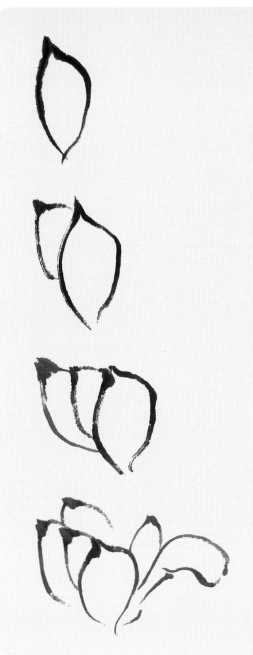

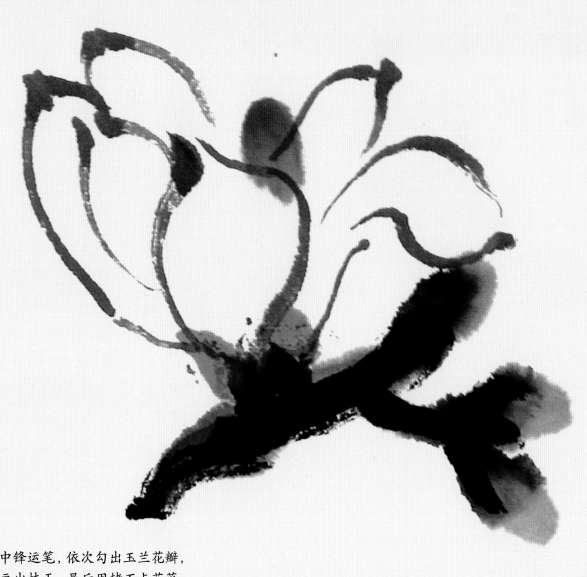

用中墨中锋运笔，依次勾出玉兰花瓣，
然后用重墨画出枝干，最后用赭石点花蕊。

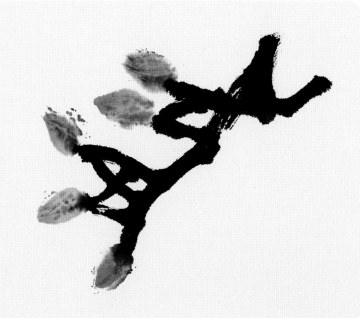

用赭石依次点出花苞，再蘸
重墨中锋运笔勾出枝干。

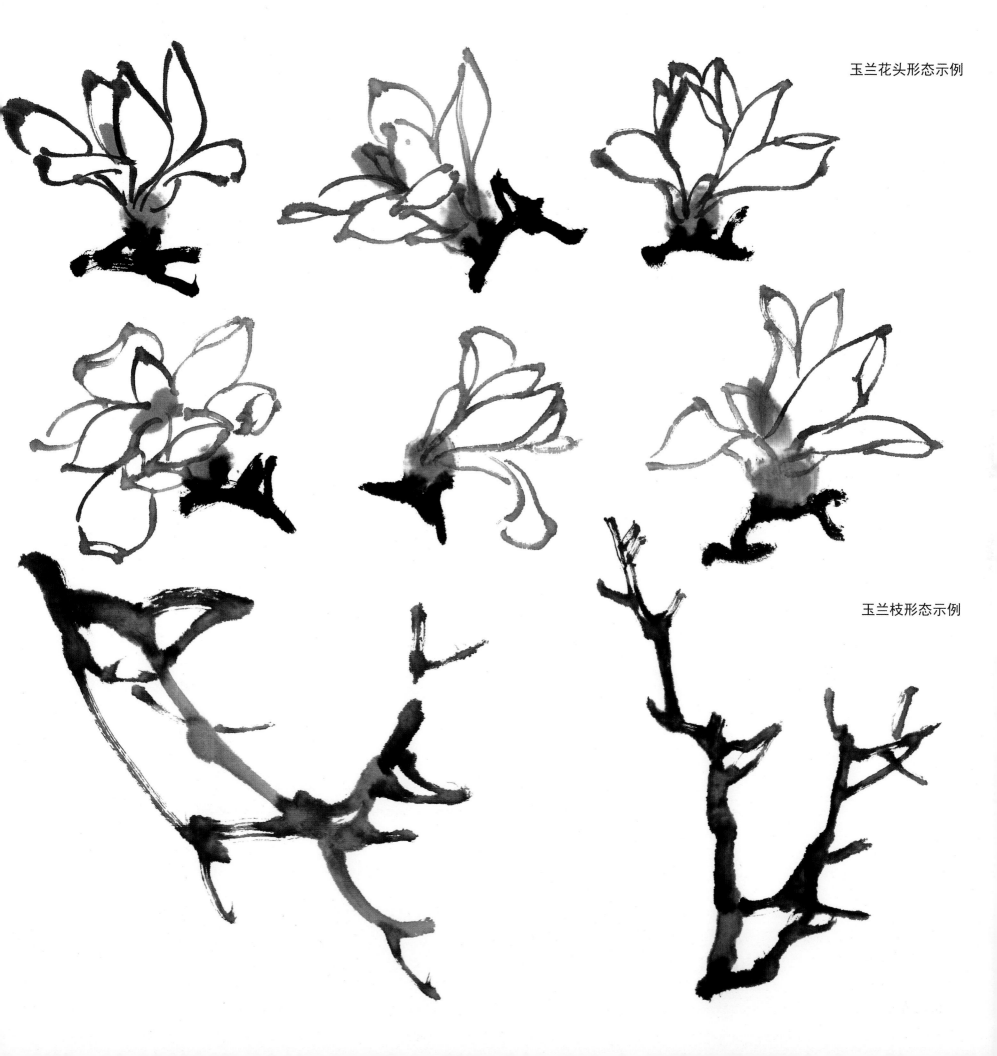

玉兰花头形态示例

玉兰枝形态示例

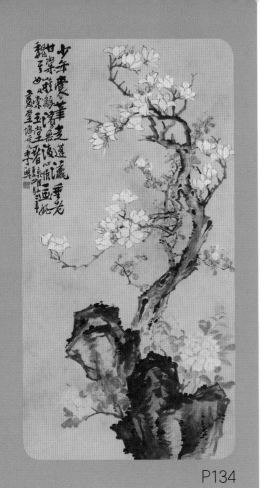

P134

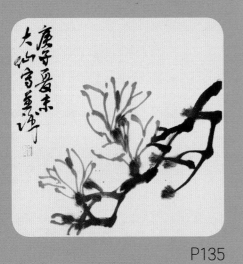

P135

用重墨顺势勾出枝干。

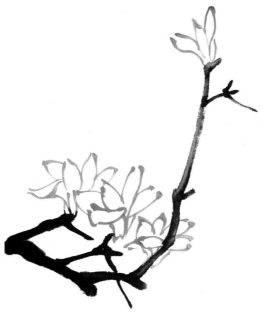

用淡墨依次勾出花头。

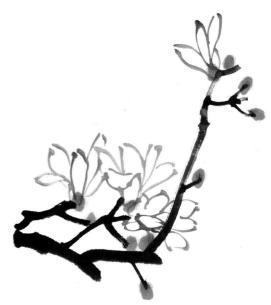

用赭石点出花苞。

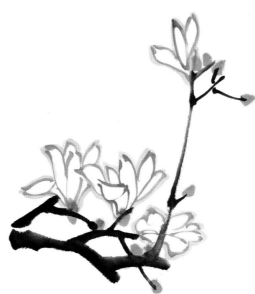

用三绿复勾花头。

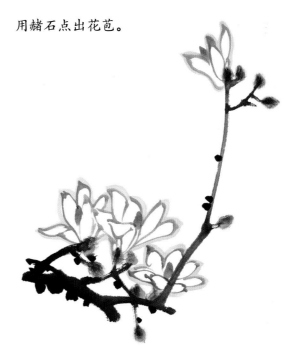

用重墨点枝干上的苔点。

扫码看教学视频

【凌 霄】

　　凌霄是紫葳科凌霄属攀援藤本植物。茎木质，表皮褐色，以气生根攀附于它物之上。叶对生，为奇数羽状复叶，卵形至卵状披针形，边缘有粗锯齿，侧脉6对至7对。顶生疏散的短圆锥花序，花萼钟状，花冠内面鲜红色，外面橙黄色，裂片半圆形，雄蕊生于花冠近基部。花期5月至8月。凌霄花象征着慈母之爱。

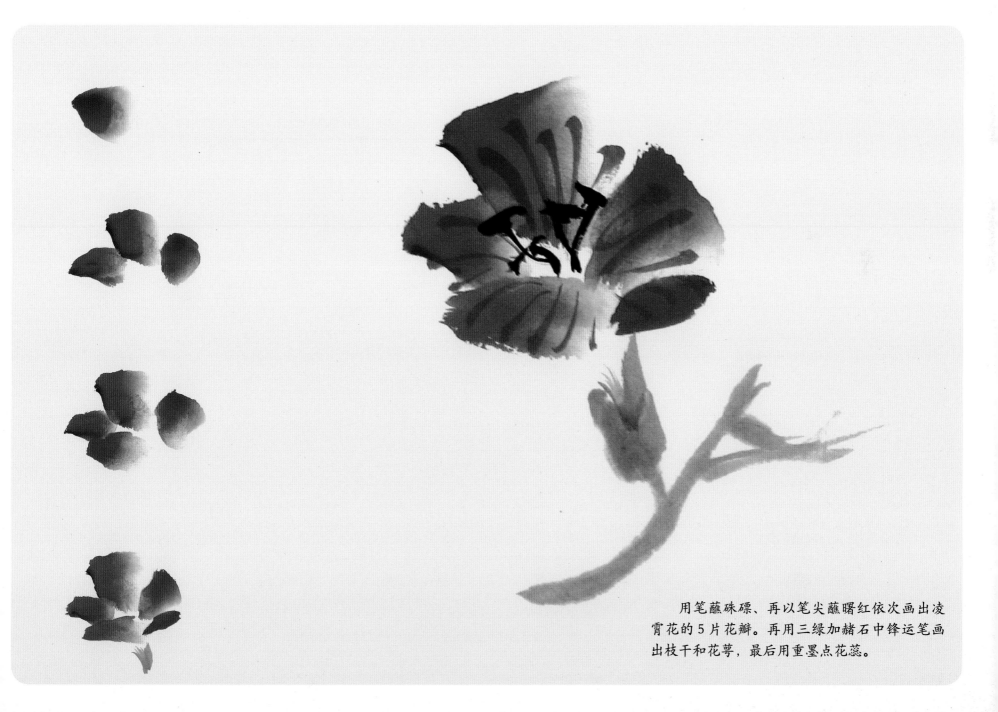

用笔蘸硃磦、再以笔尖蘸曙红依次画出凌霄花的5片花瓣。再用三绿加赭石中锋运笔画出枝干和花萼，最后用重墨点花蕊。

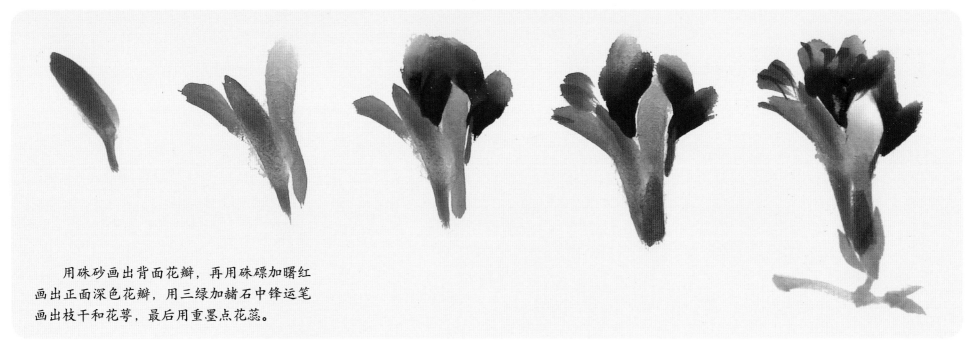

用硃砂画出背面花瓣，再用硃磦加曙红
画出正面深色花瓣，用三绿加赭石中锋运笔
画出枝干和花萼，最后用重墨点花蕊。

凌霄形态示例

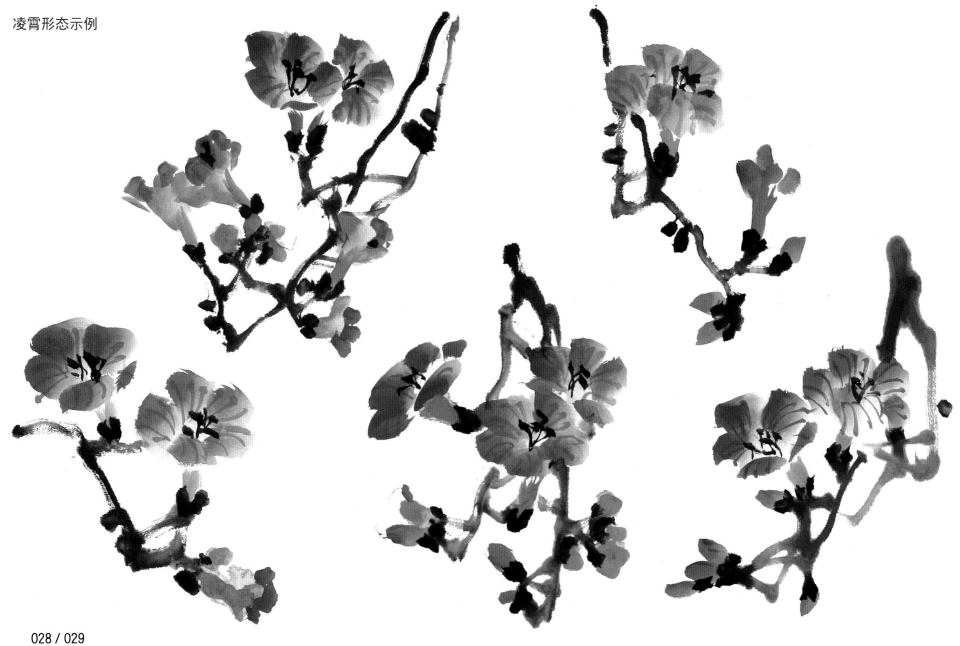

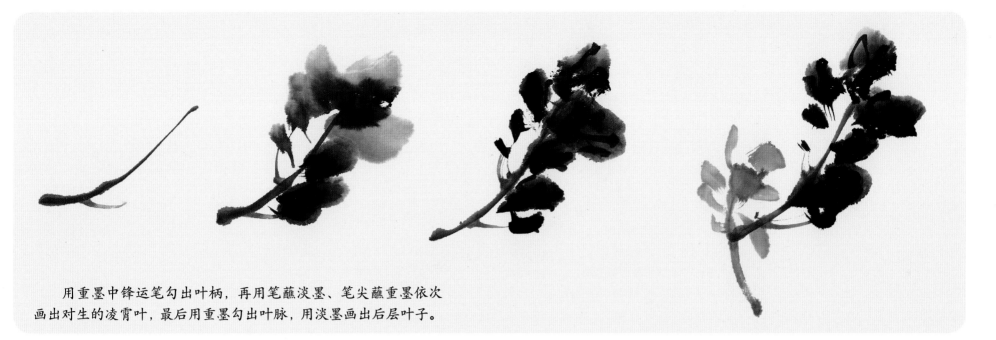

用重墨中锋运笔勾出叶柄，再用笔蘸淡墨、笔尖蘸重墨依次画出对生的凌霄叶，最后用重墨勾出叶脉，用淡墨画出后层叶子。

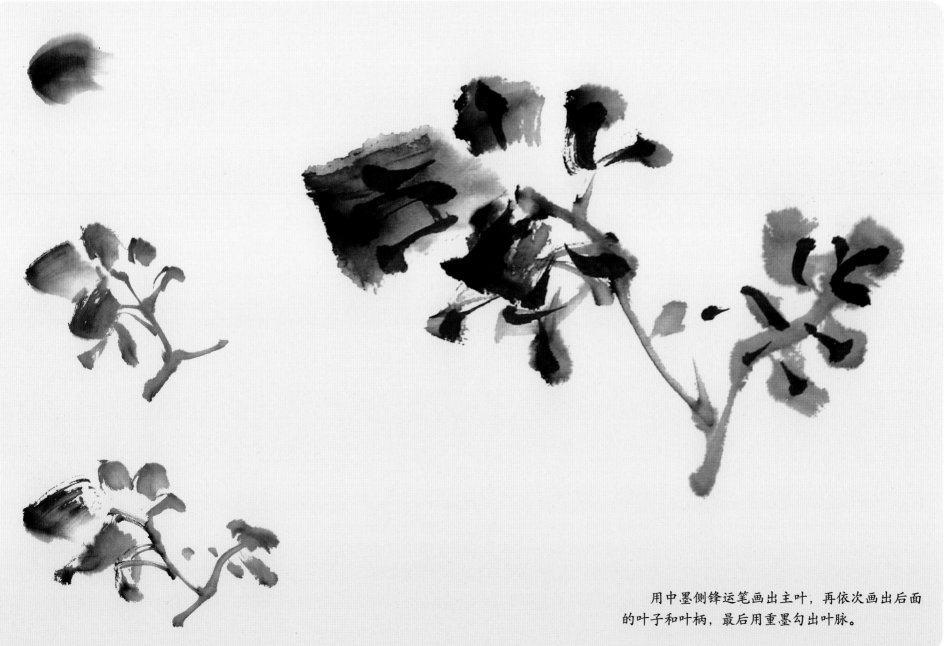

用中墨侧锋运笔画出主叶，再依次画出后面的叶子和叶柄，最后用重墨勾出叶脉。

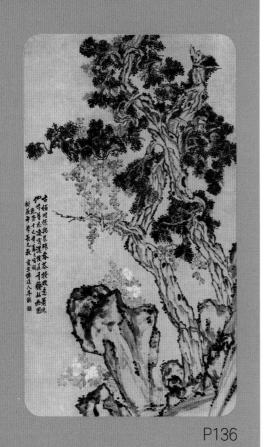

P136

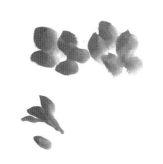

P137

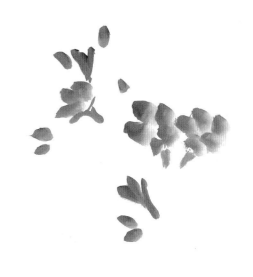

用笔蘸硃磲以笔尖蘸曙红依次画出凌霄花头。

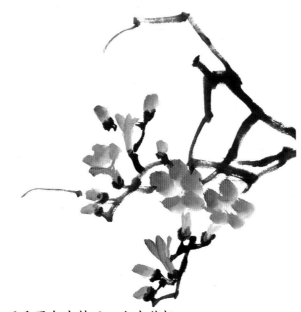

用重墨勾出枝干，点出花托。

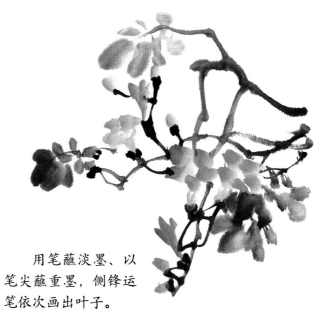

用笔蘸淡墨、以笔尖蘸重墨，侧锋运笔依次画出叶子。

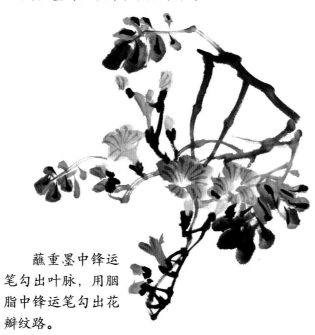

蘸重墨中锋运笔勾出叶脉，用胭脂中锋运笔勾出花瓣纹路。

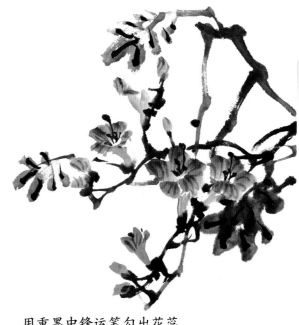

用重墨中锋运笔勾出花蕊。

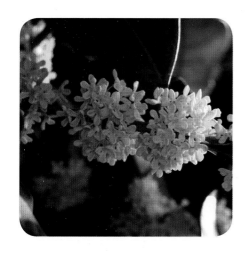

扫码看教学视频

〖桂 花〗

桂花是木犀科木犀属常绿灌木或小乔木，质坚皮薄，叶椭圆形，叶端尖，对生，经冬不凋。花生叶腋间，花冠合瓣四裂，形小，其园艺品种繁多，最具代表性的有金桂、银桂、丹桂、月桂等。花期9月至10月，果期翌年3月。桂花是崇高、贞洁、荣誉、友好、吉祥的象征。

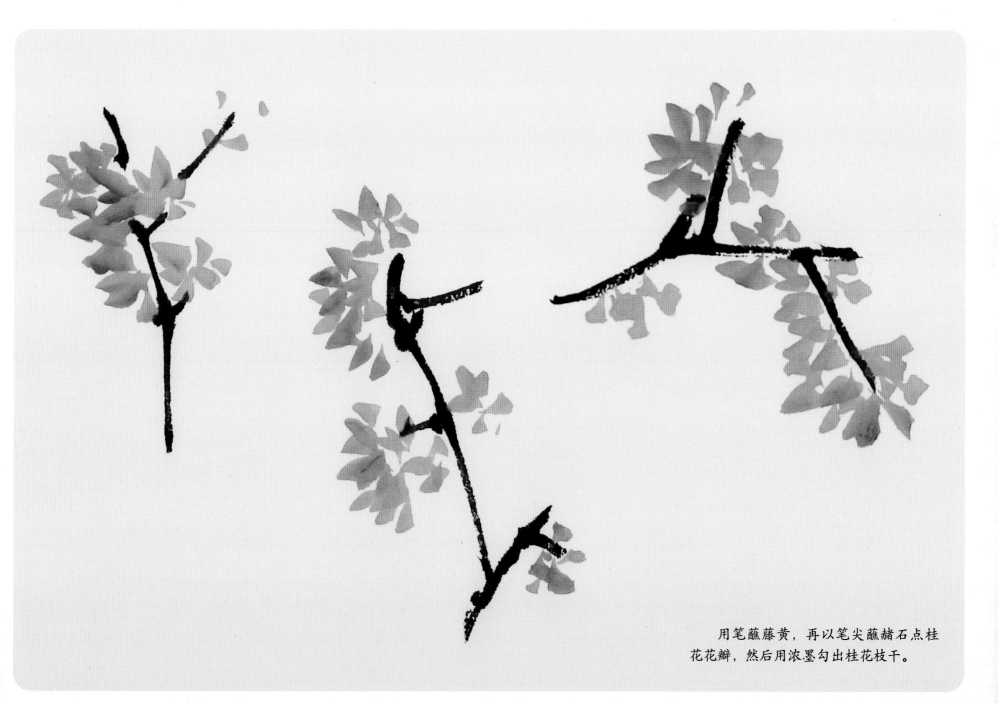

用笔蘸藤黄，再以笔尖蘸赭石点桂花花瓣，然后用浓墨勾出桂花枝干。

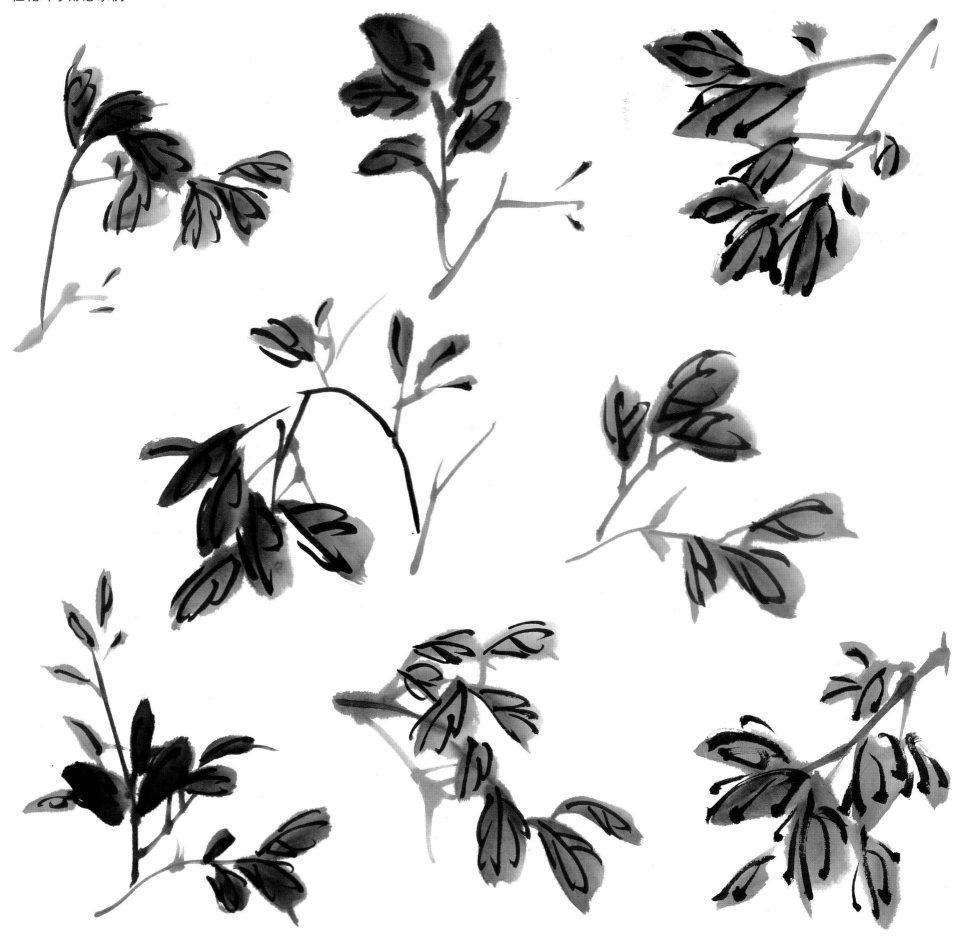

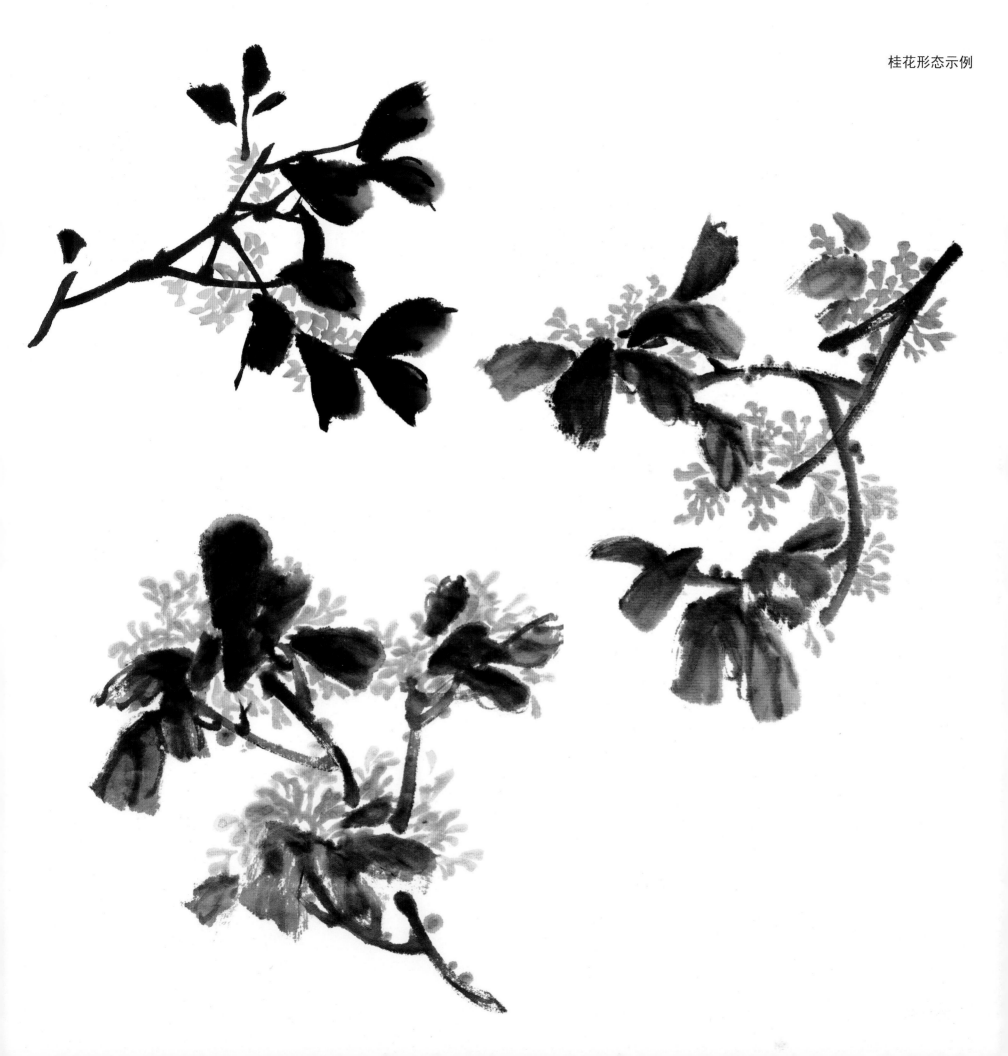

P138

P139

用浓墨中锋运笔，画出桂花树枝干。

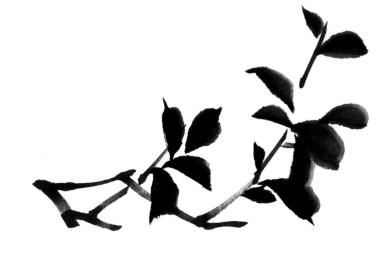

用笔蘸淡墨，再以笔尖蘸浓墨依次画出桂花叶子。

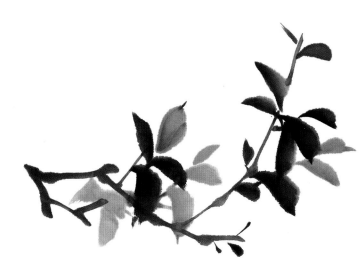

用笔蘸藤黄，再以笔尖蘸赭石点桂花花瓣。

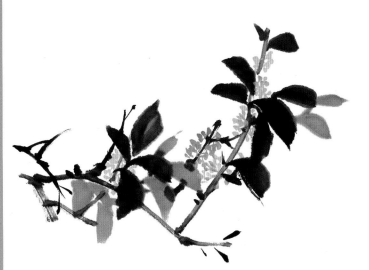

用浓墨勾出叶脉，点上苔点。

扫码看教学视频

【 美人蕉 】

美人蕉是美人蕉科美人蕉属多年生草本植物，全株绿色无毛，被蜡质白粉，具块状根茎，单叶互生，具鞘状的叶柄，叶片卵状长圆形。总状花序，花单生，花冠大多红色。花果期3月至12月。美人蕉象征着坚持到底的精神。

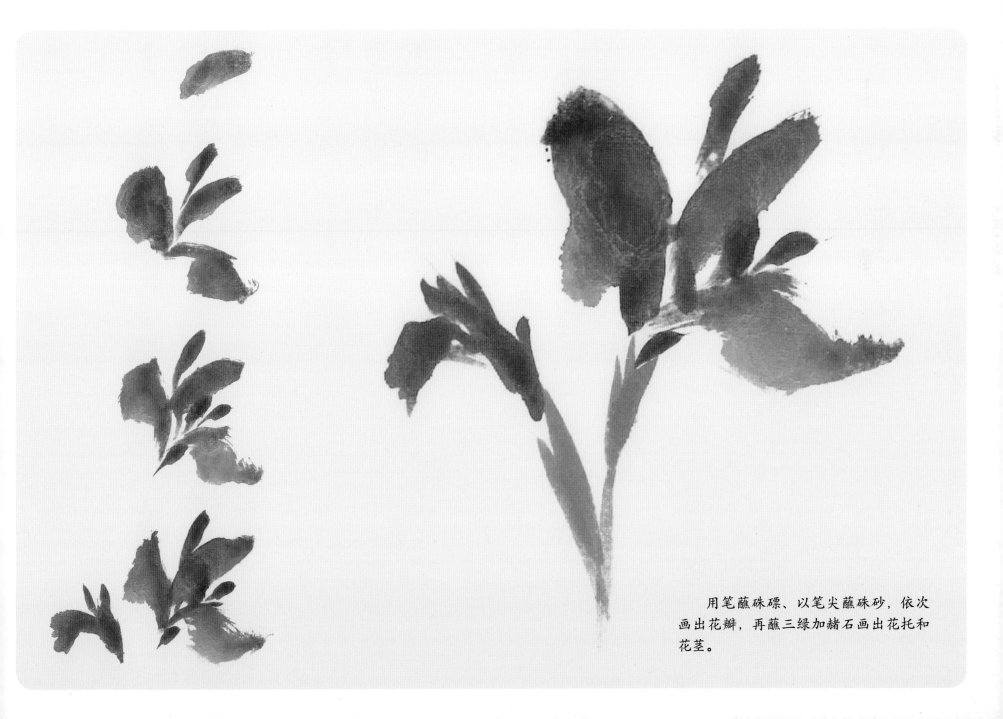

用笔蘸硃磦、以笔尖蘸硃砂，依次画出花瓣，再蘸三绿加赭石画出花托和花茎。

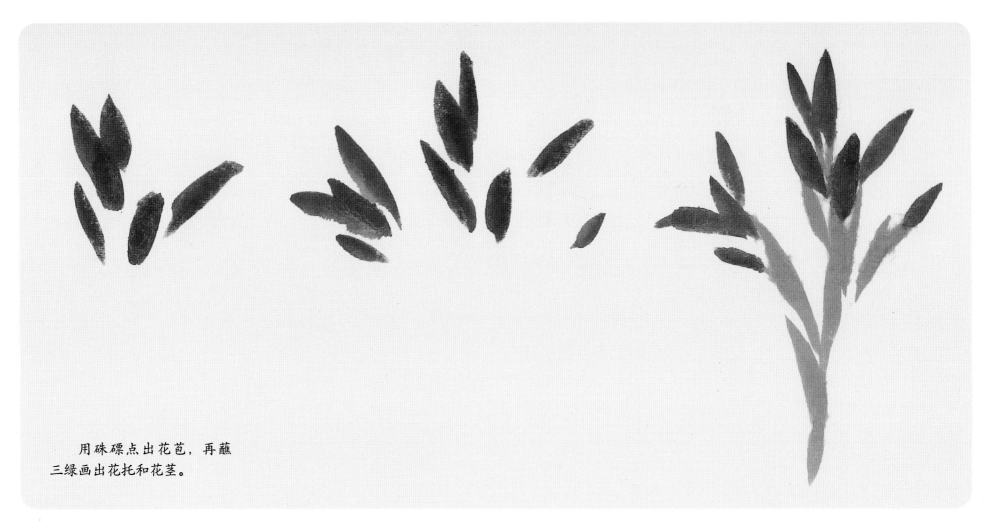

用硃磦点出花苞，再蘸
三绿画出花托和花茎。

美人蕉叶子形态示例

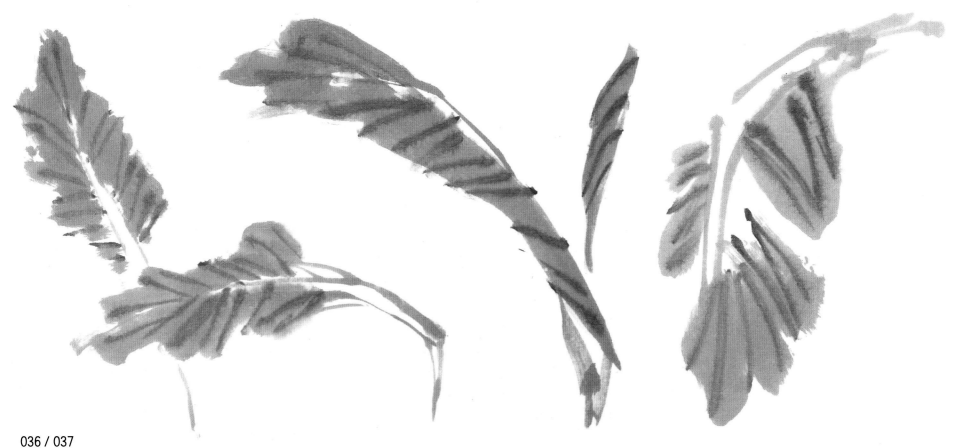

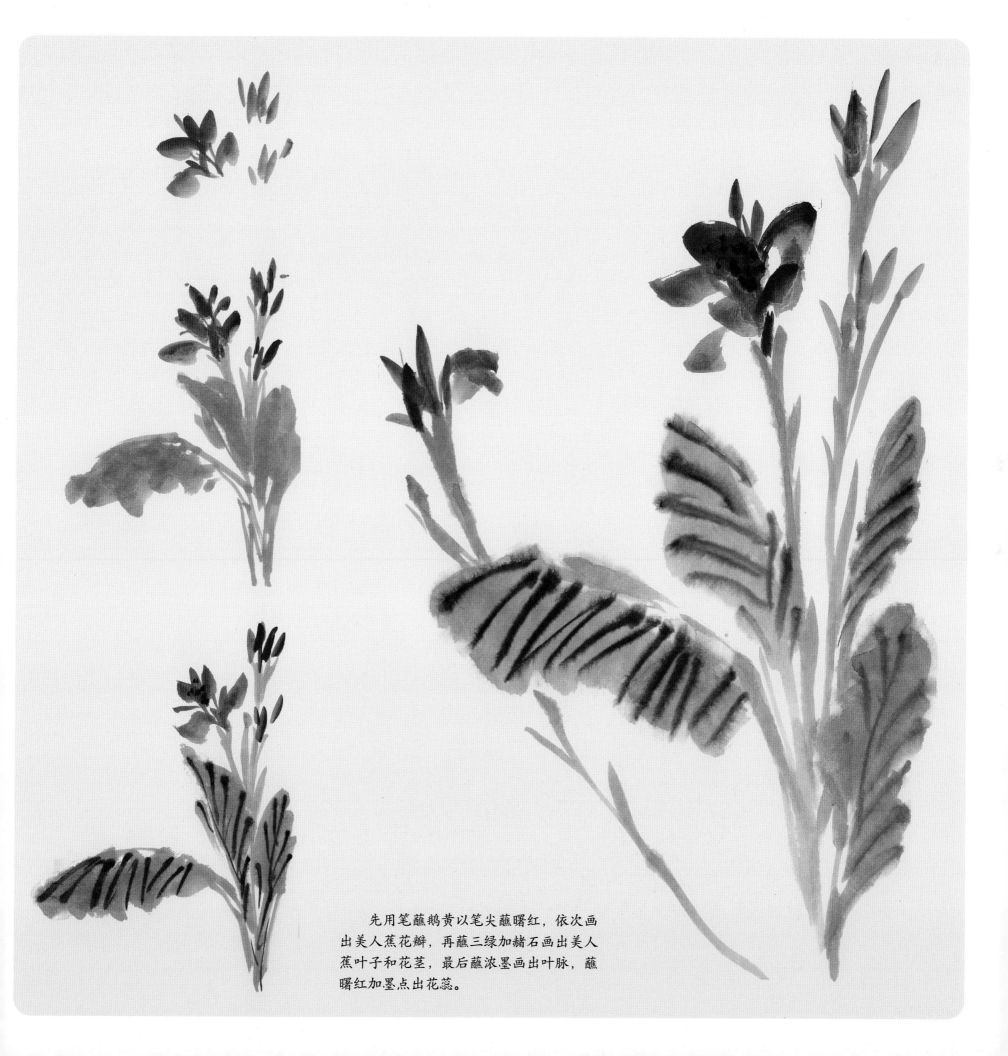

先用笔蘸鹅黄以笔尖蘸曙红，依次画出美人蕉花瓣，再蘸三绿加赭石画出美人蕉叶子和花茎，最后蘸浓墨画出叶脉，蘸曙红加墨点出花蕊。

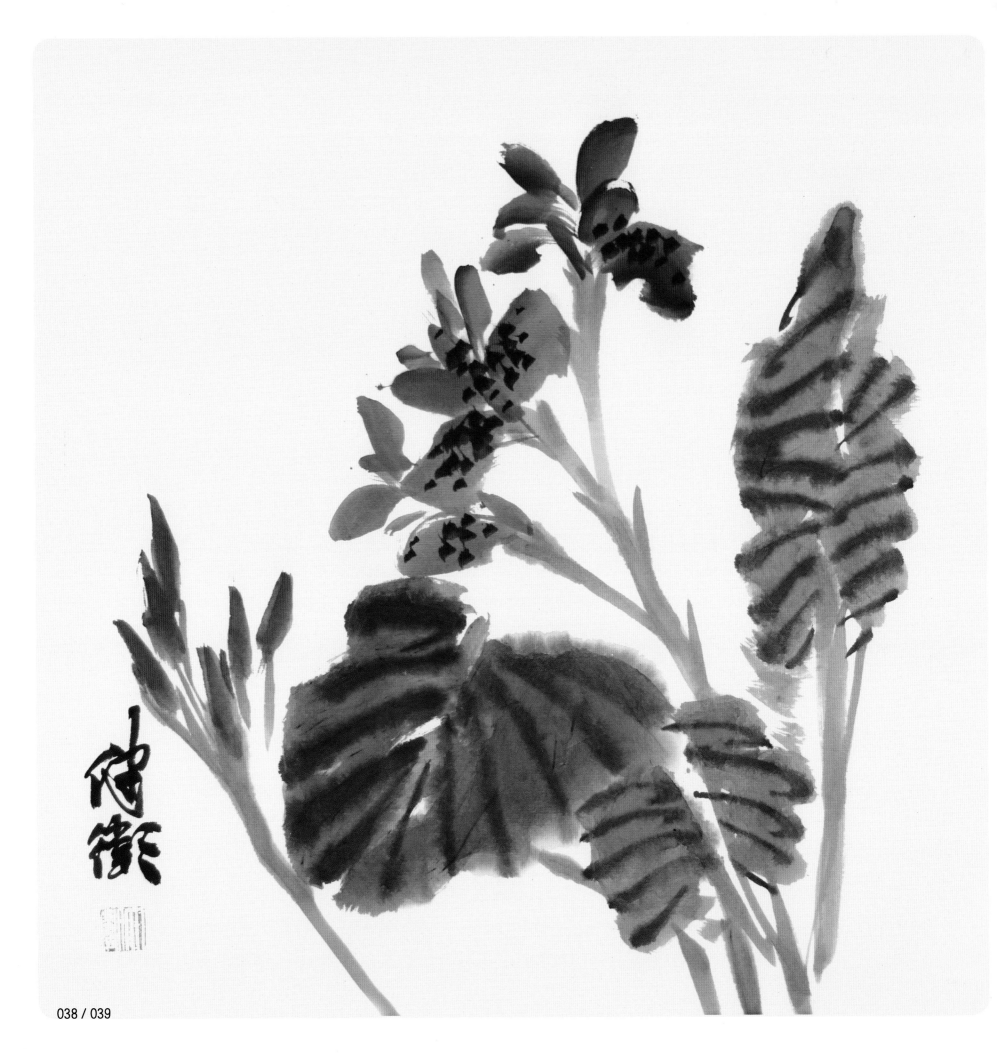

扫码看教学视频

【荷 花】

　　荷花是莲科莲属多年水生草本植物。地下茎长而肥厚，有长节，叶呈盾圆形，花瓣多数，嵌生在花托穴内，有红、粉红、白、紫等色。花期为6月至8月，又名莲花、芙蓉等，是中国十大名花之一。

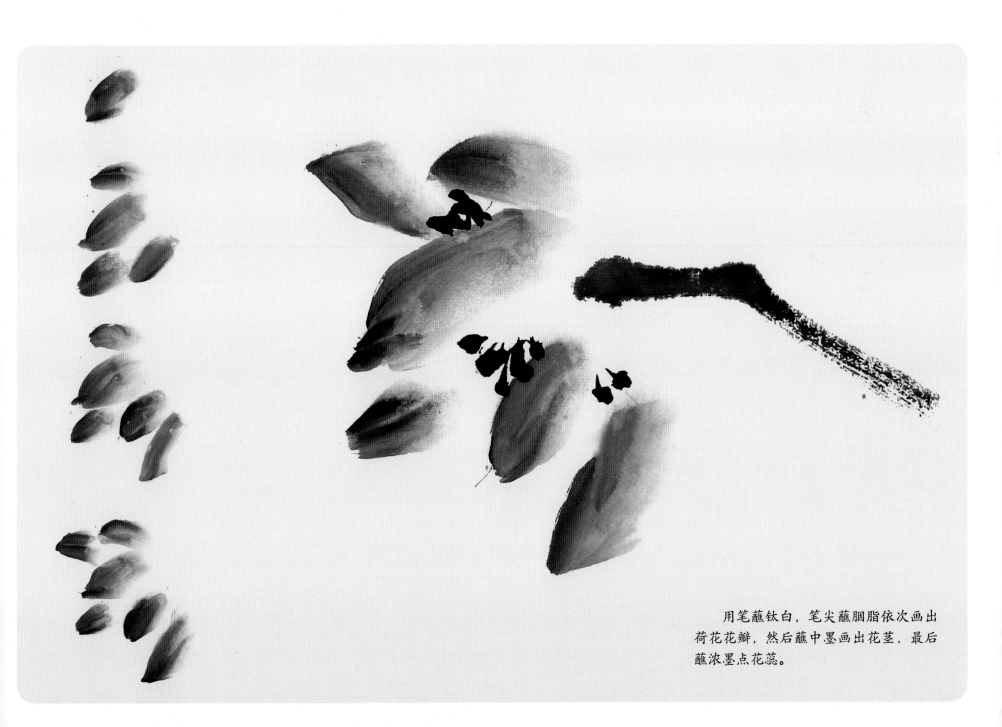

用笔蘸钛白，笔尖蘸胭脂依次画出荷花花瓣，然后蘸中墨画出花茎，最后蘸浓墨点花蕊。

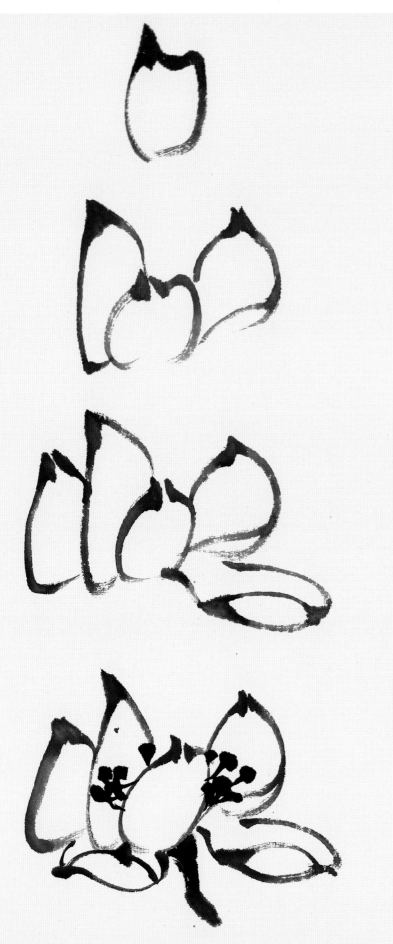

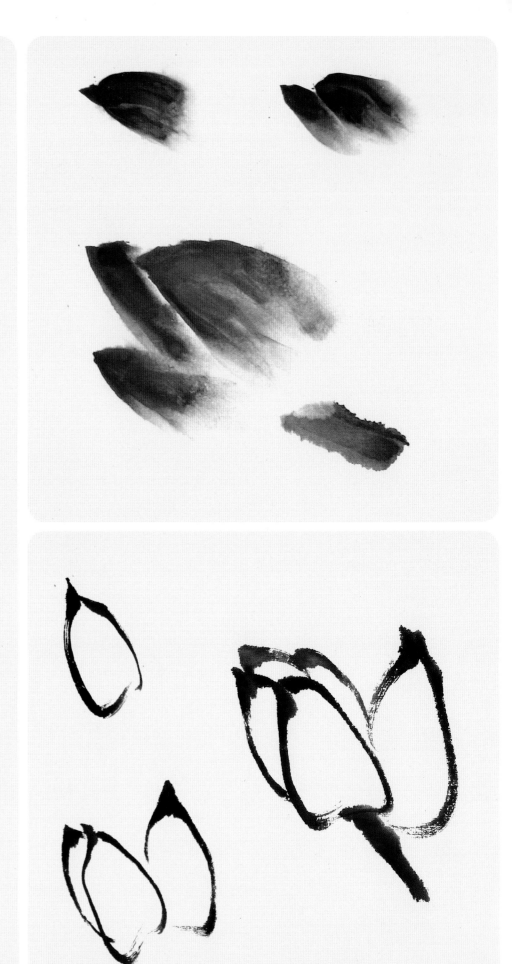

用中墨中锋运笔，依次勾出荷花花瓣，
再蘸浓墨画出花茎，点上花蕊。

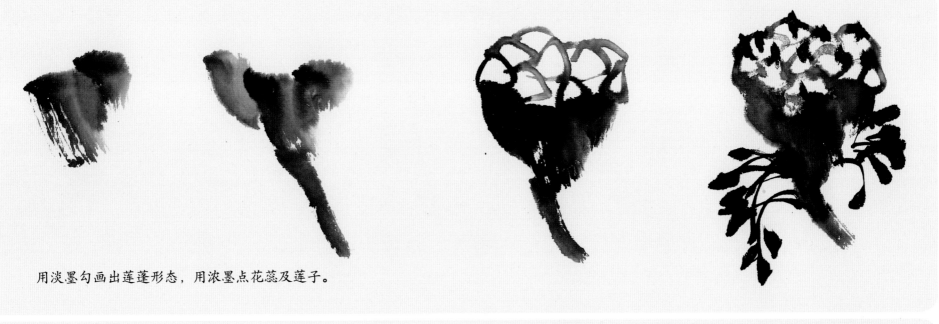

用淡墨勾画出莲蓬形态，用浓墨点花蕊及莲子。

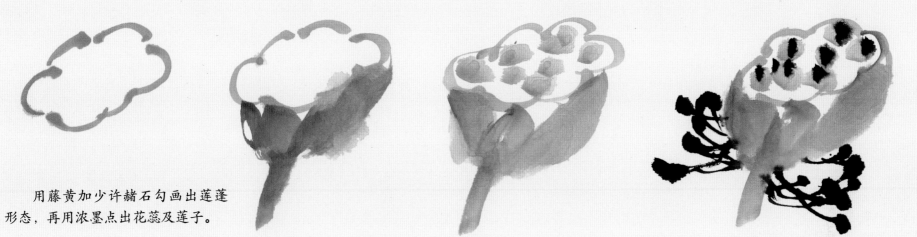

用藤黄加少许赭石勾画出莲蓬
形态，再用浓墨点出花蕊及莲子。

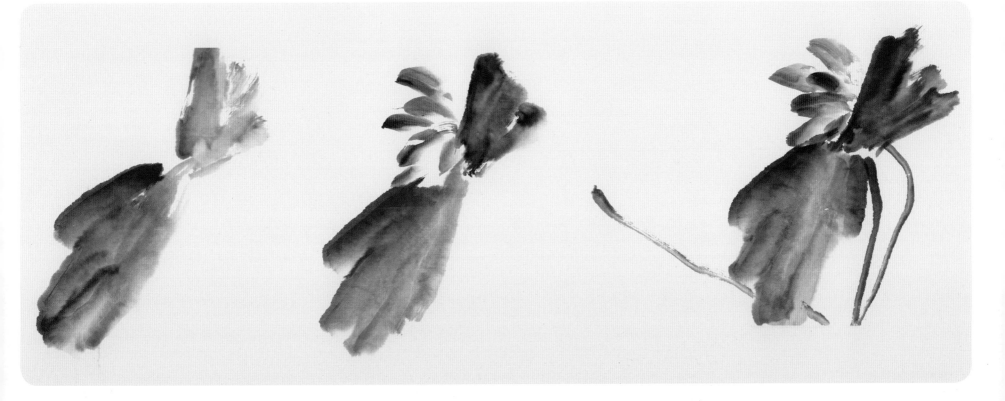

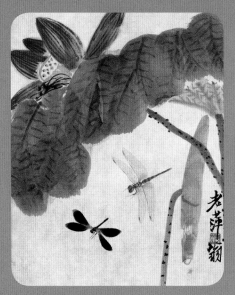

P140

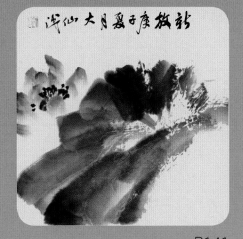

P141

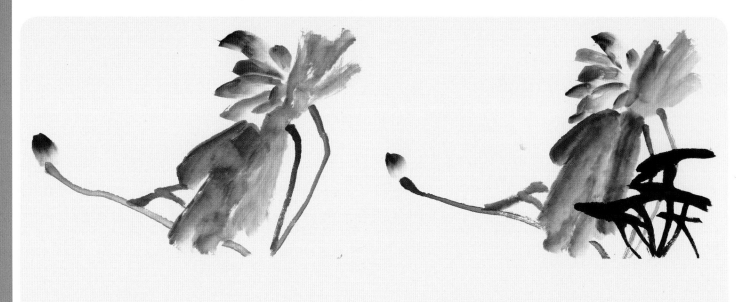

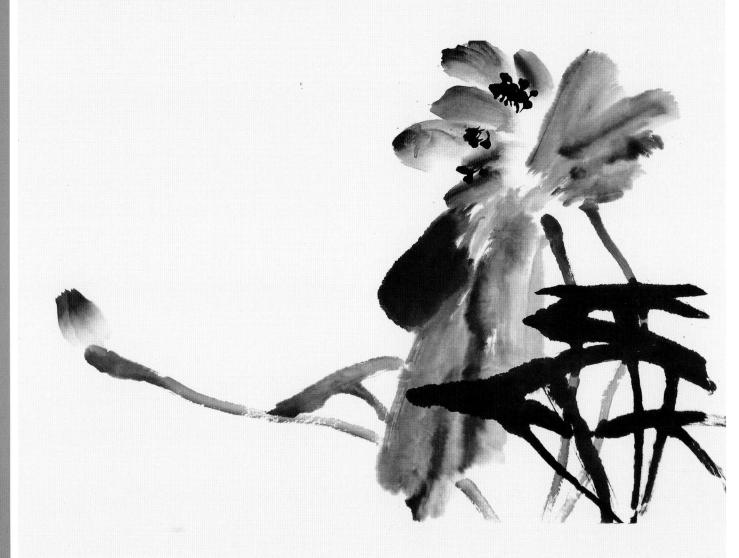

用笔蘸淡墨以笔尖蘸浓墨，侧锋运笔画出荷叶，然后用笔蘸钛白和曙红、笔尖蘸胭脂依次画出荷花花瓣、花苞，再蘸中墨中锋运笔画出花茎，最后蘸浓墨画出小荷叶，中锋运笔点出花蕊。

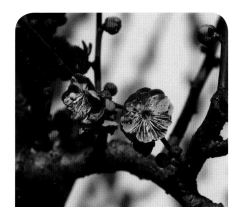

扫码看教学视频

【梅 花】

　　梅花是蔷薇科李属小乔木，树皮浅灰色，平滑，小枝绿色。叶片椭圆形，叶边常具小锯齿，灰绿色。花单生或有时2朵同生于1芽内，花瓣倒卵形，白色至粉红色，先于叶开放，香味浓，花萼通常红褐色。花期冬季至春季，果期5月至6月。梅花是中国十大名花之一，与兰花、竹子、菊花一起被称为"四君子"，与松、竹并称为"岁寒三友"。在中国传统文化中，梅以它的高洁、坚强、谦虚的品格，激励人以立志奋发。

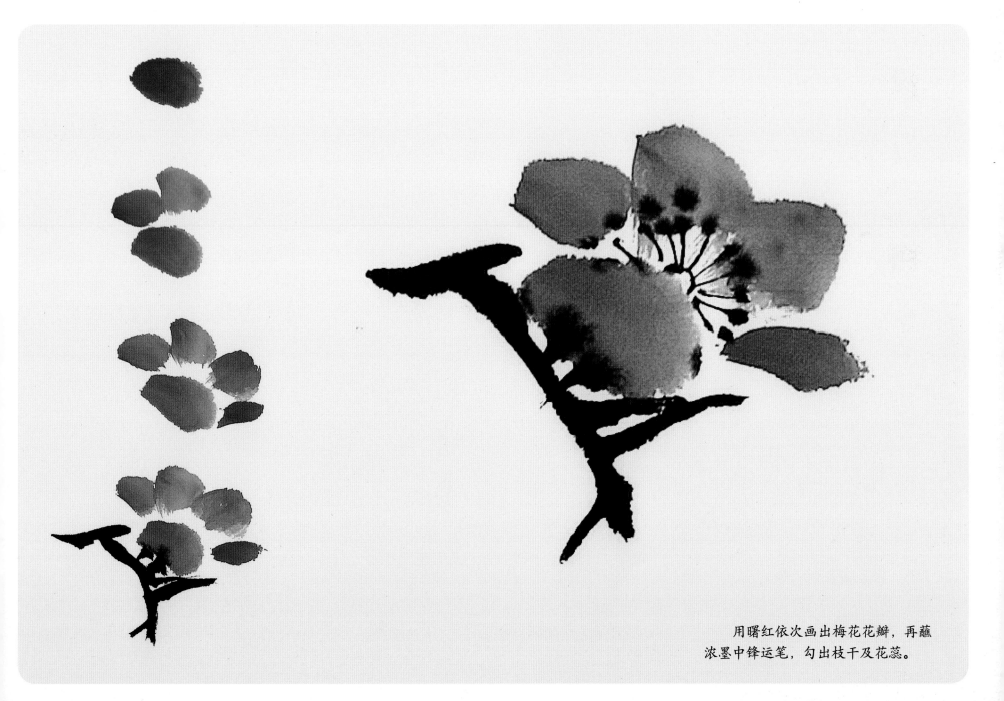

用曙红依次画出梅花花瓣，再蘸浓墨中锋运笔，勾出枝干及花蕊。

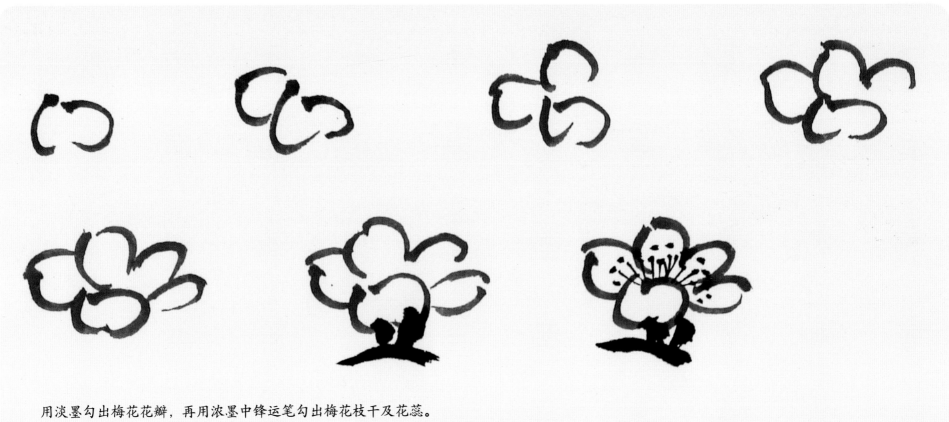

用淡墨勾出梅花花瓣，再用浓墨中锋运笔勾出梅花枝干及花蕊。

梅花形态示例

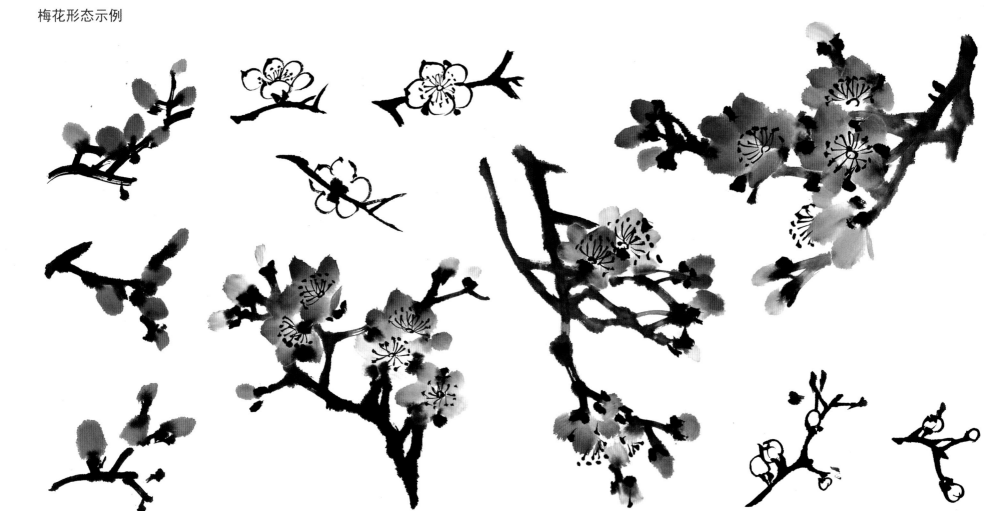

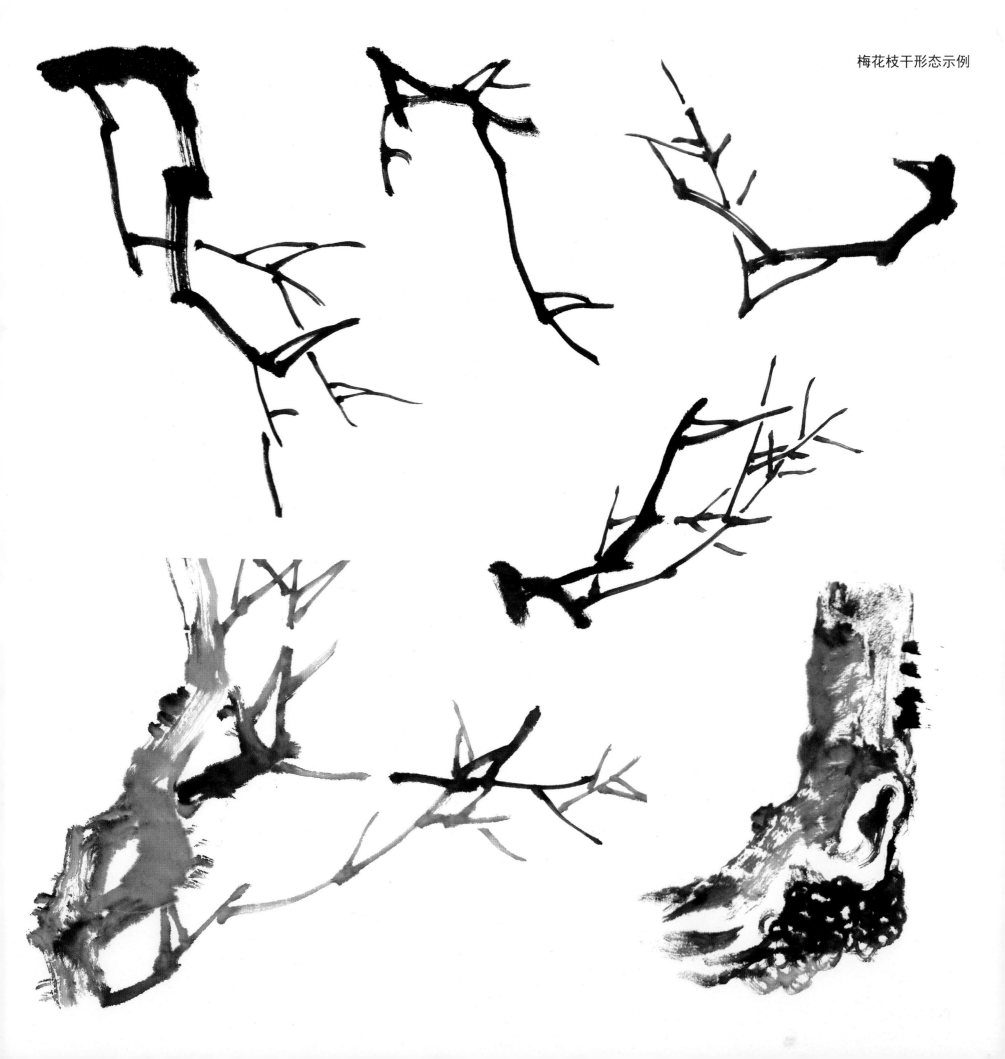

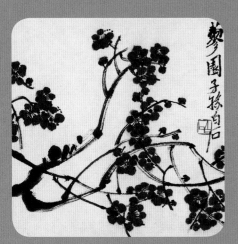

P142

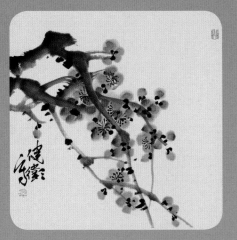

P143

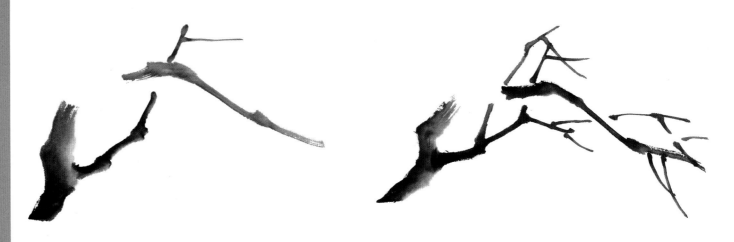

用笔蘸淡墨以笔尖蘸浓墨画出梅花枝干。

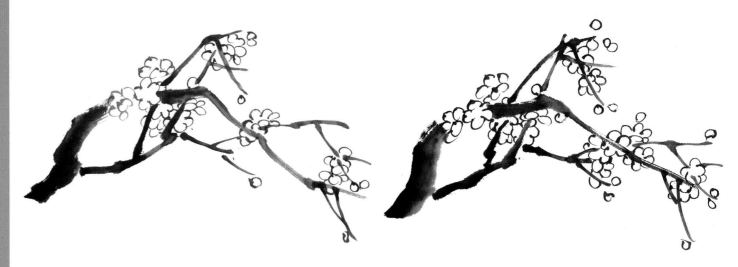

用中墨画出梅花花头和花苞。

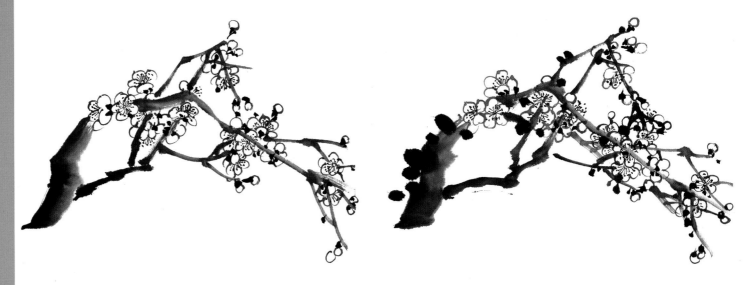

用浓墨点出花蕊，花蒂和苔点。

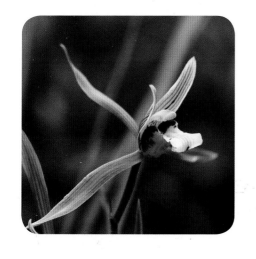

扫码看教学视频

【兰 花】

　　兰花是兰科、兰属植物的统称，总状花序，具数花或多花，有白、白绿、黄绿、淡黄、淡黄褐、黄、红、青、紫等颜色，基部一般有宽阔的鞘并围抱假鳞茎，有关节。兰花具有质朴文静、淡雅高洁的气质，是中国十大名花之一，与梅、竹、菊合称"花中四君子"。

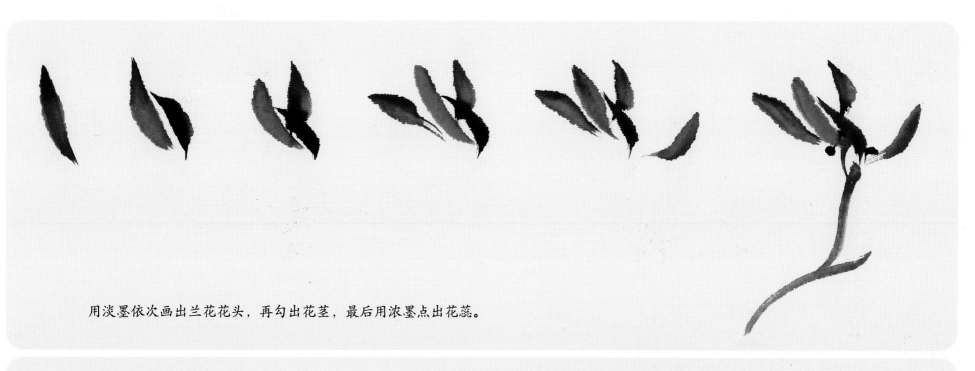

用淡墨依次画出兰花花头，再勾出花茎，最后用浓墨点出花蕊。

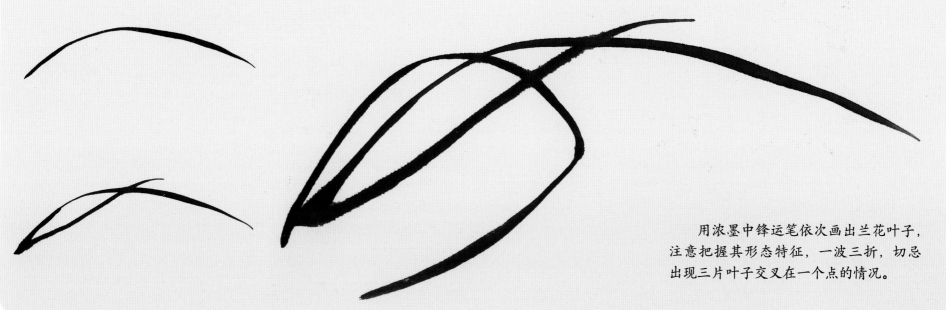

用浓墨中锋运笔依次画出兰花叶子，注意把握其形态特征，一波三折，切忌出现三片叶子交叉在一个点的情况。

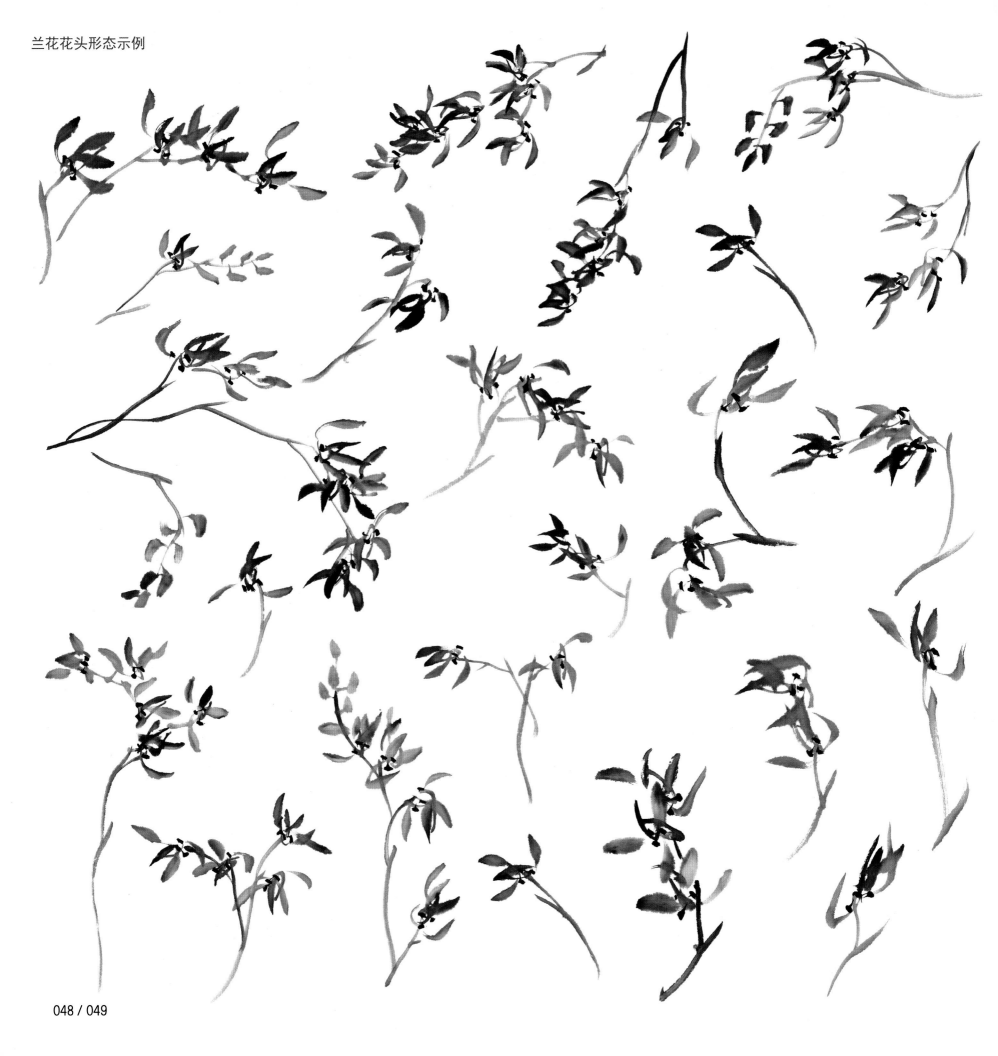

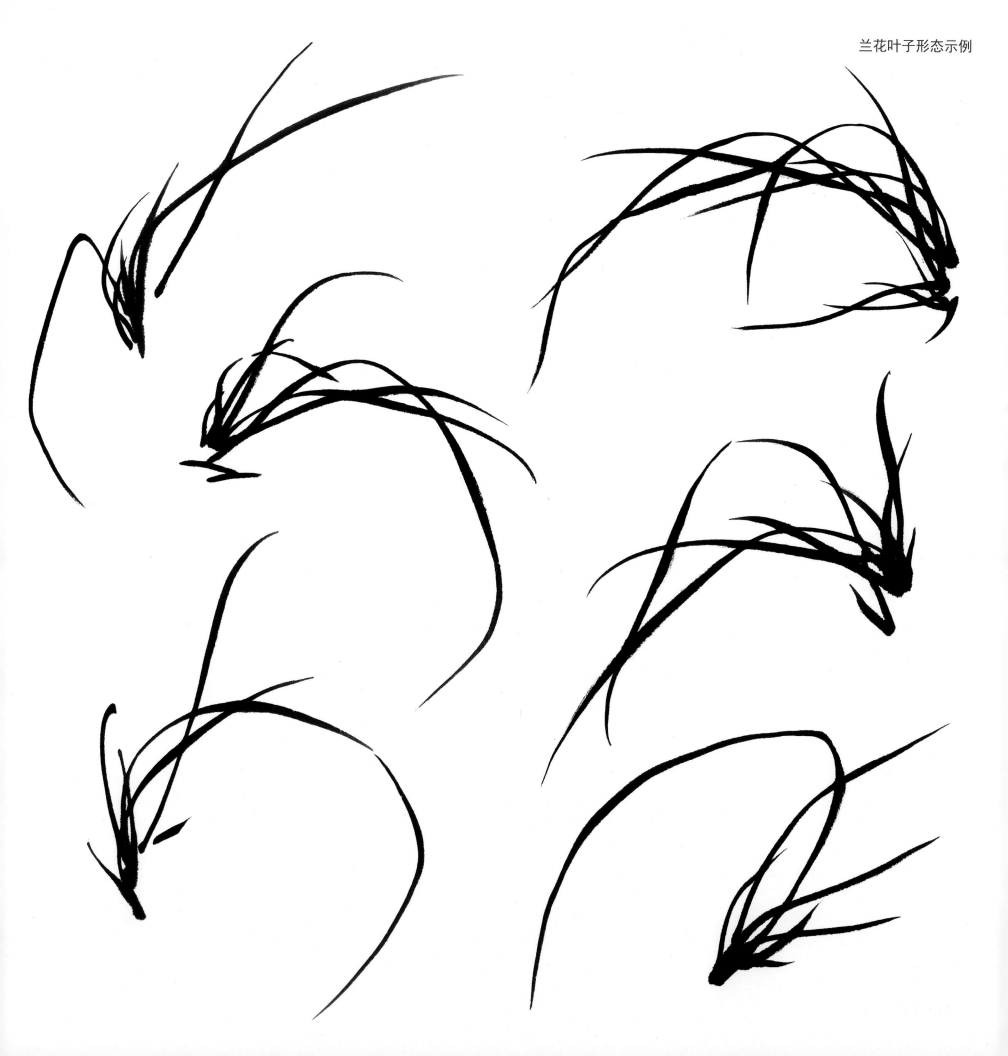

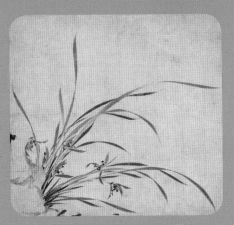

P144

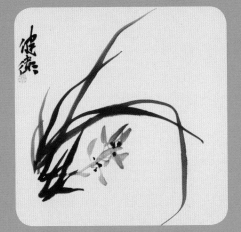

P145

用浓墨中锋运笔，依次画出兰花叶子。

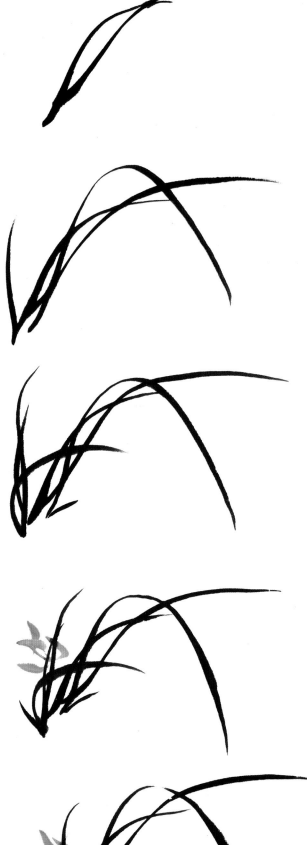

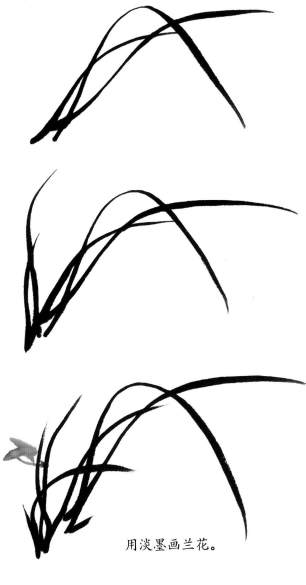

用淡墨画兰花。

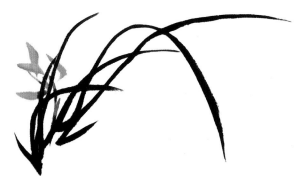

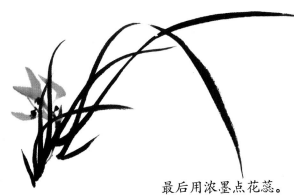

最后用浓墨点花蕊。

【 竹 子 】

　　竹子是多年生草本植物，茎多为木质，品种繁多。竹叶呈披针形，先端渐尖，基部钝形，边缘一侧较平滑，另一侧具小锯齿且粗糙。叶子正面深绿色，无毛，背面色较淡，基部具微毛，质薄而较脆。成年竹通体碧绿，节数一般在10节至15节之间。竹子花是像稻穗一样的花朵，开花后竹子的竹竿和竹叶都会枯黄。竹竿挺拔，修长，四季青翠，傲雪凌霜，备受中国人喜爱，从古至今文人墨客，爱竹咏竹者众多。

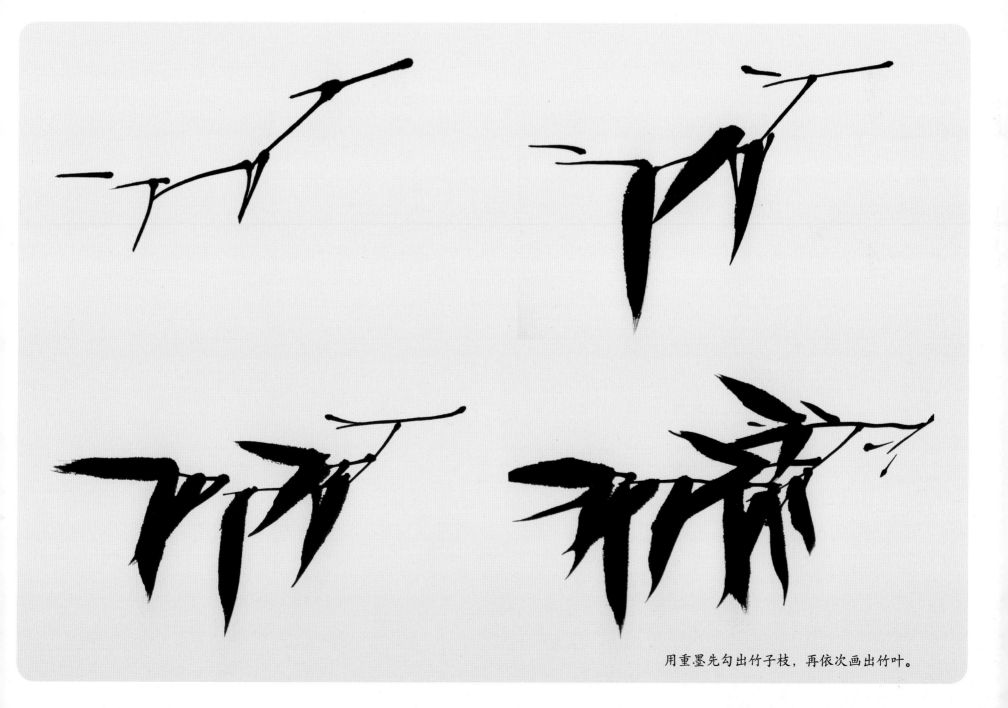

用重墨先勾出竹子枝，再依次画出竹叶。

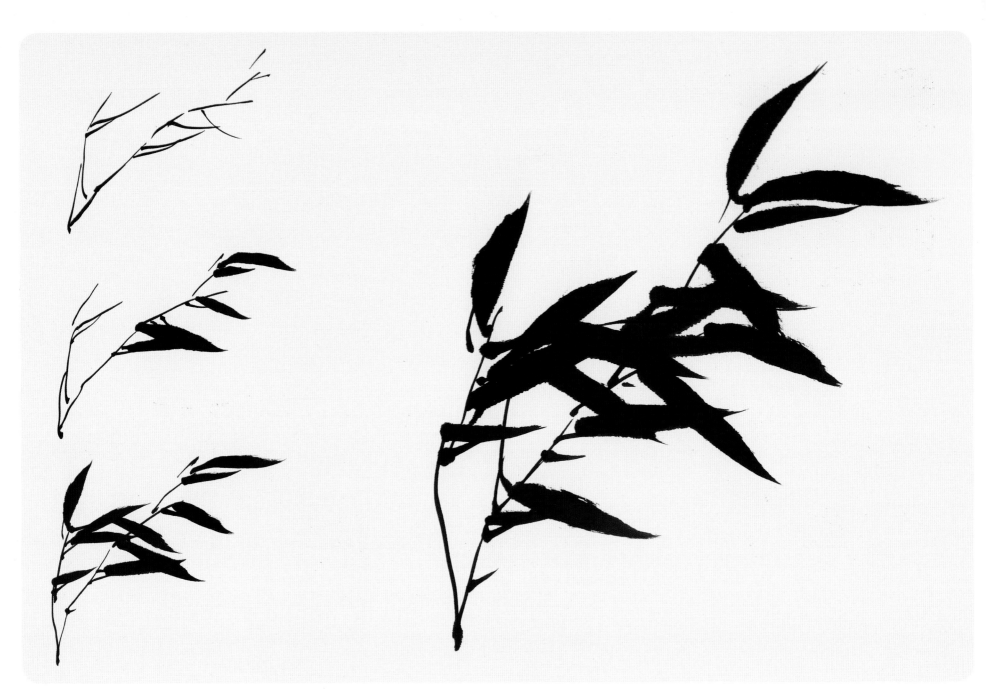

竹叶画法

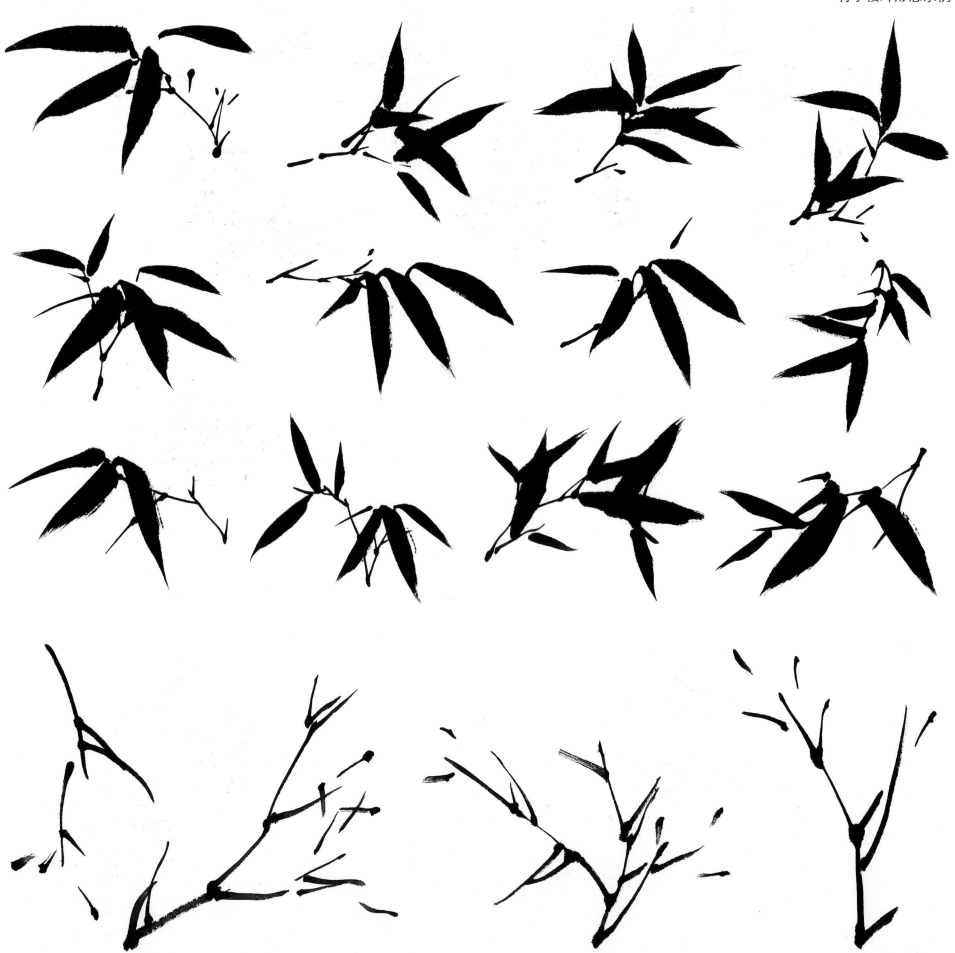

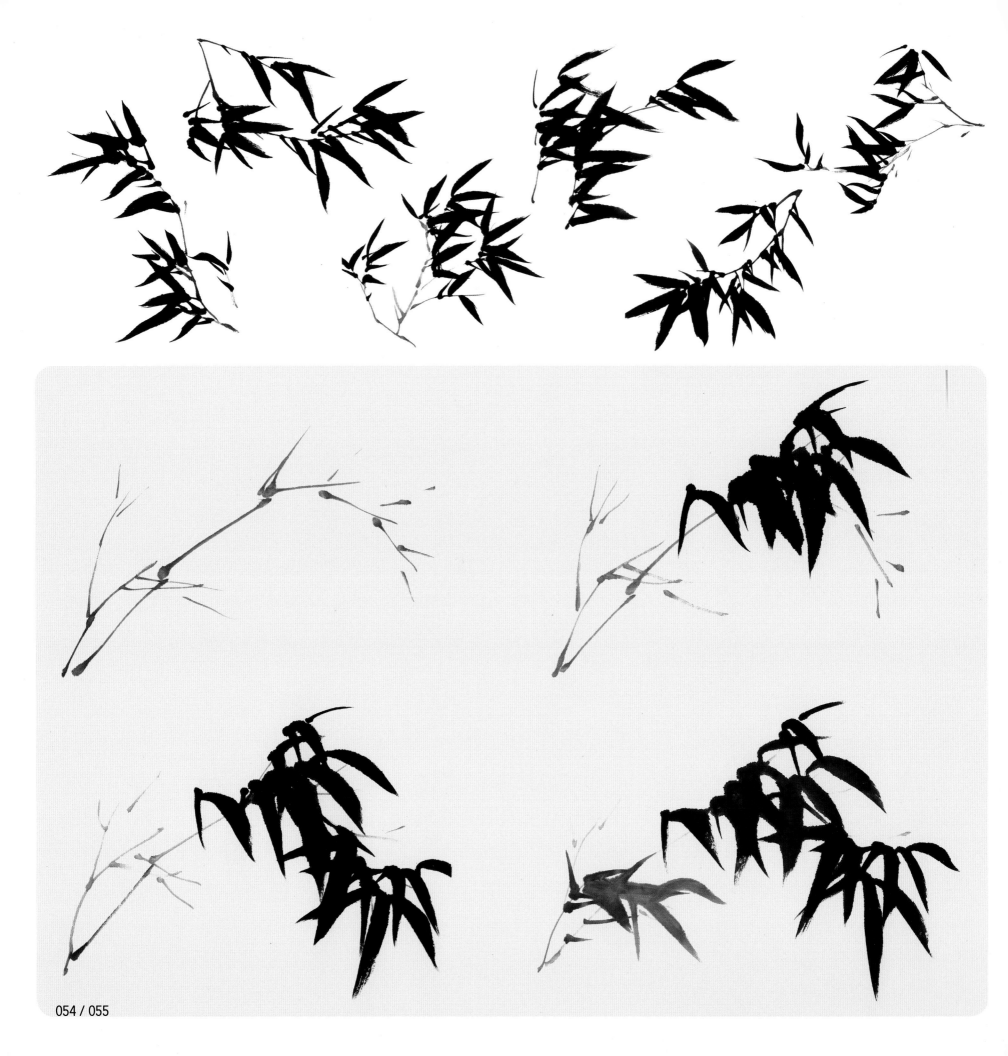

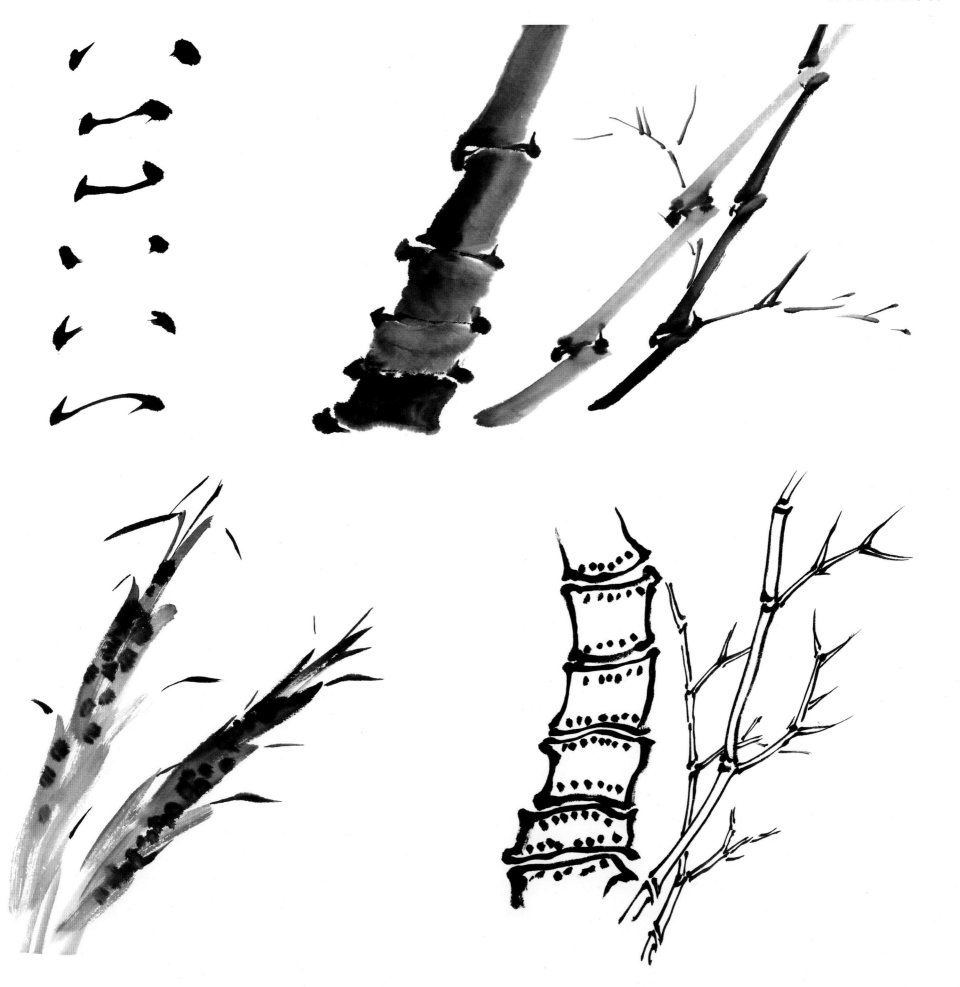

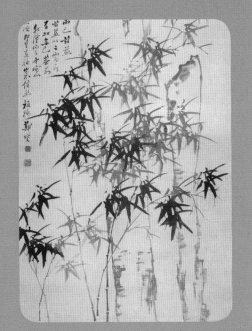

P146

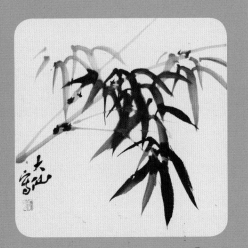

P147

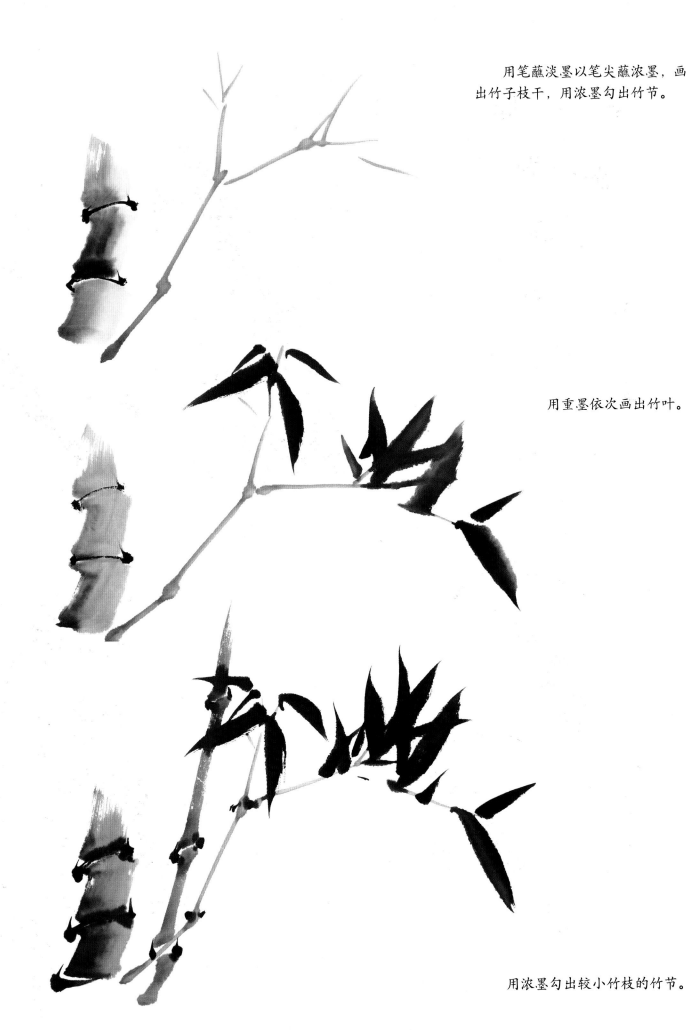

用笔蘸淡墨以笔尖蘸浓墨，画出竹子枝干，用浓墨勾出竹节。

用重墨依次画出竹叶。

用浓墨勾出较小竹枝的竹节。

扫码看教学视频

〖菊 花〗

　　菊花是菊科菊属多年生草本植物。叶互生，有短柄，叶片呈卵形至披针形，有羽状浅裂或半裂，基部楔形，下面覆白色短柔毛，边缘有粗大锯齿或深裂。头状花序，花形因品种不同而有很大差别，有红、黄、白、橙、紫、粉红、暗红等各色，花期为9月至11月。菊花有顽强的生命力，是中国十大名花之一。

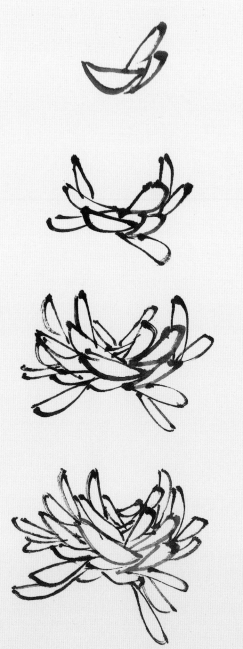

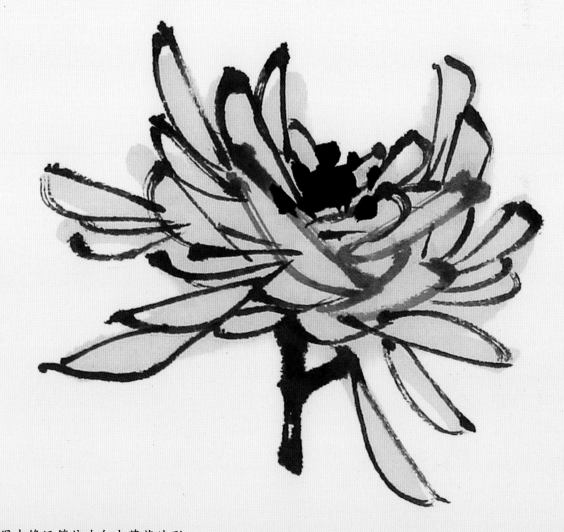

用中墨中锋运笔依次勾出菊花外形，再蘸藤黄染色，最后蘸浓墨画出花茎，点上花蕊。

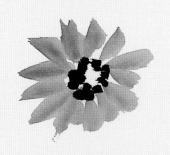

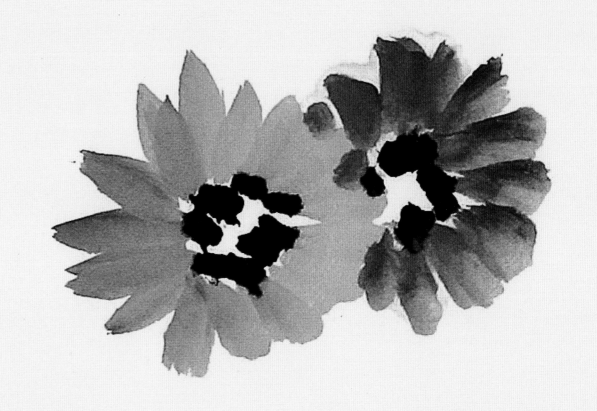

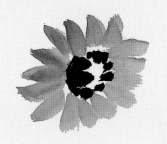

用浓墨点出一圈花蕊，再用笔蘸藤
黄、以笔尖蘸赭石画出花瓣。

菊花花头形态示例

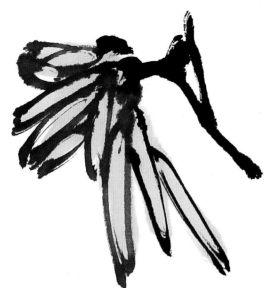

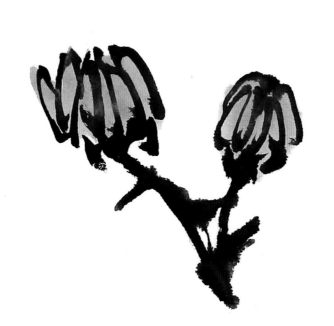

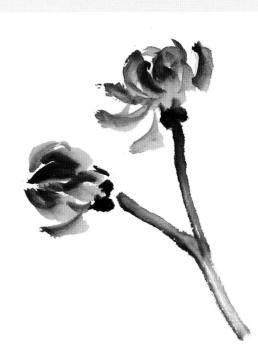

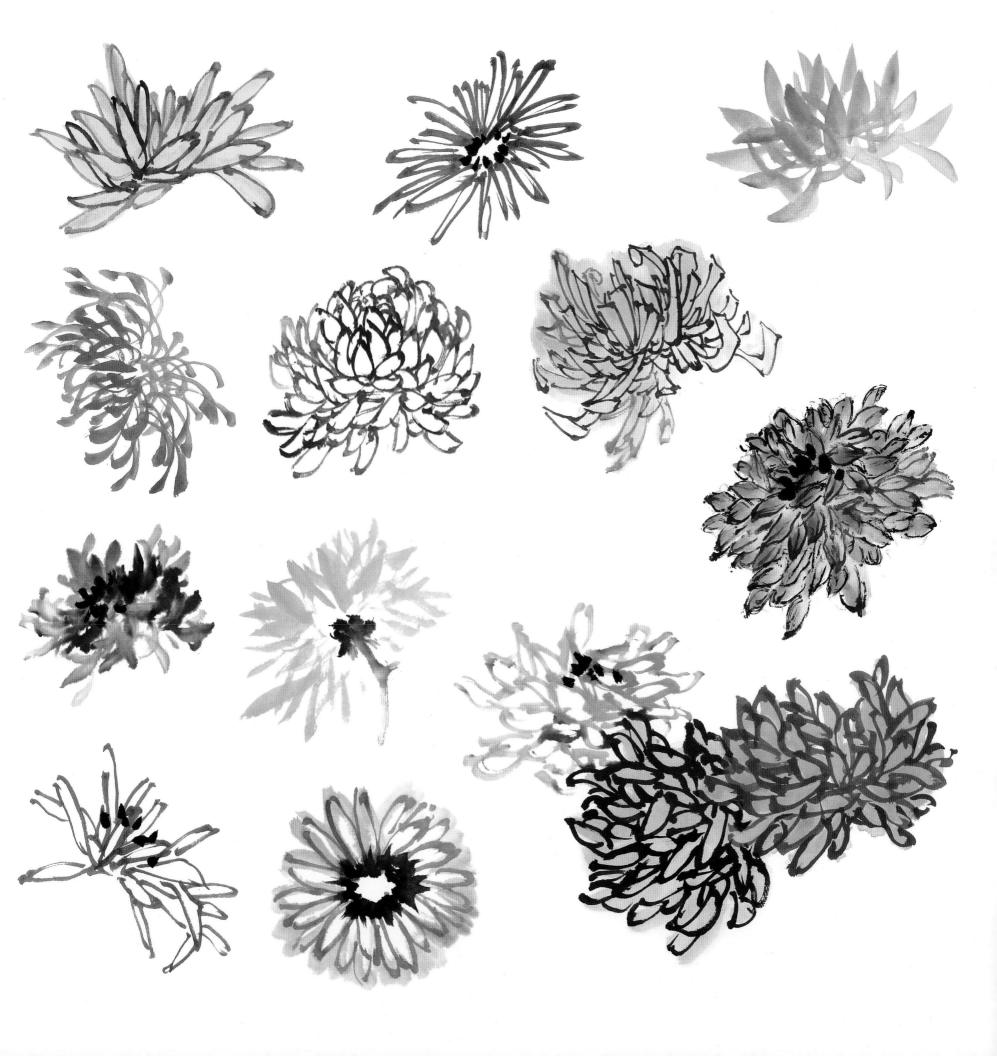

先用笔蘸淡墨、以笔尖蘸浓墨侧锋运笔，依次画出菊花叶子，再用浓墨勾出叶脉。

用中墨中锋运笔勾出菊花叶子，再用三绿加赭石染色。

 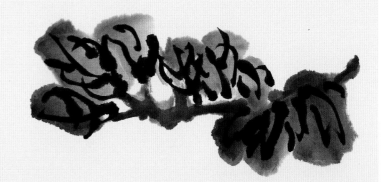

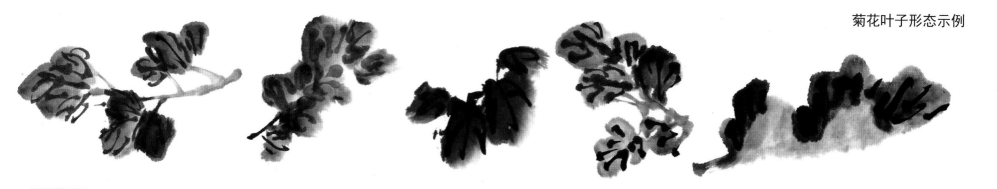

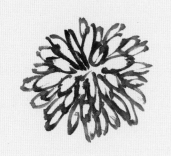

用中墨中锋运笔依次勾出菊花花头和花苞。

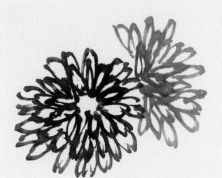

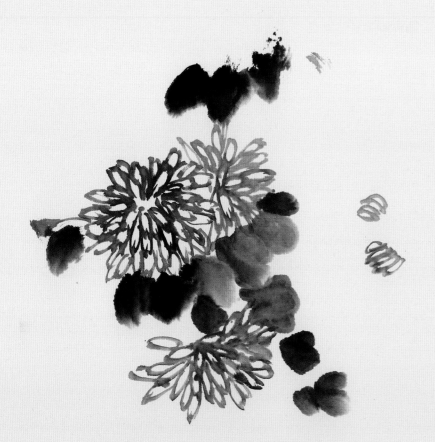

用笔蘸淡墨、以笔尖蘸浓墨侧锋运笔画出叶子。

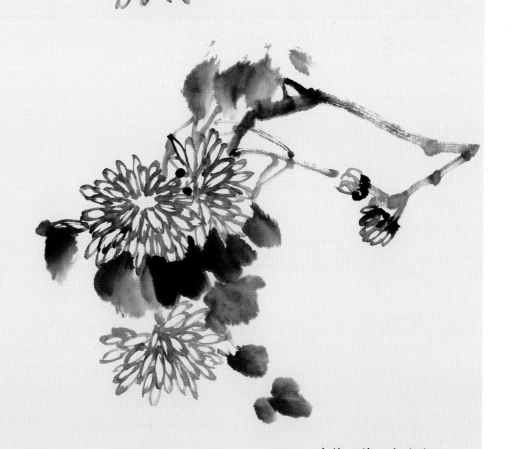

中锋运笔画出花茎。

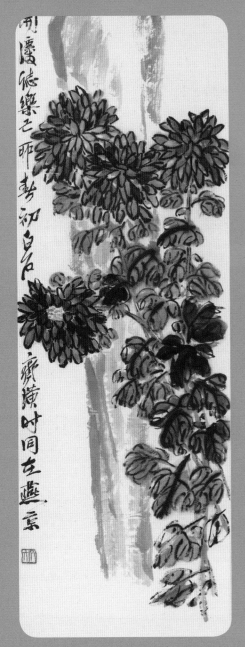

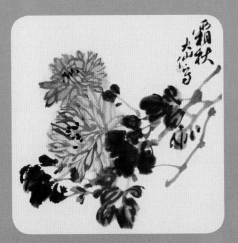

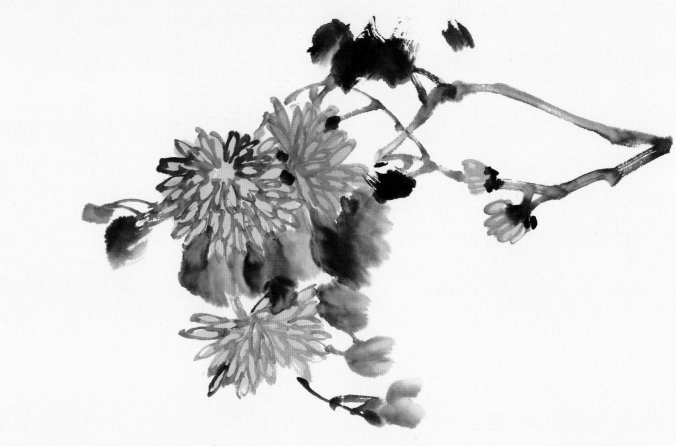

用笔蘸藤黄、以笔尖蘸赭石染菊花颜色。

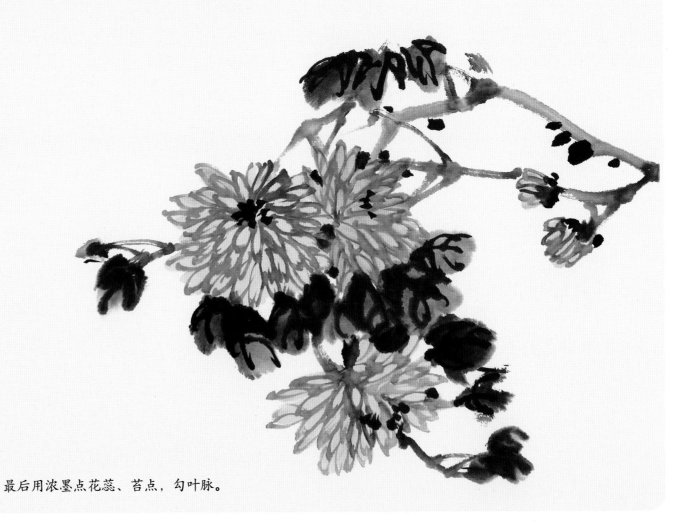

最后用浓墨点花蕊、苔点，勾叶脉。

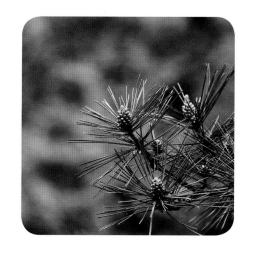

〖 松 〗

　　松属常绿乔木。松树大枝轮生，针叶断面为半圆或三角形，雌雄同株。雄球花多数，聚生于新梢下部，呈橙色；雌球花单生或聚生于新梢的近顶端处。球果2年成熟，球果卵形，熟时开裂。松树有着长寿的寓意。

松针形态示例

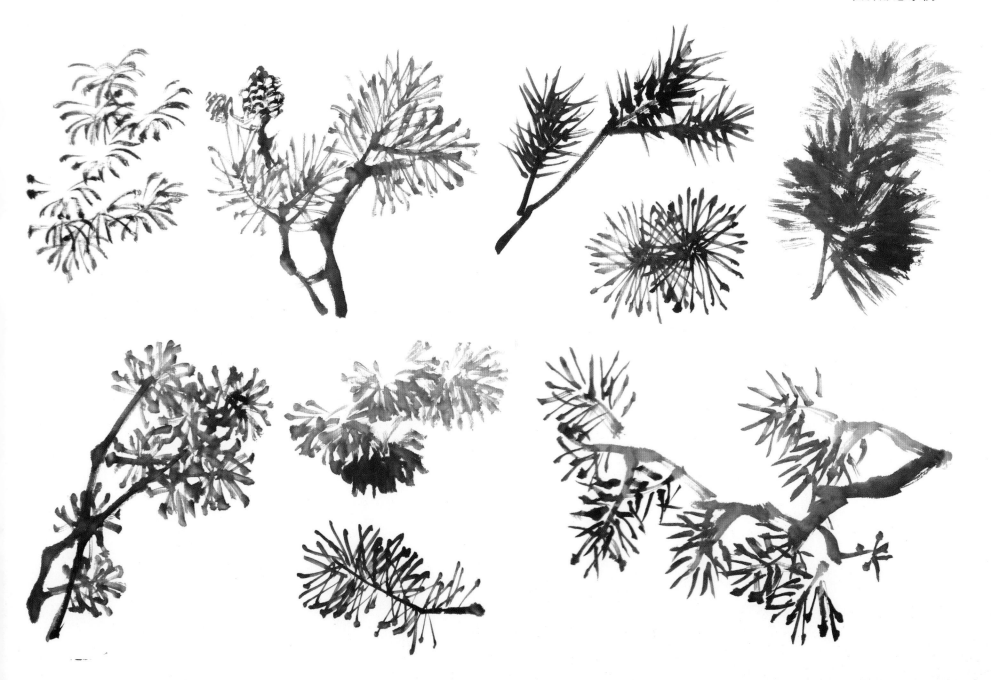

P150

P151

松树枝干形态示例

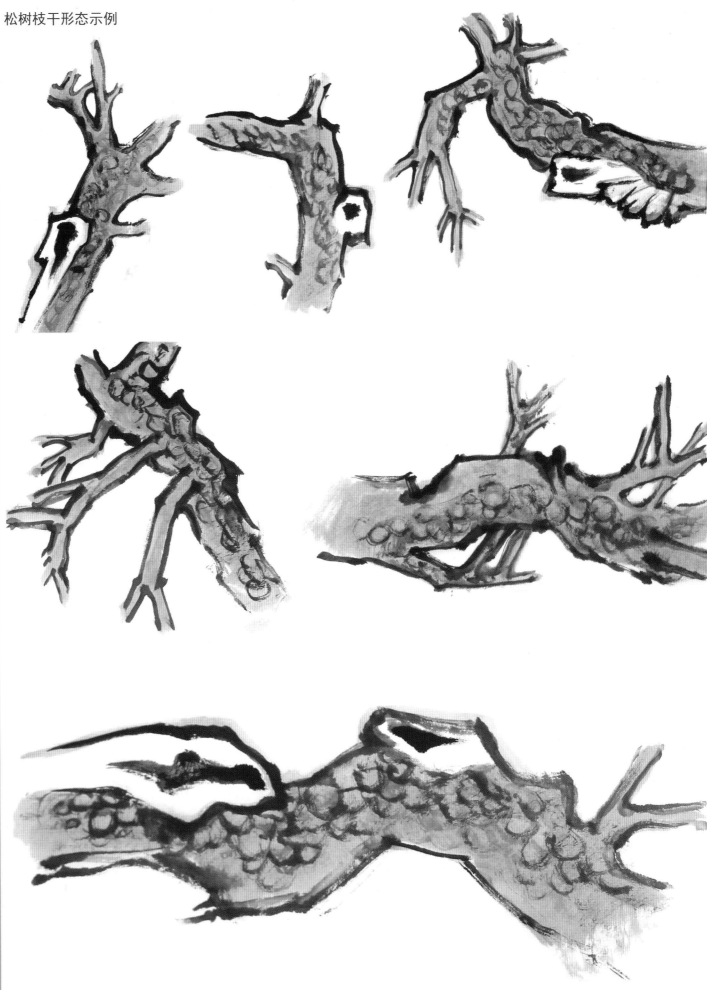

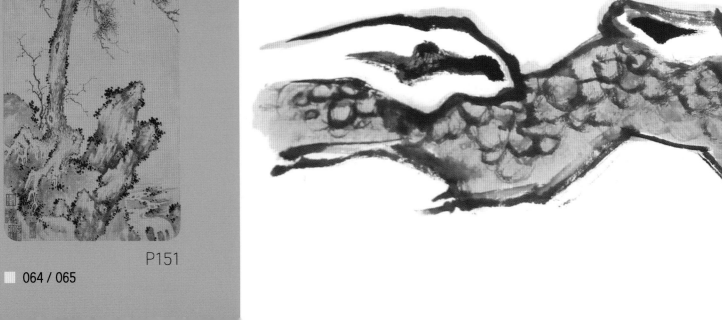

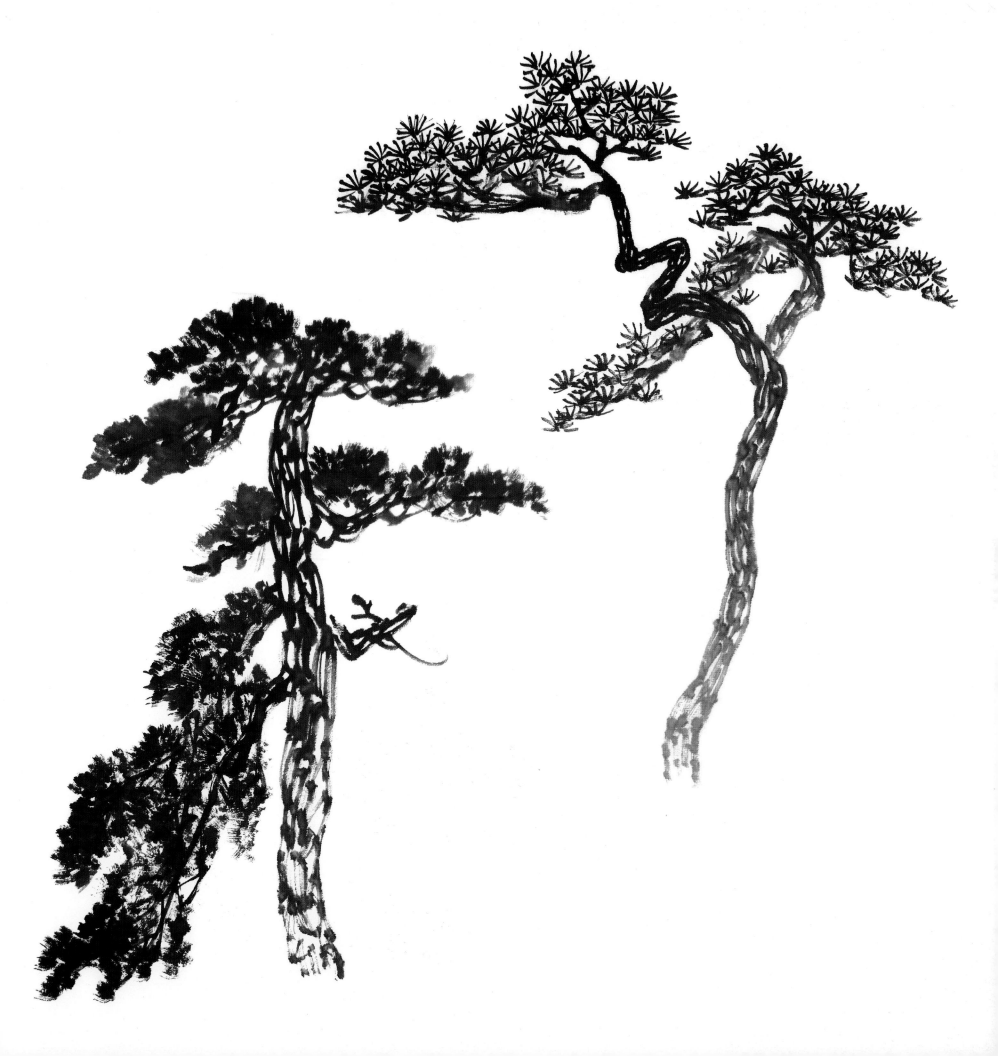

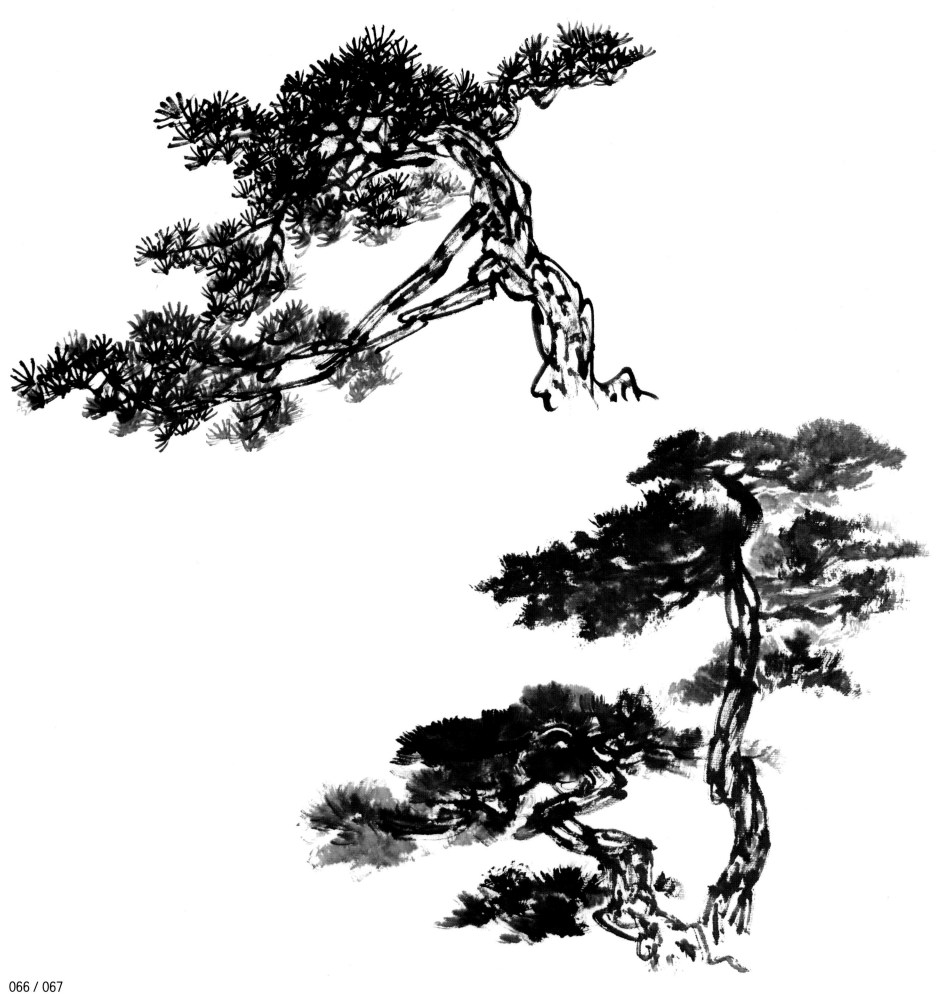

蔬 果

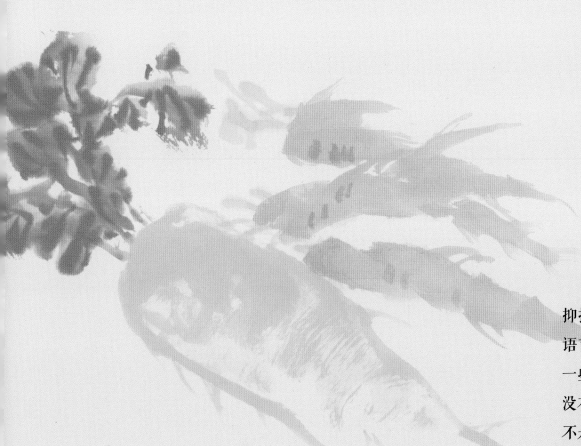

音乐有高低抑扬顿挫，工人弹棉花的声音也有高低抑扬顿挫，但前者是艺术，后者不是，因为前者有艺术语言，有意境，有作者思想的内容在里边。由此可悟出一些画理。一幅画，如鸟，即使画得再细、再像，如果没有艺术语言，无诗意，无思想内涵，不能启发人，就不是艺术。以技艺为美，画匠而已。艺术的境界越高，技巧越朴素，因其自身的艺术语言丰富了，用不着借助过多的手段。

——陈子庄《石壶画语录》

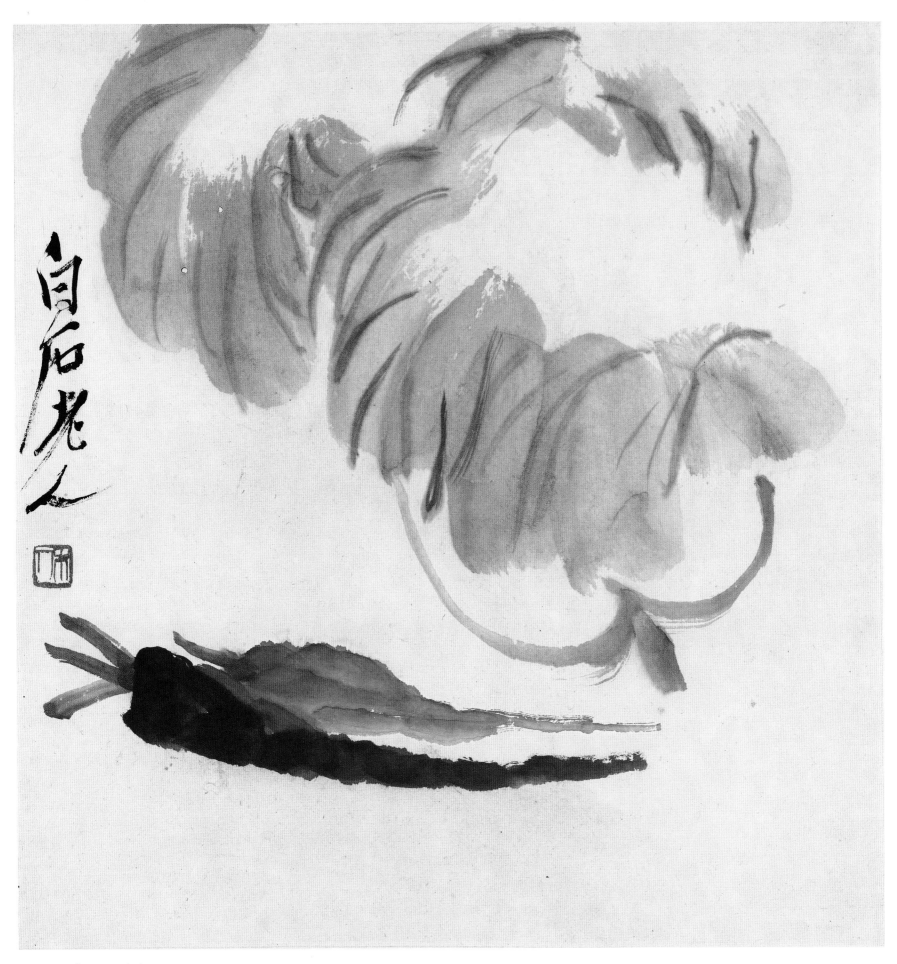

绿叶萝卜图　齐白石

扫码看教学视频

【白　菜】

　　白菜是十字花科芸薹属两年生草本植物，基生叶多数，叶长圆形至宽倒卵形，顶端圆钝，边缘皱缩，波状，叶柄白色，扁平。国画大师齐白石将白菜称为"百菜之王"。白菜是聚拢财富的象征，也有着高风亮节、洁身自好的寓意。

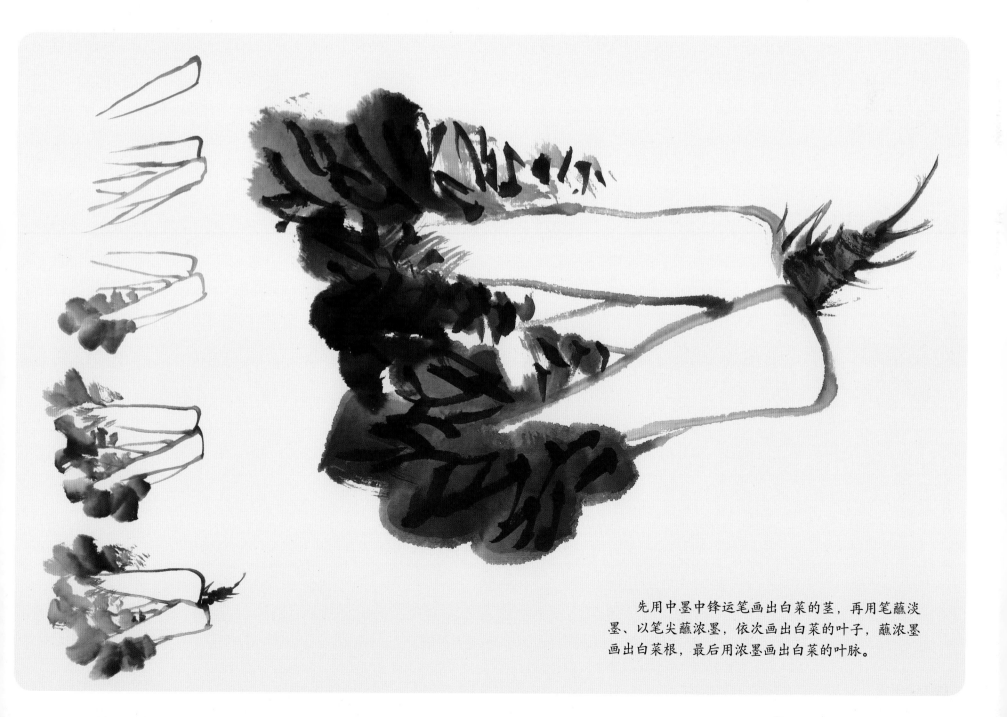

　　先用中墨中锋运笔画出白菜的茎，再用笔蘸淡墨、以笔尖蘸浓墨，依次画出白菜的叶子，蘸浓墨画出白菜根，最后用浓墨画出白菜的叶脉。

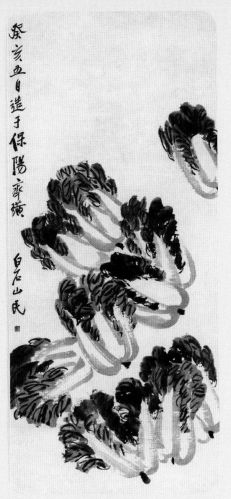

P152

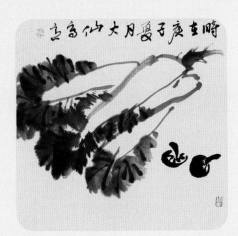

P153

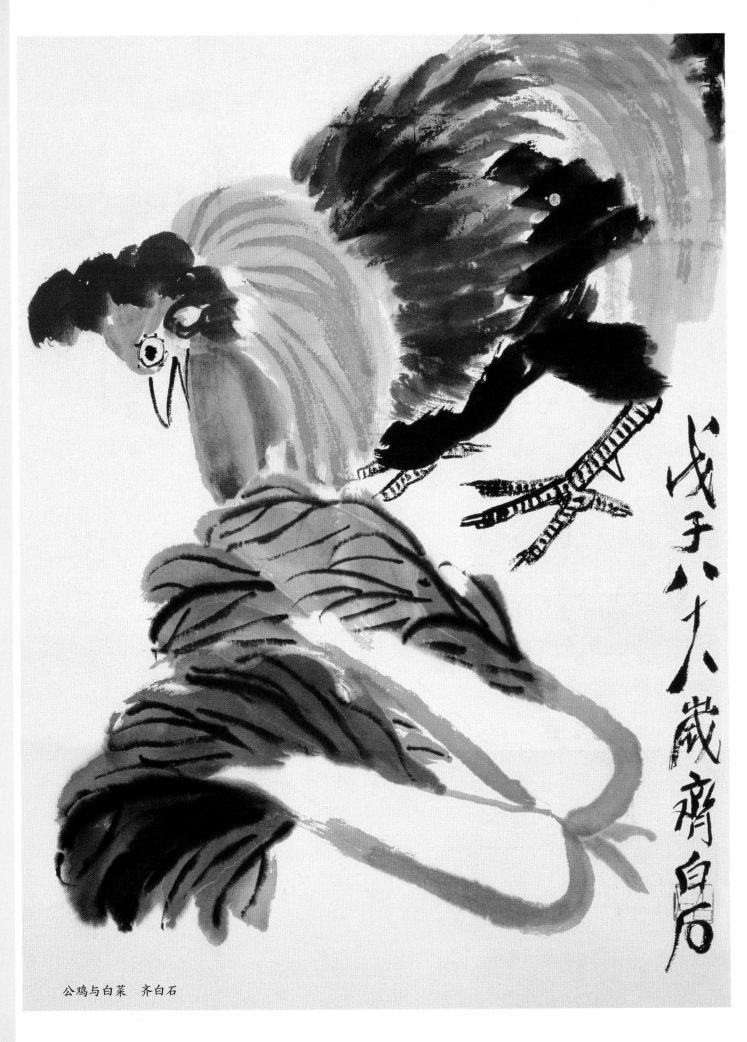

公鸡与白菜 齐白石

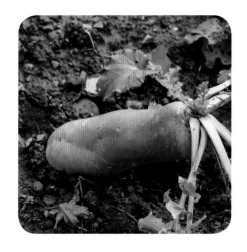

扫码看教学视频

【萝　卜】

　　萝卜是十字花科萝卜属两年或一年生草本植物，直根肉质，长圆形、球形或圆锥形，外皮绿色、白色或红色，茎有分枝，无毛，稍具粉霜。总状花序，花白色或粉红色。花期4月至5月，果期5月至6月。

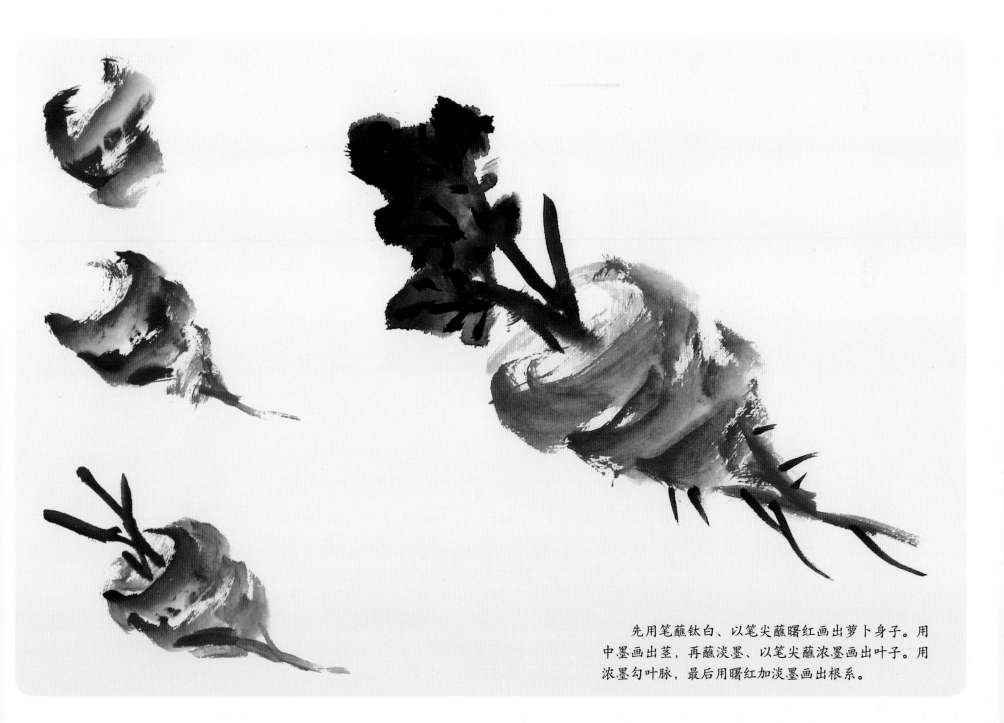

　　先用笔蘸钛白、以笔尖蘸曙红画出萝卜身子。用中墨画出茎，再蘸淡墨、以笔尖蘸浓墨画出叶子。用浓墨勾叶脉，最后用曙红加淡墨画出根系。

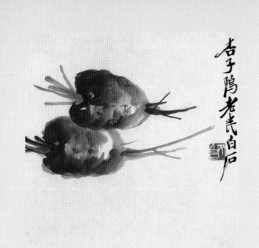

P154

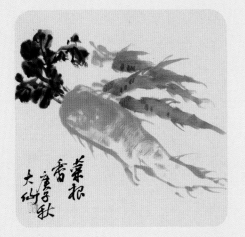

P155

萝卜形态示例

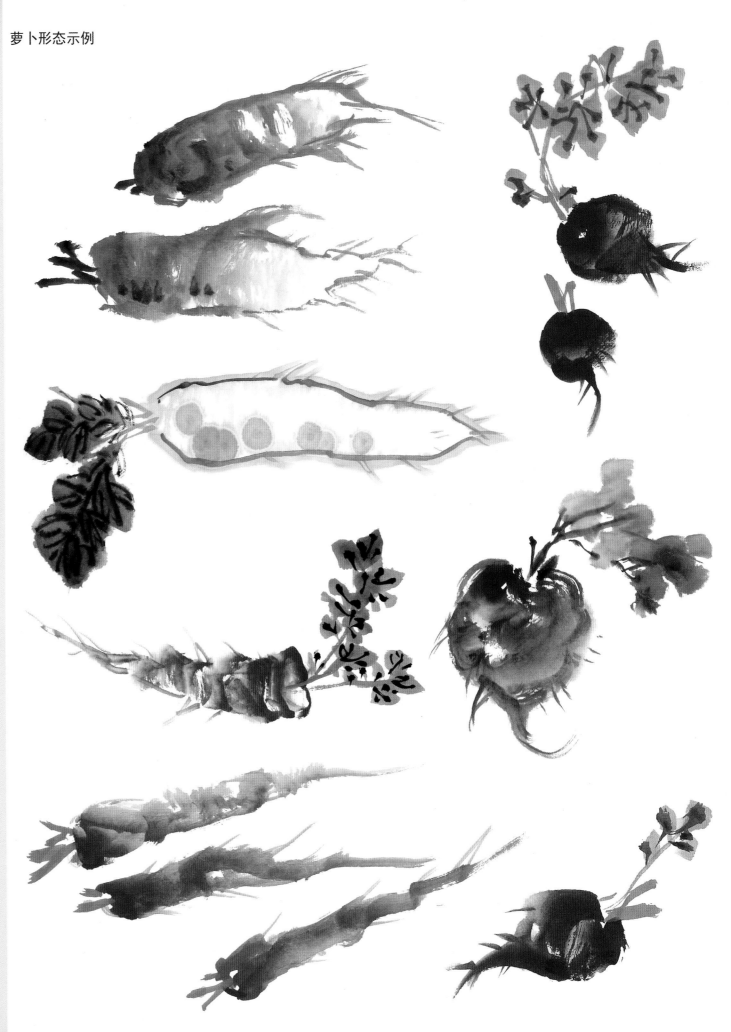

扫码看教学视频

〖 南 瓜 〗

南瓜是葫芦科南瓜属一年生蔓生草本植物，叶柄粗壮，叶片宽卵形，质稍柔软，叶脉隆起。卷须稍粗壮，果梗粗壮，因品种而异，外面常有数条纵沟。南瓜有多子多孙、生活幸福的寓意。

先用浓墨中锋运笔勾出南瓜形状，再用朱磦加淡三绿染南瓜颜色，最后蘸三绿染出南瓜的瓜蒂。

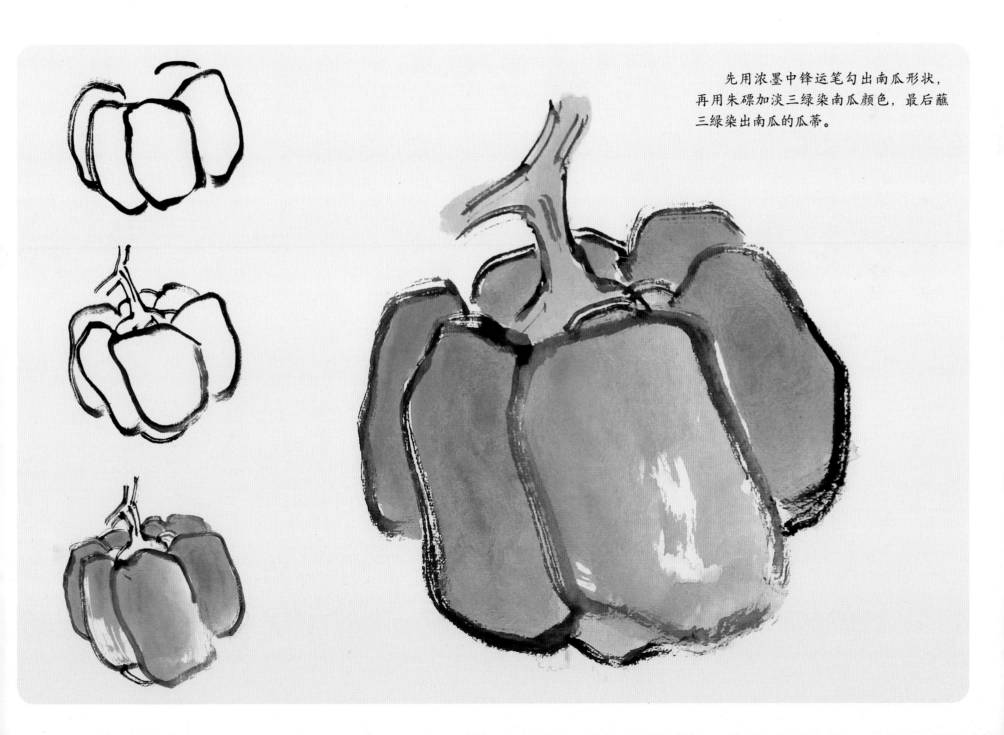

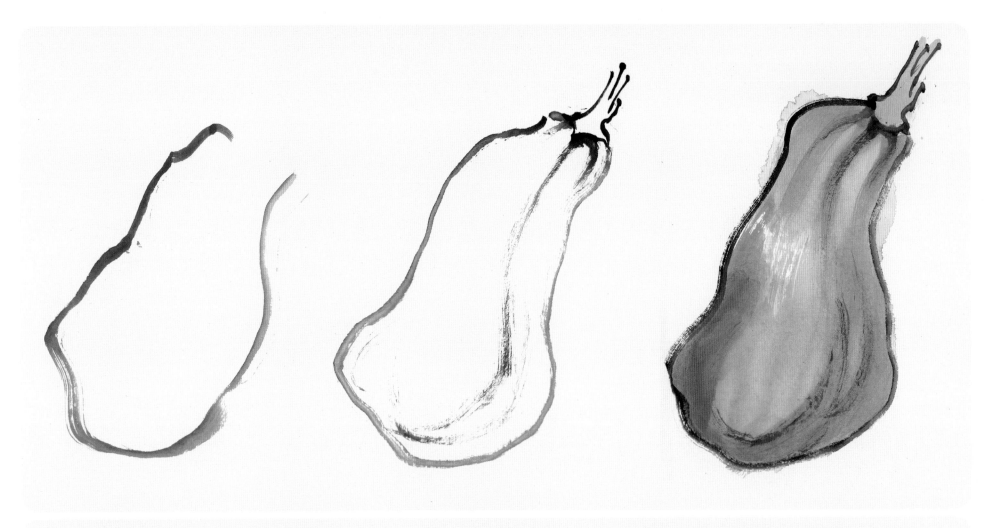

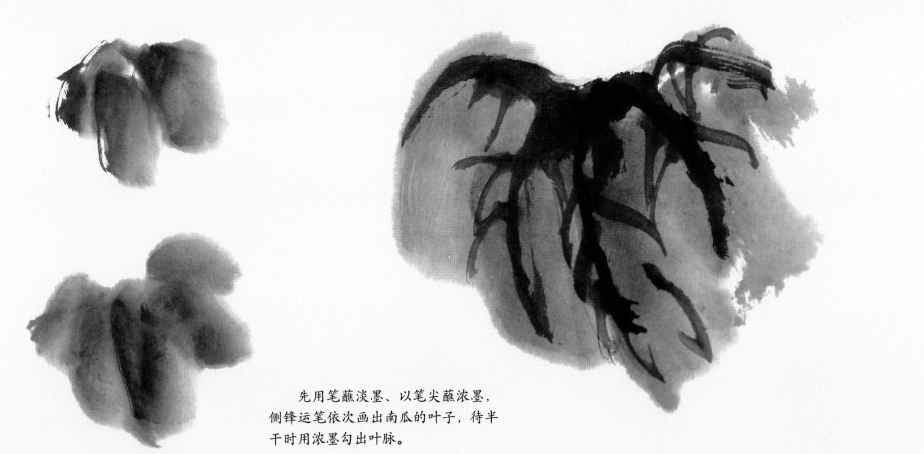

先用笔蘸淡墨、以笔尖蘸浓墨，
侧锋运笔依次画出南瓜的叶子，待半
干时用浓墨勾出叶脉。

用笔蘸淡墨、以笔尖蘸浓墨，
侧锋运笔依次画出南瓜叶子。

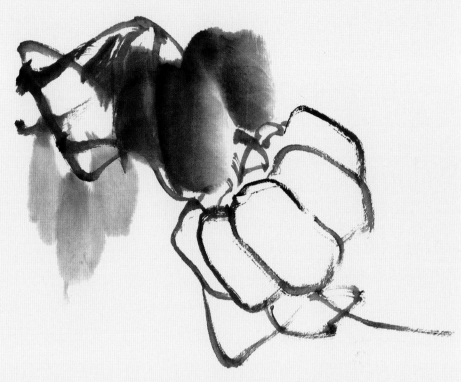

用浓墨中锋运笔勾出南瓜和藤蔓。

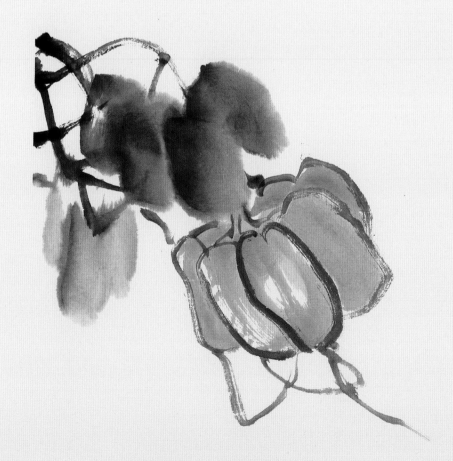

用硃磦加少许三绿染南瓜颜色，
再蘸三绿加少许朱磦染南瓜蒂。

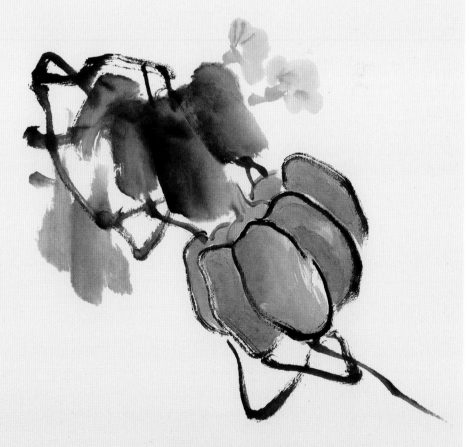

用笔蘸藤黄、以笔尖蘸少许硃磦画
花，用淡三绿画花托。

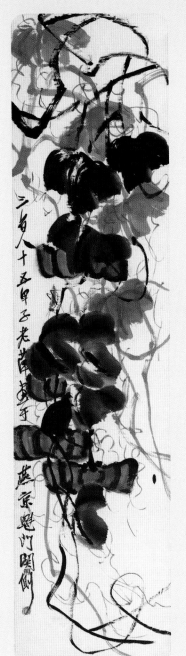

P156

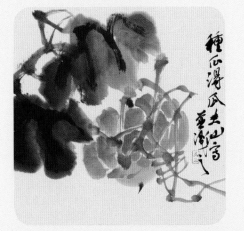

P157

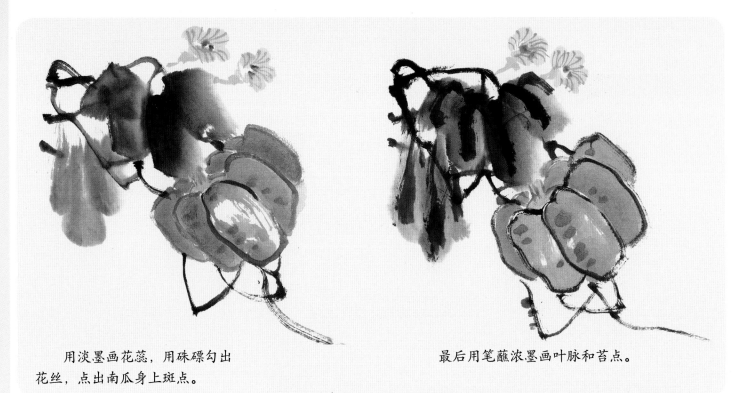

用淡墨画花蕊，用硃磦勾出花丝，点出南瓜身上斑点。

最后用笔蘸浓墨画叶脉和苔点。

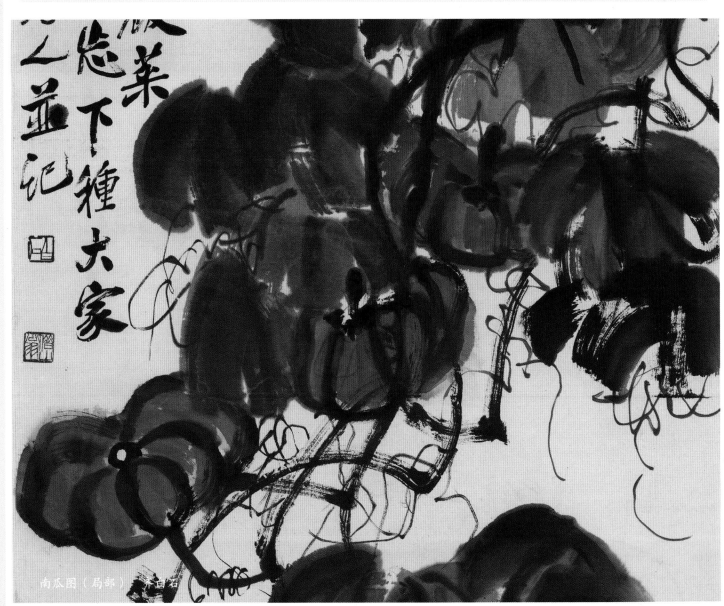

南瓜图（局部） 齐白石

扫码看教学视频

【丝 瓜】

　　丝瓜是葫芦科一年生攀援藤本植物。茎、枝粗糙，有棱沟，被微柔毛。卷须稍粗壮，被短柔毛。叶柄粗糙，近无毛，叶片通常为掌状，叶上面深绿色，下面浅绿色，果实圆柱状，直或稍弯，表面平滑，通常有深色纵条纹，未熟时肉质，成熟后干燥。花果期夏季至秋季。丝瓜有福禄的寓意。

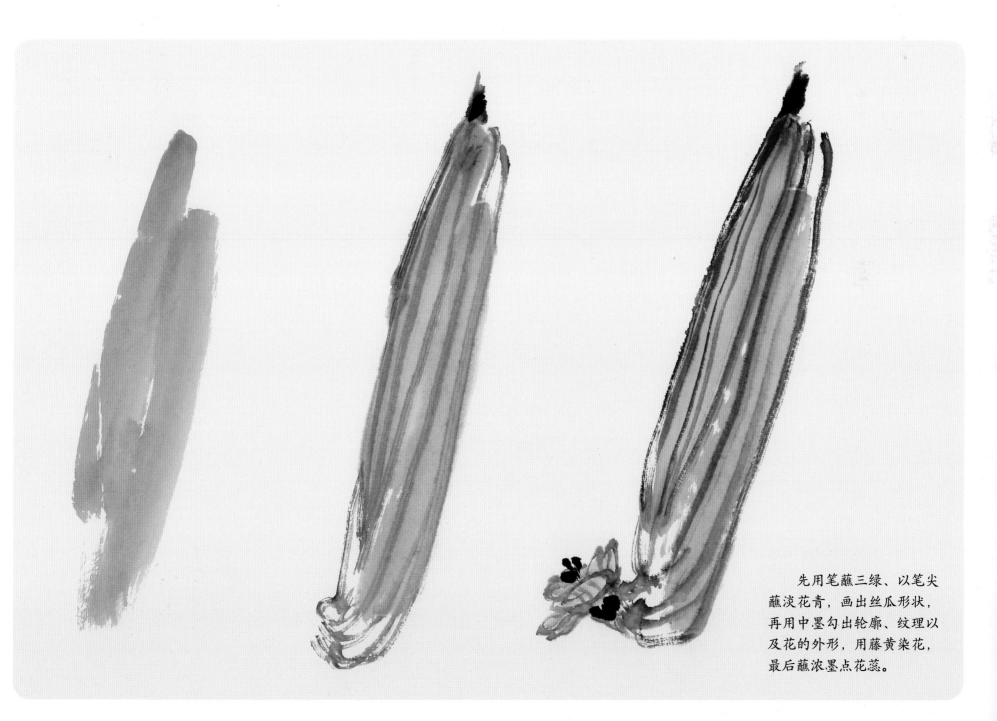

先用笔蘸三绿、以笔尖蘸淡花青，画出丝瓜形状，再用中墨勾出轮廓、纹理以及花的外形，用藤黄染花，最后蘸浓墨点花蕊。

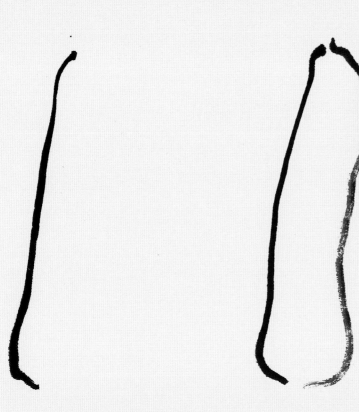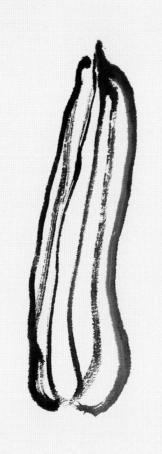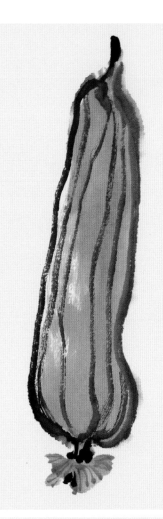

先用笔蘸中墨，中锋运笔勾出丝瓜形状，再用三绿加淡藤黄
染丝瓜，再用笔蘸藤黄、以笔尖蘸赭石画花，最后蘸浓墨点花蕊。

先用笔蘸藤黄、以笔尖蘸赭石，依次画出5片花瓣，再用藤
黄加赭石勾出花丝，最后蘸浓墨点花蕊。

先用笔蘸三青、以笔尖蘸淡墨，依次画出5片叶子，再用浓墨勾出叶脉。

用笔蘸淡墨、以笔尖蘸浓墨，侧锋运笔画出叶子。

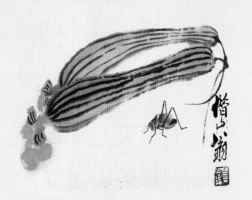

P158

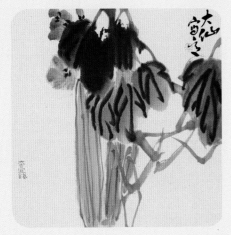

P159

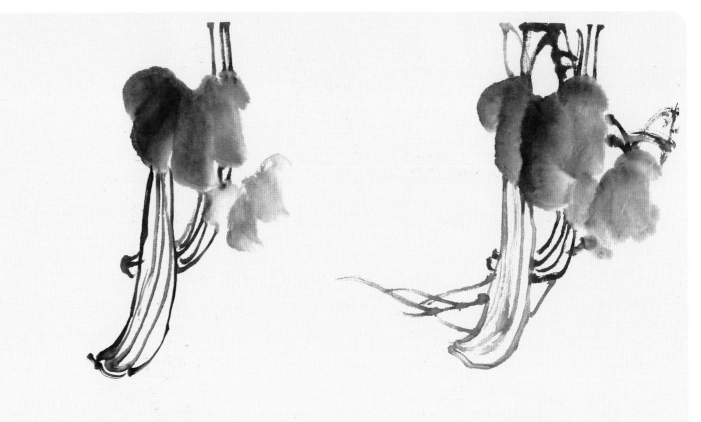

中锋运笔勾出丝瓜和藤蔓。

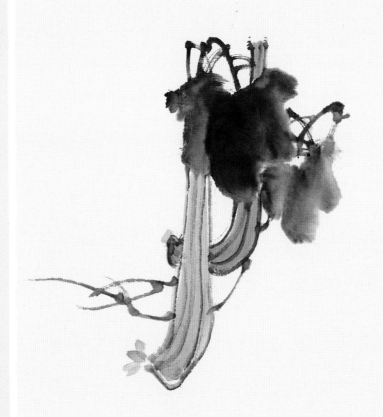

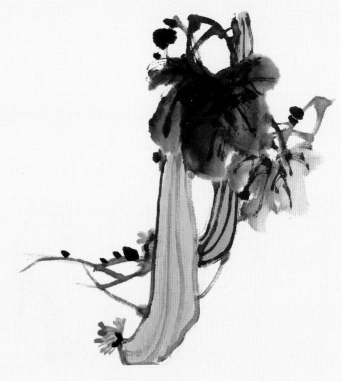

用笔蘸三绿、以笔尖蘸淡花青染丝瓜，再用笔蘸藤黄、以笔尖蘸赭石画花。

用浓墨勾出叶脉，用赭石加藤黄勾出花瓣上的纹路，最后蘸浓墨点上苔点。

葫芦是葫芦科葫芦属一年生攀援草本植物，叶柄纤细，叶片先端锐尖，边缘有不规则锯齿，两面均被微柔毛。卷须纤细，雌雄同株，雌花、雄花均单生。果实初为绿色，后变白色至带黄色，由于长期栽培，葫芦果形变异很大。花期夏季，果期秋季。

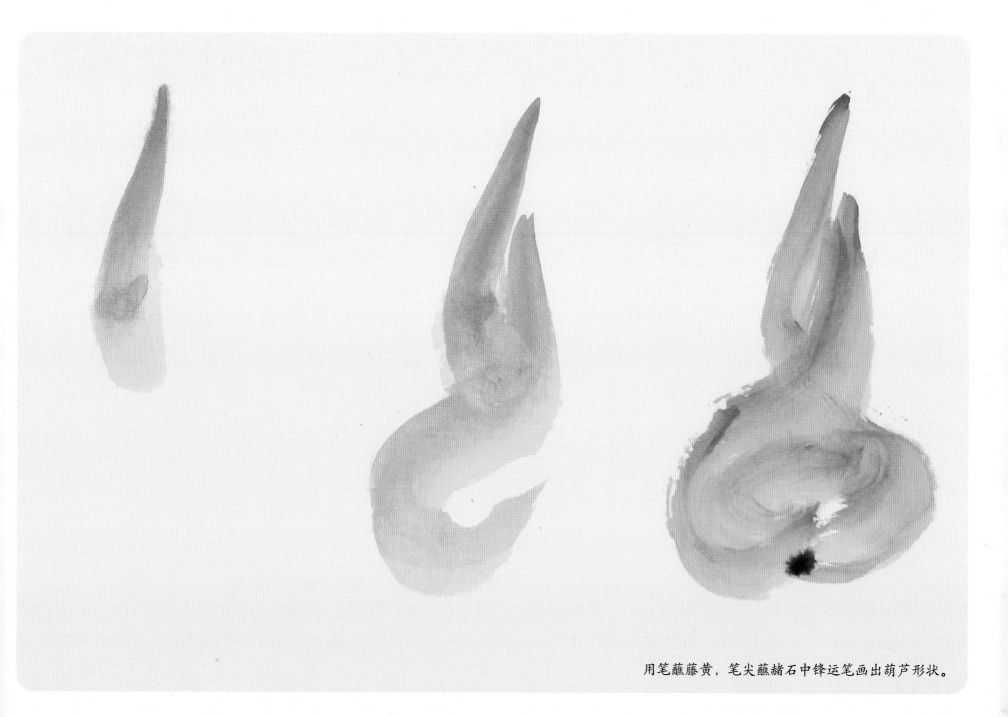

用笔蘸藤黄，笔尖蘸赭石中锋运笔画出葫芦形状。

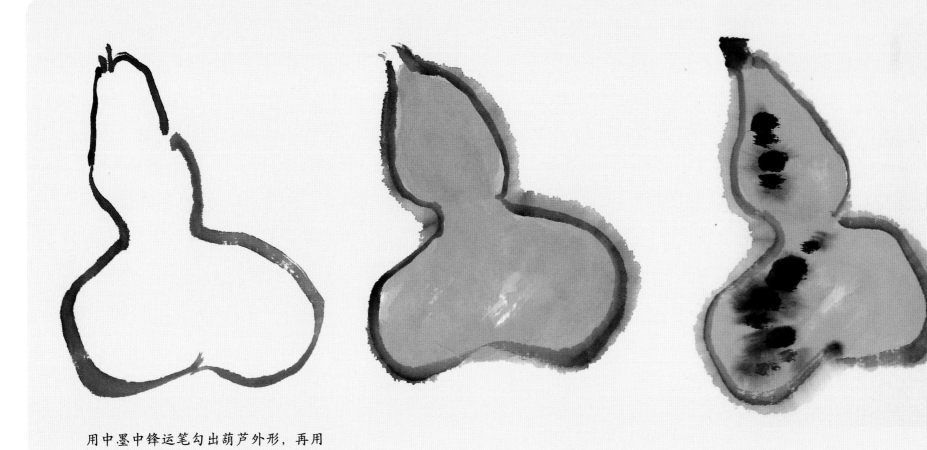

用中墨中锋运笔勾出葫芦外形，再用
三绿加淡赭石染葫芦，再蘸浓墨点出苔点。

用淡墨中锋运笔勾出花瓣及其纹
路，再用藤黄染出花瓣，最后蘸浓墨画
出花蕊。

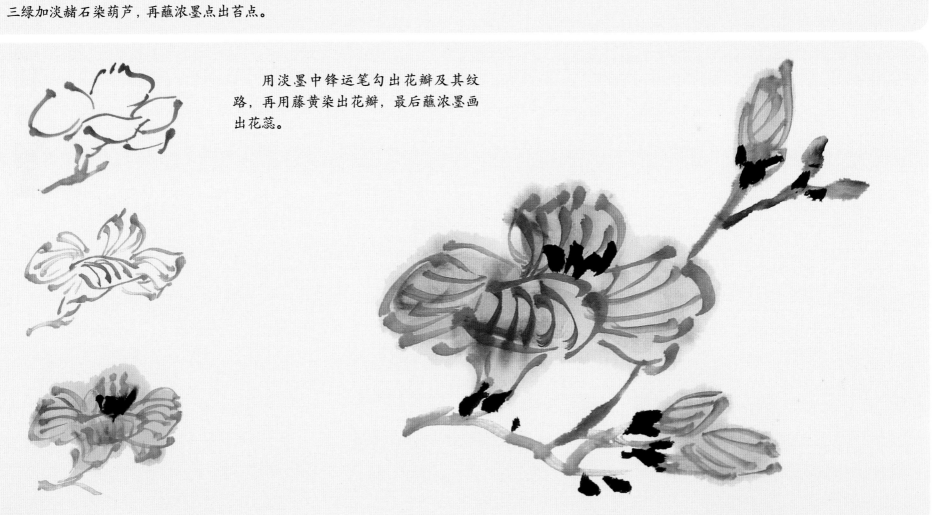

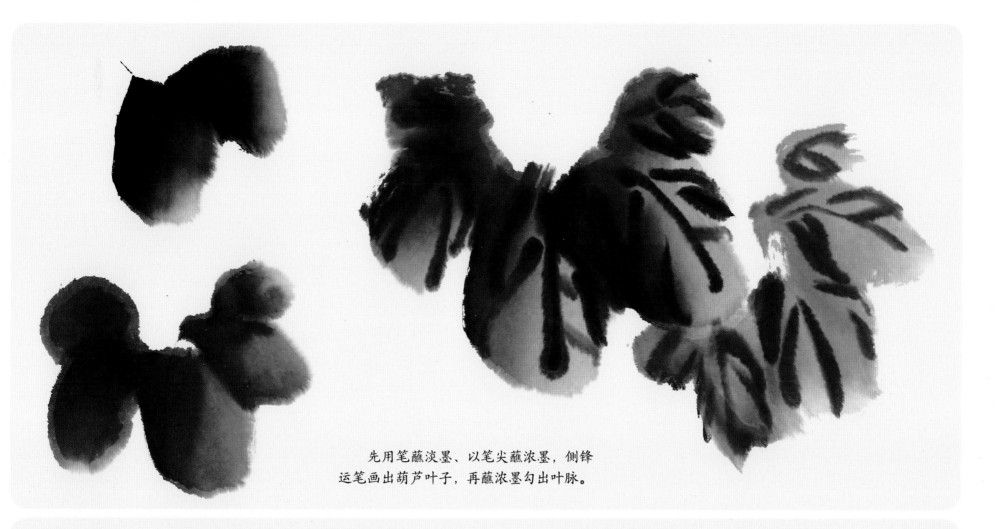

先用笔蘸淡墨、以笔尖蘸浓墨，侧锋
运笔画出葫芦叶子，再蘸浓墨勾出叶脉。

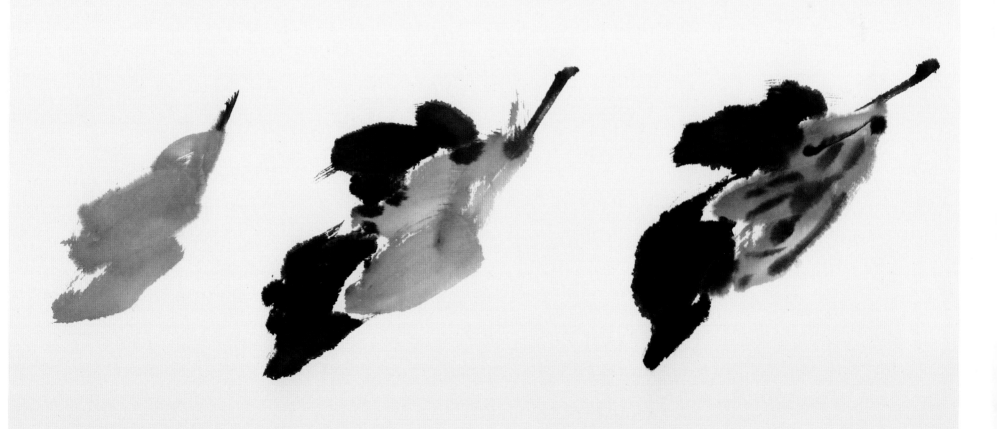

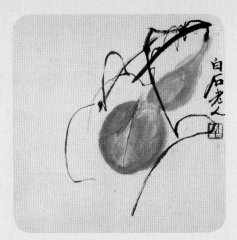

P160

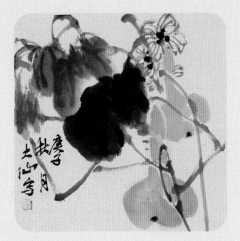

P161

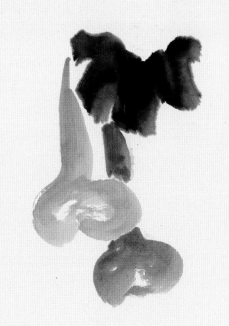

先用笔蘸淡墨、以笔尖蘸浓墨，画出葫芦叶子。

用笔蘸藤黄、以笔尖蘸赭石，画出葫芦。

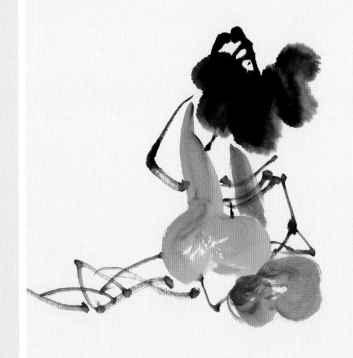

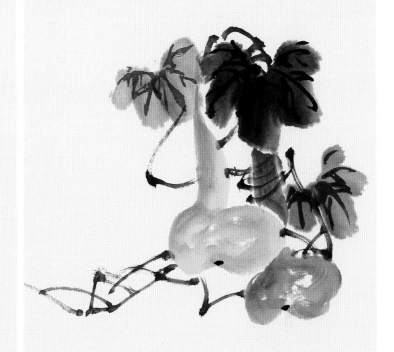

用中墨中锋运笔画出藤蔓。

最后用浓墨勾出叶脉，点出葫芦蒂。

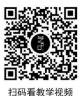

扫码看教学视频

〖枇杷〗

枇杷是蔷薇科枇杷属常绿小乔木，小枝粗壮，黄褐色；叶片革质，披针形或长圆形。圆锥花序，具多花。果实呈球形或长圆形，黄色或橘黄色，外有锈色柔毛，不久脱落。枇杷有家庭美满、财源滚滚的寓意。

先用笔蘸藤黄、以笔尖蘸赭石，依次用两笔画出枇杷果实，再蘸浓墨画出枇杷枝干和枇杷蒂。

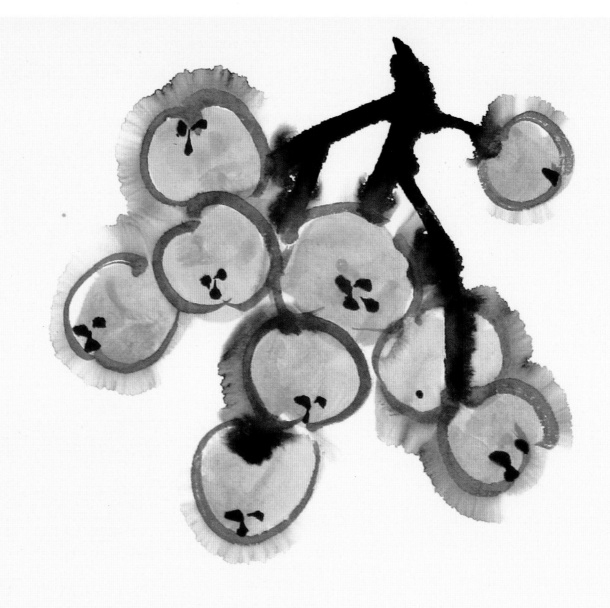

用中墨中锋运笔勾出枇杷果实，用浓墨画出枝干，再
蘸藤黄、以笔尖蘸赭石染枇杷，最后蘸浓墨点出枇杷蒂。

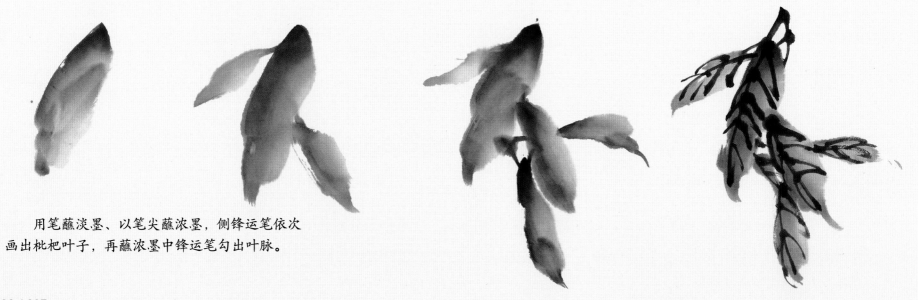

用笔蘸淡墨、以笔尖蘸浓墨，侧锋运笔依次
画出枇杷叶子，再蘸浓墨中锋运笔勾出叶脉。

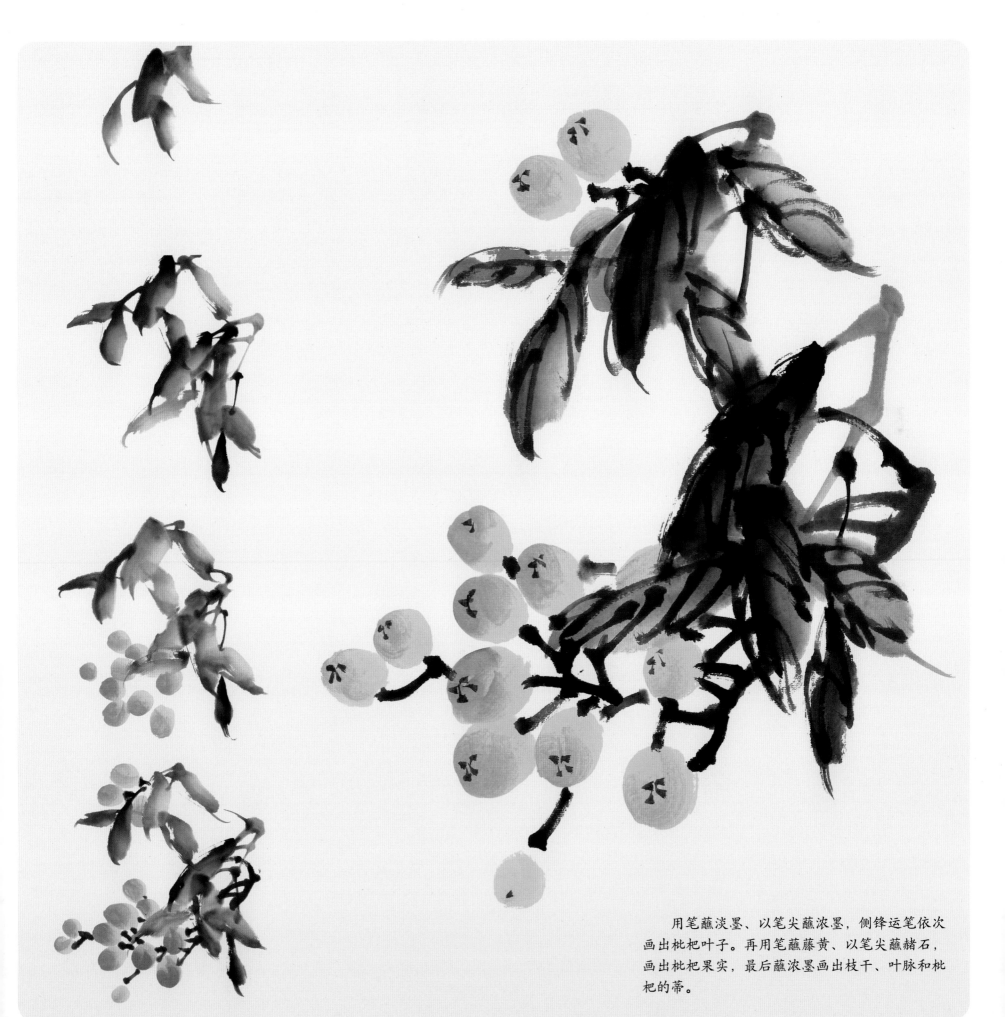

用笔蘸淡墨、以笔尖蘸浓墨，侧锋运笔依次画出枇杷叶子。再用笔蘸藤黄、以笔尖蘸赭石，画出枇杷果实，最后蘸浓墨画出枝干、叶脉和枇杷的蒂。

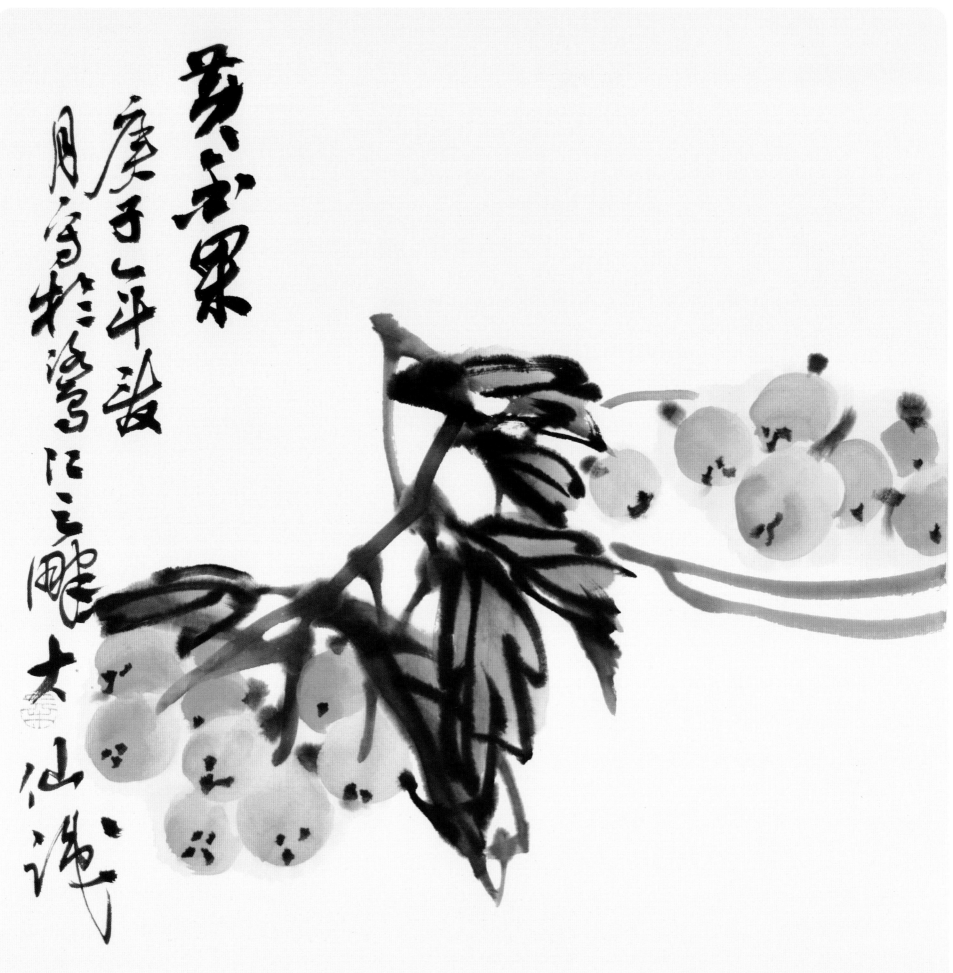

【石 榴】

扫码看教学视频

　　石榴是千屈菜科石榴属落叶灌木或乔木，树干呈灰褐色，上有瘤状突起，单叶，通常对生或簇生；花顶生或腋生，近钟形，单生或几朵簇生或组成聚伞花序，花瓣5片至9片，多皱褶；果呈球形，成熟后变成大型而多室、多籽的浆果，每室内有多数籽粒，外种皮肉质，呈鲜红色、淡红色或白色，多汁，甜而带酸。花期为5月至6月，果期为9月至10月。石榴有多子多福的吉祥寓意。

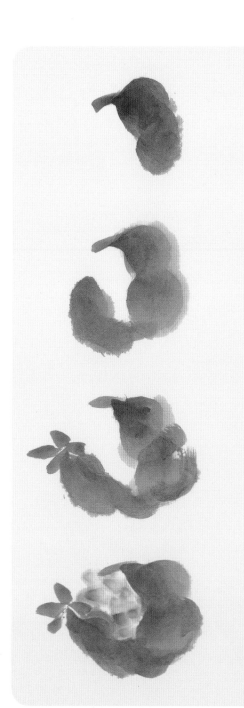

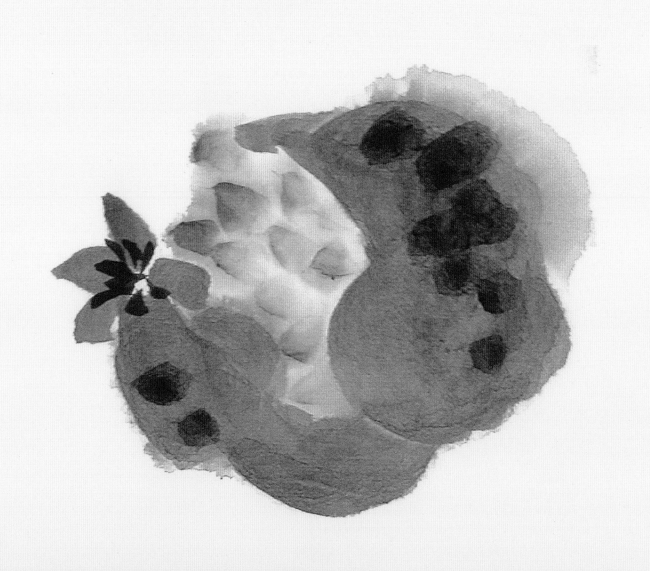

　　先用笔蘸赭石加淡墨、以笔尖蘸曙红画出石榴形状，注意留出石榴籽的位置。再用笔蘸钛白、以笔尖蘸曙红画出石榴籽，用曙红加墨点出石榴皮上苔点。

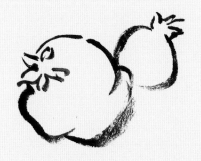

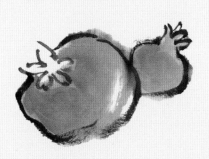

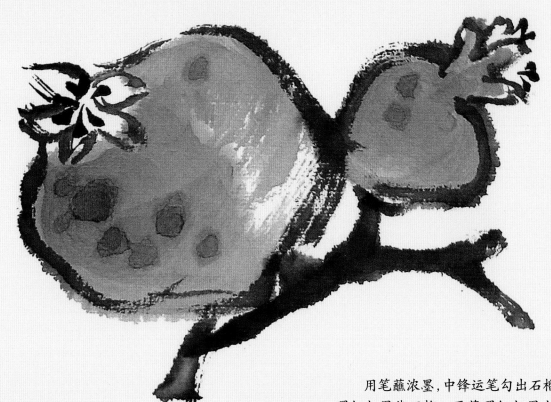

用笔蘸浓墨，中锋运笔勾出石榴外形，用赭石、曙红加墨染石榴，再蘸曙红加墨点出石榴皮上苔点，最后用浓墨画出枝干。

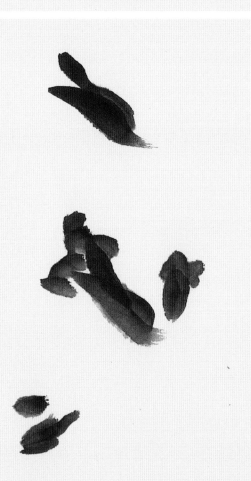

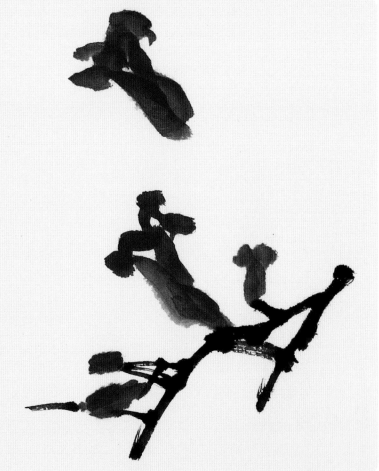

石榴花画法：先用笔蘸赭石、以笔尖蘸胭脂，依次画出石榴花花瓣，再蘸浓墨画出枝干。

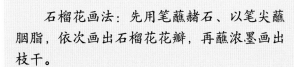

P162

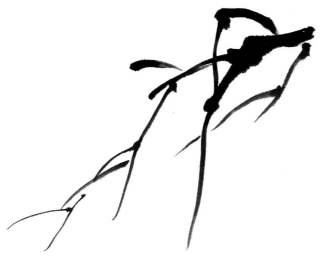 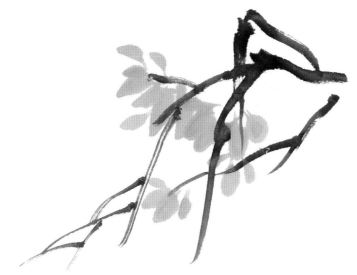

用重墨中锋运笔勾出石榴枝干。

用笔蘸藤黄、以笔尖蘸朱磦,依次画出石榴叶子。

P163

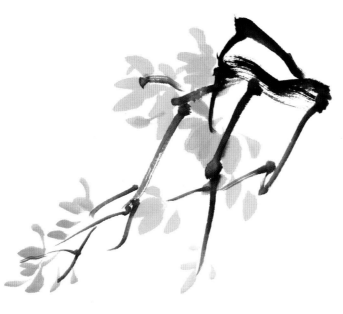

用笔蘸赭石加淡墨、以笔尖蘸曙红,画出石榴形状,注意留出石榴籽的位置。

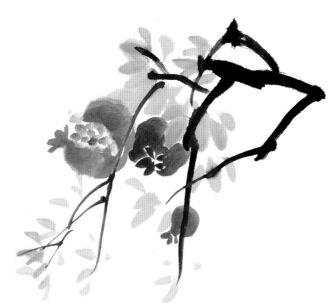 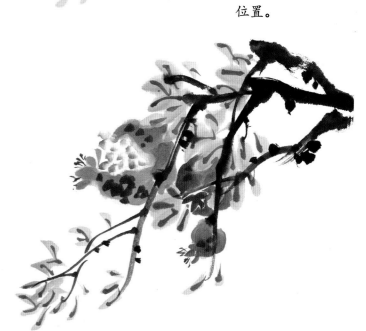

用笔蘸钛白、以笔尖蘸曙红画出石榴籽。,

用胭脂加墨点出花蕊,用重墨勾出叶脉。

扫码看教学视频

【桃 子】

　　桃树是蔷薇科李属落叶小乔木，树皮暗灰色，随年龄增长会出现裂缝。叶为椭圆形至披针形，先端呈长而细的尖端，边缘有细齿，暗绿色，有光泽。花单生，常见有深粉红、红色、白色，有短柄，早春开花。果实近球形，表面有茸毛，为橙黄色泛红色。花期3月至4月，果期8月至9月。桃子是吉祥的象征，也可以寓意长寿。

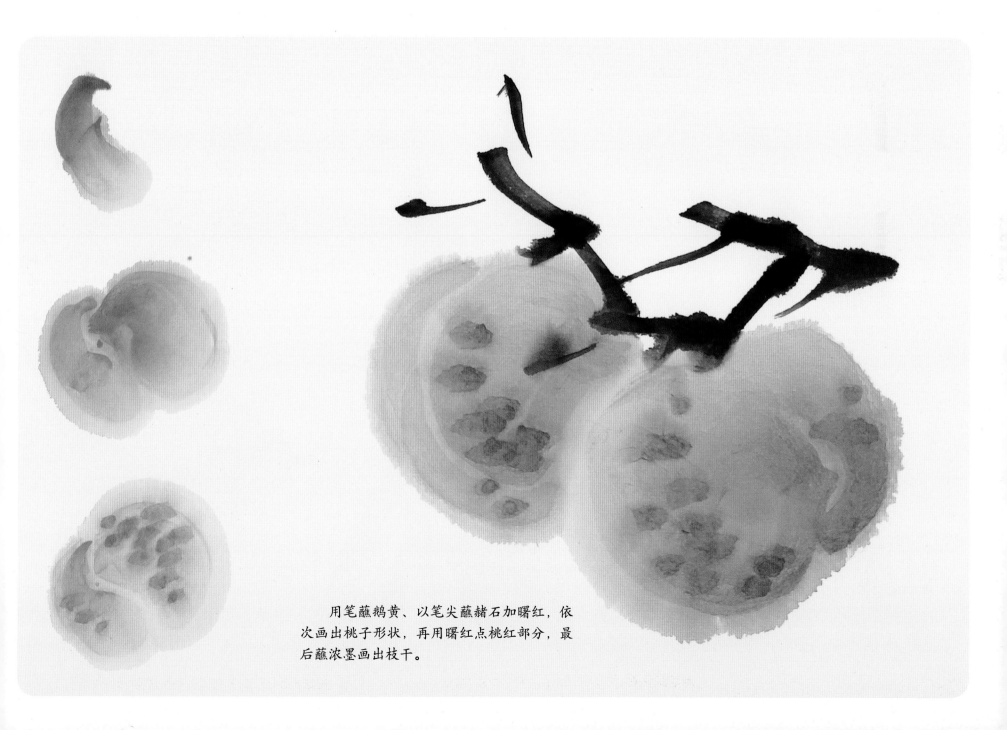

用笔蘸鹅黄、以笔尖蘸赭石加曙红，依次画出桃子形状，再用曙红点桃红部分，最后蘸浓墨画出枝干。

桃子形态示例

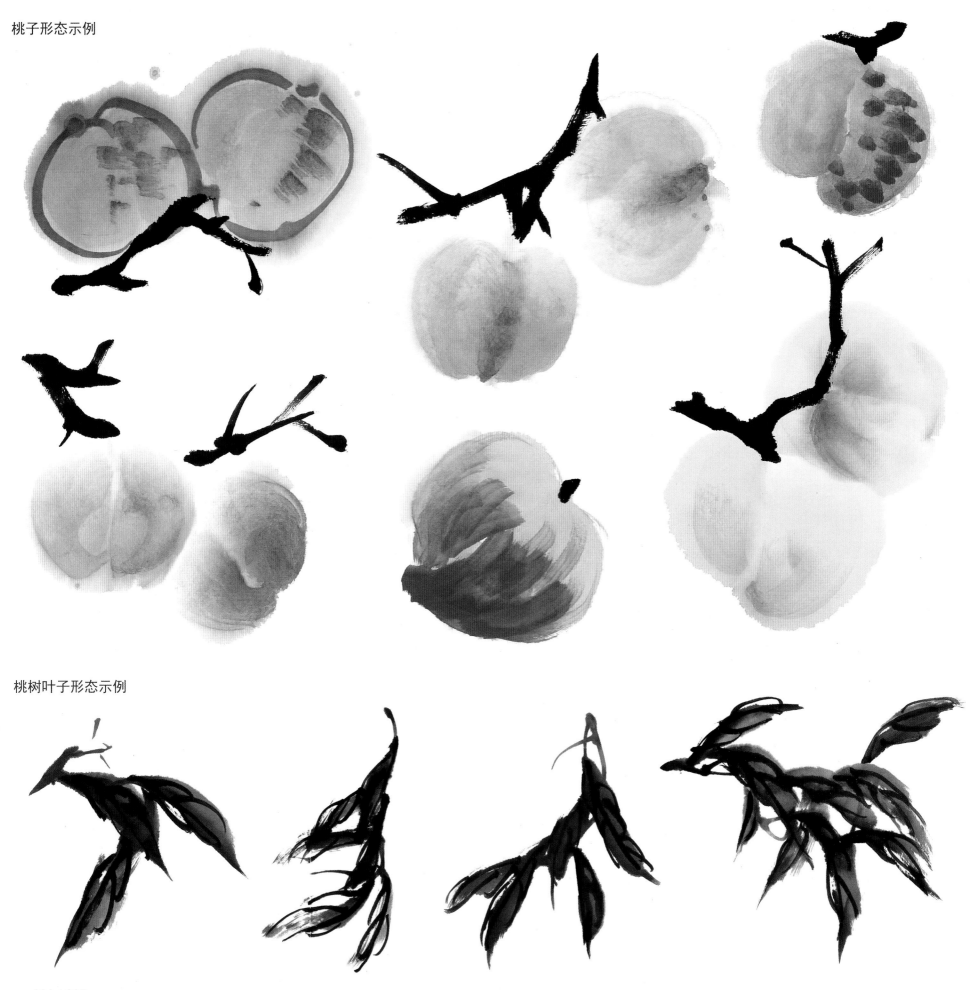

桃树叶子形态示例

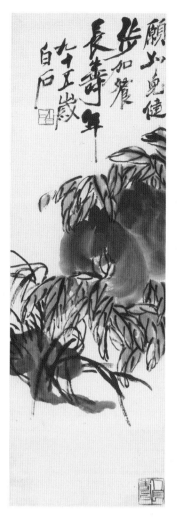

桃子灵芝　齐白石

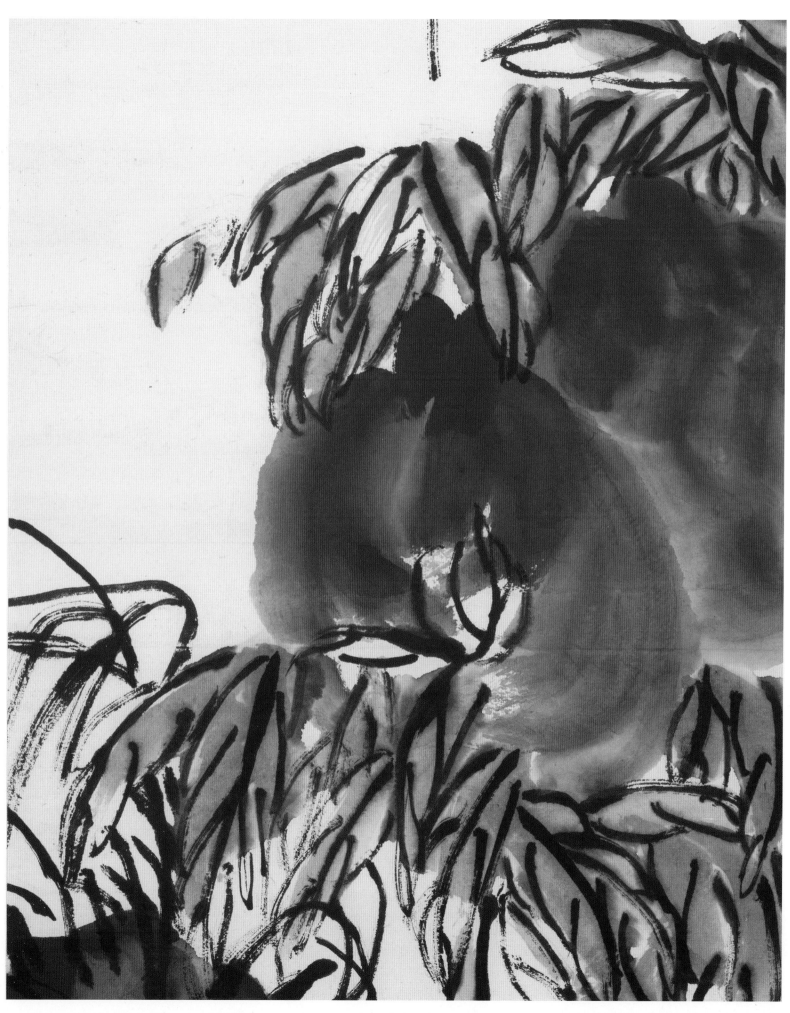

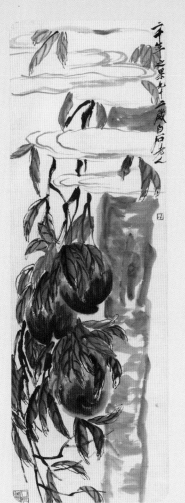

P164

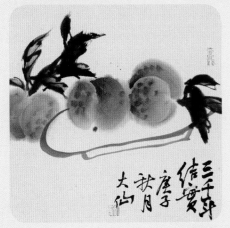

P165

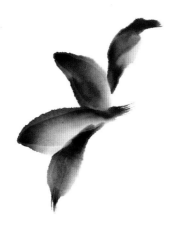

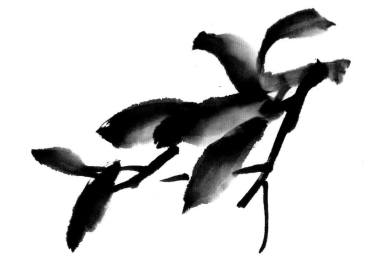

用笔蘸淡墨、以笔尖蘸浓墨，依次画出桃树叶子。

用浓墨画出桃树枝干。

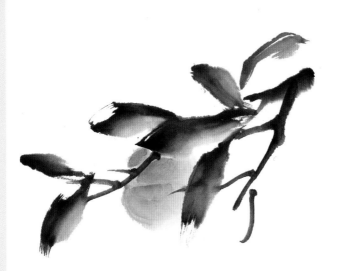

用笔蘸鹅黄、以笔尖蘸曙红画出桃子。

用曙红加淡墨点桃红部分。

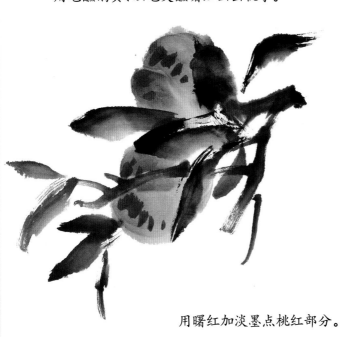

用浓墨勾叶脉，点苔点。

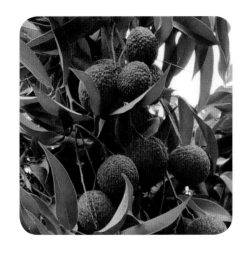

扫码看教学视频

【荔 枝】

荔枝是无患子科荔枝属常绿乔木。树皮呈灰黑色，小叶2对或3对，革质，呈长椭圆状披针形，顶端骤尖或尾状短渐尖，腹面深绿色，有光泽，背面粉绿色，侧脉常纤细。果呈卵圆形至近球形，果皮有鳞斑状突起，成熟时通常为暗红色至鲜红色。花期在春季，果期在夏季。荔枝有利子、吉利、多利等寓意。

用笔蘸曙红、以笔尖蘸胭脂画出荔枝，画成圆形，再用胭脂加墨点出荔枝表皮纹理，最后蘸浓墨中锋运笔画出枝干。

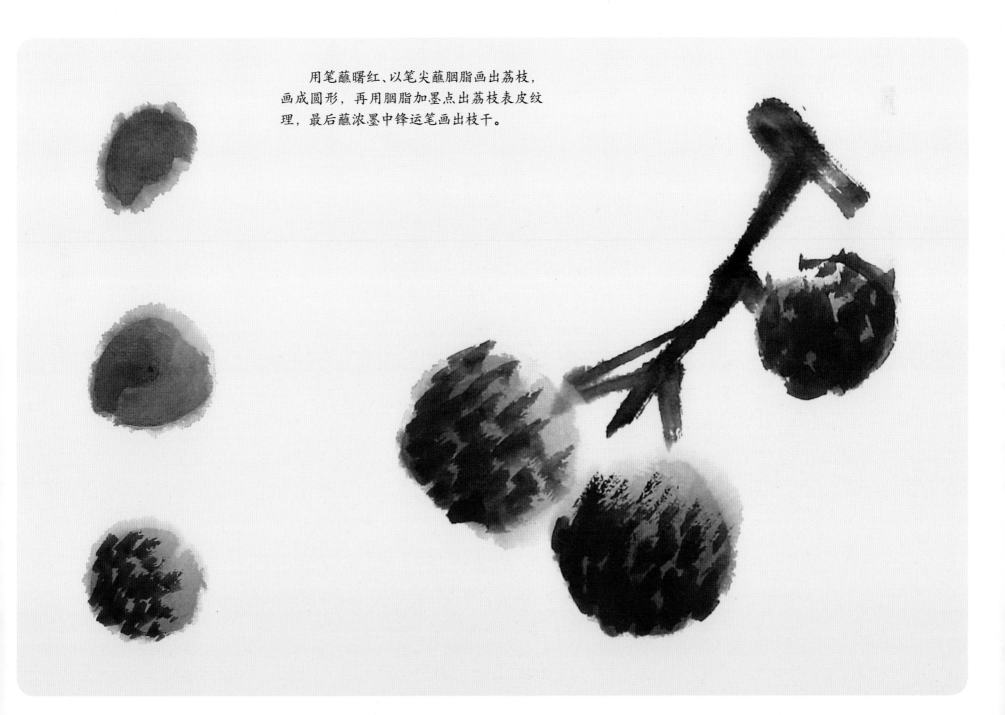

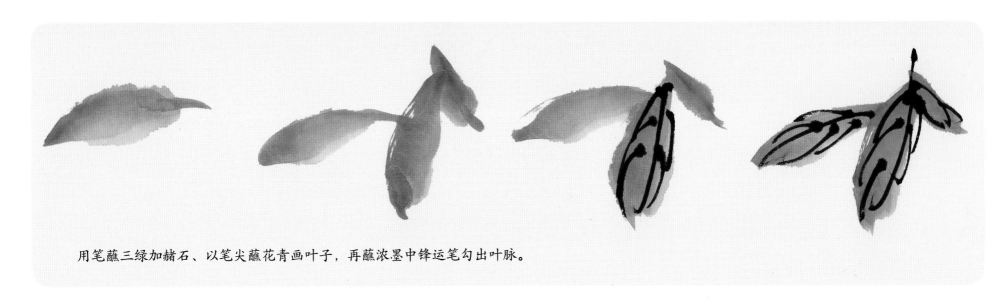

用笔蘸三绿加赭石、以笔尖蘸花青画叶子，再蘸浓墨中锋运笔勾出叶脉。

荔枝形态示例

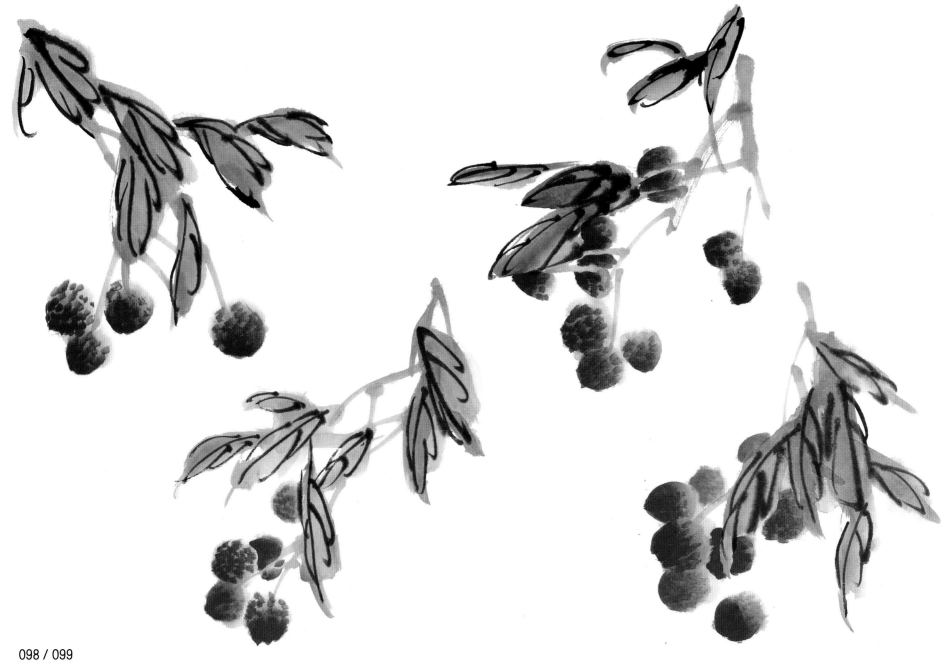

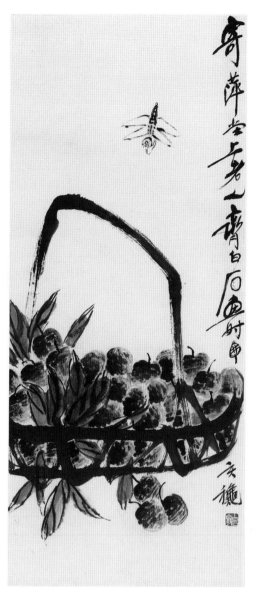

荔枝蜻蜓图　齐白石

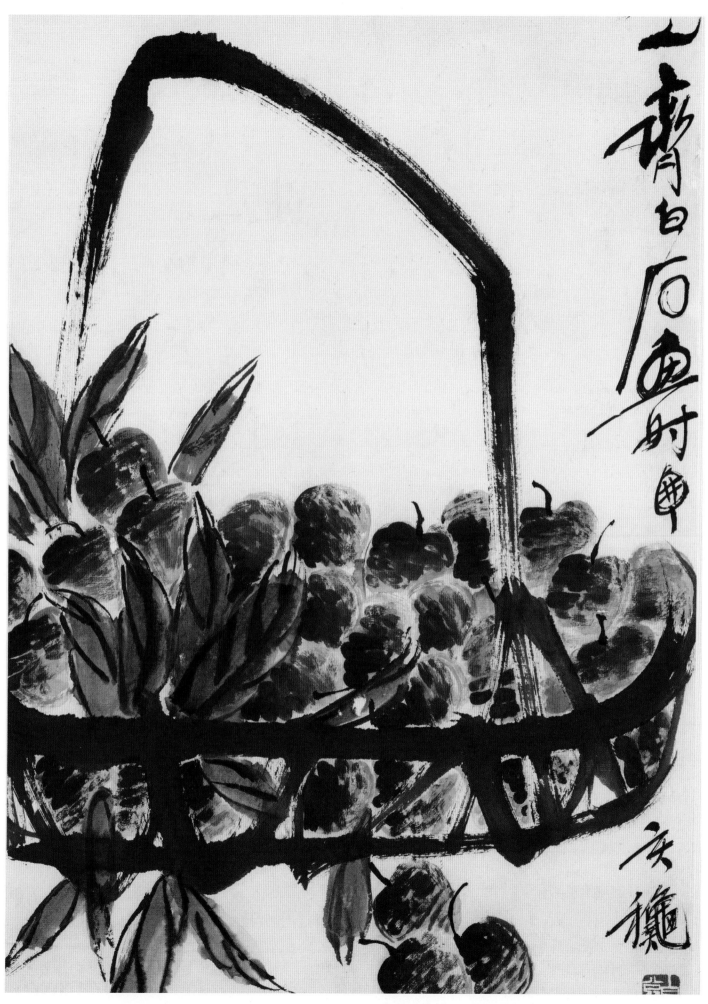

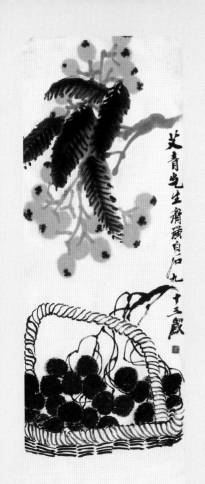

P166

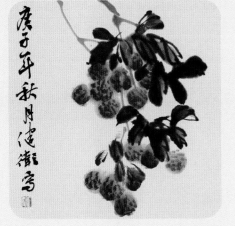

P167

用笔蘸淡赭石加三绿、以笔尖蘸淡花青，依次画出荔枝枝叶。

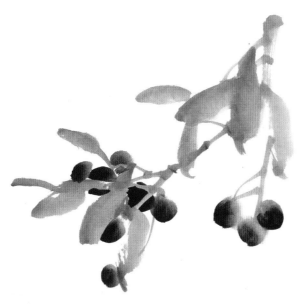

用笔蘸淡曙红、以笔尖蘸胭脂画出荔枝。

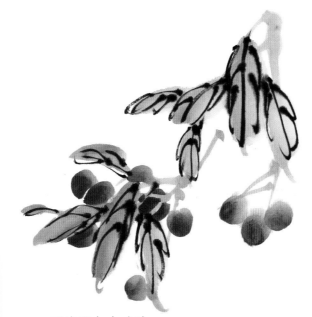

用浓墨勾出叶脉。

最后用胭脂加墨点出荔枝表皮纹理。

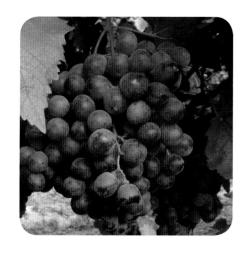

扫码看教学视频

【 葡 萄 】

　　葡萄是葡萄科葡萄属木质藤本植物，小枝圆柱形，有纵棱纹，无毛或被稀疏柔毛，叶基部深心形，上面绿色，下面浅绿色。圆锥花序。果实球形或椭圆形。花期4月至5月，果期8月至9月。葡萄有很多果实，寓意人丁兴旺、丰收富足。

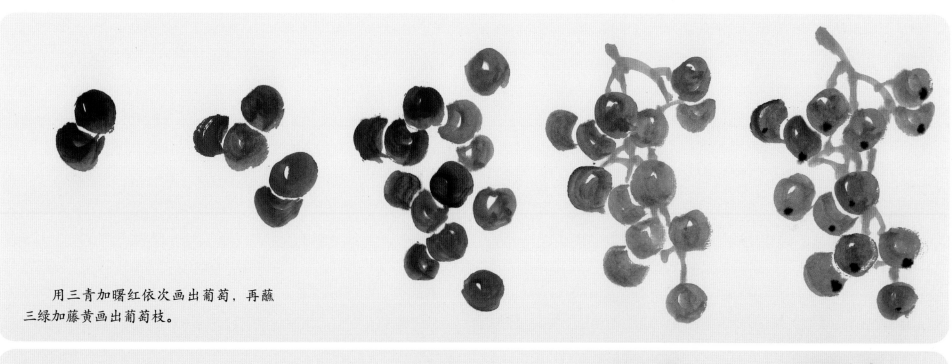

用三青加曙红依次画出葡萄，再蘸
三绿加藤黄画出葡萄枝。

 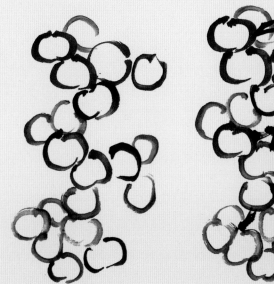 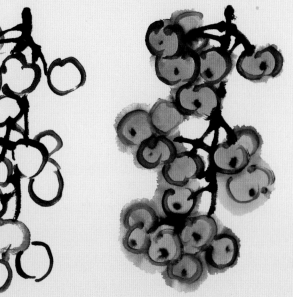

用笔蘸中墨中锋运笔画出葡萄，再
蘸浓墨勾出葡萄枝干，最后蘸三绿加藤
黄、赭石染葡萄果实。

用笔蘸淡墨、以笔尖蘸浓墨，侧锋运笔，
依次画出葡萄叶子，最后蘸浓墨勾出叶脉。

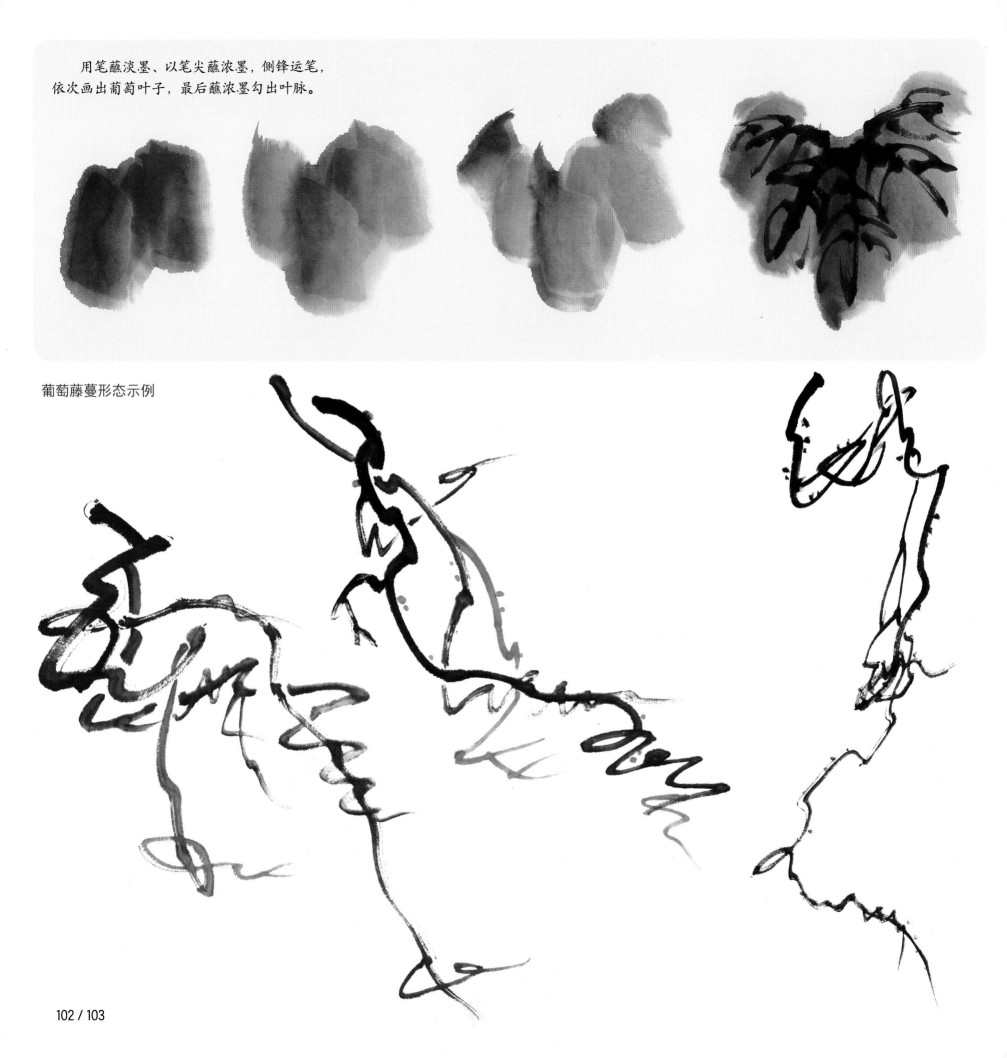

葡萄藤蔓形态示例

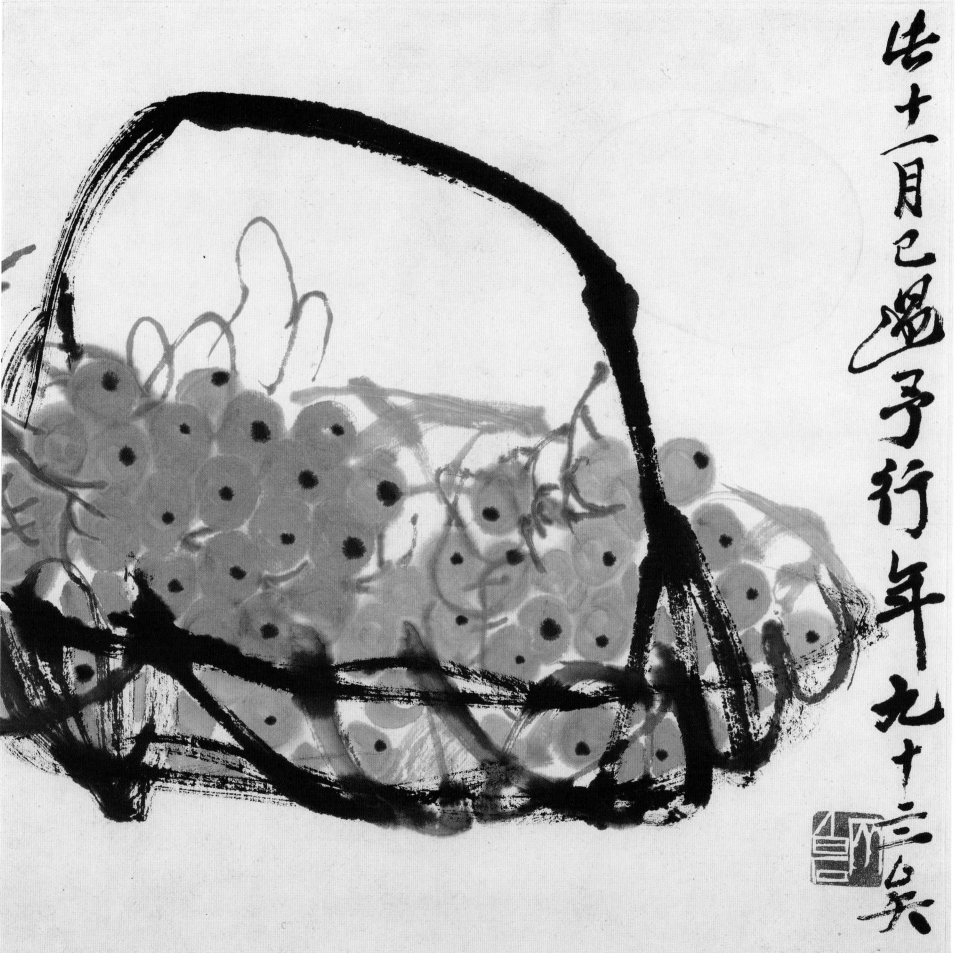

告十一月已過予行年九十二矣

葡萄图 齐白石

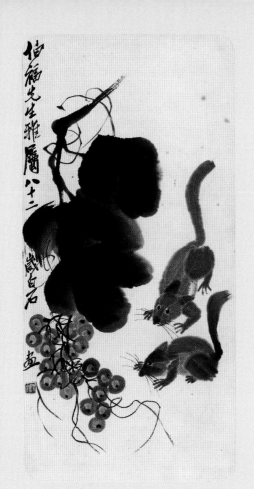

P168

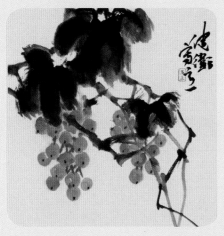

P169

用笔蘸淡墨、以笔尖蘸浓墨，侧锋运笔，依次画出葡萄叶子。

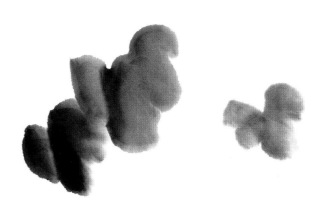

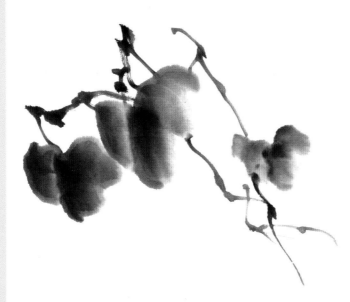

用中墨中锋运笔画出藤蔓。

用笔蘸三绿加藤黄、以笔尖蘸赭石画葡萄。

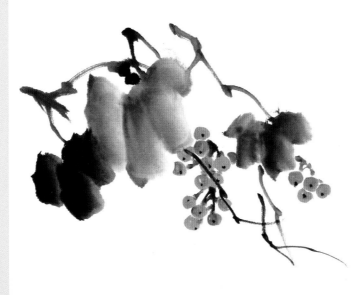

用浓墨画出葡萄蒂。

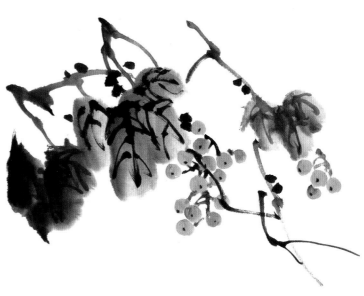

用浓墨勾出叶脉，点上苔点。

鸟 虫

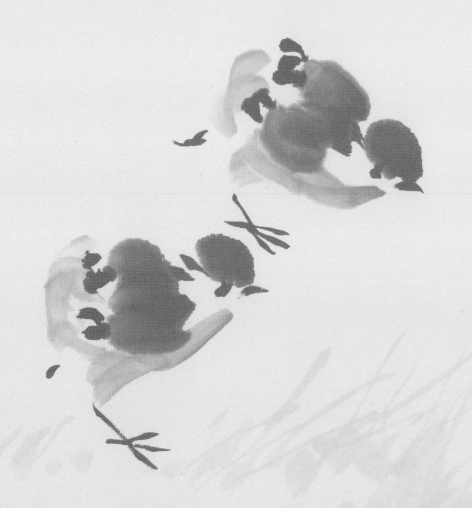

绘画之"质"，就是其艺术性；绘画之"数"，即笔量、墨量，是其技术性。神、情、气是质，形是外壳，是数，所现之量即构成形象。画之纸幅大小也是量。干、湿、燥、润是水之量。这三部分三个量，经过组织构成形象，这都是技术，来源于对生活的观察。生动、生硬之区别也是量，是用功之量。艺术是内，这些是外，内外融洽，才是一幅好画。我评画时常说"质量不高"，就是指它艺术性、技术性都不高。

——陈子庄《石壶画语录》

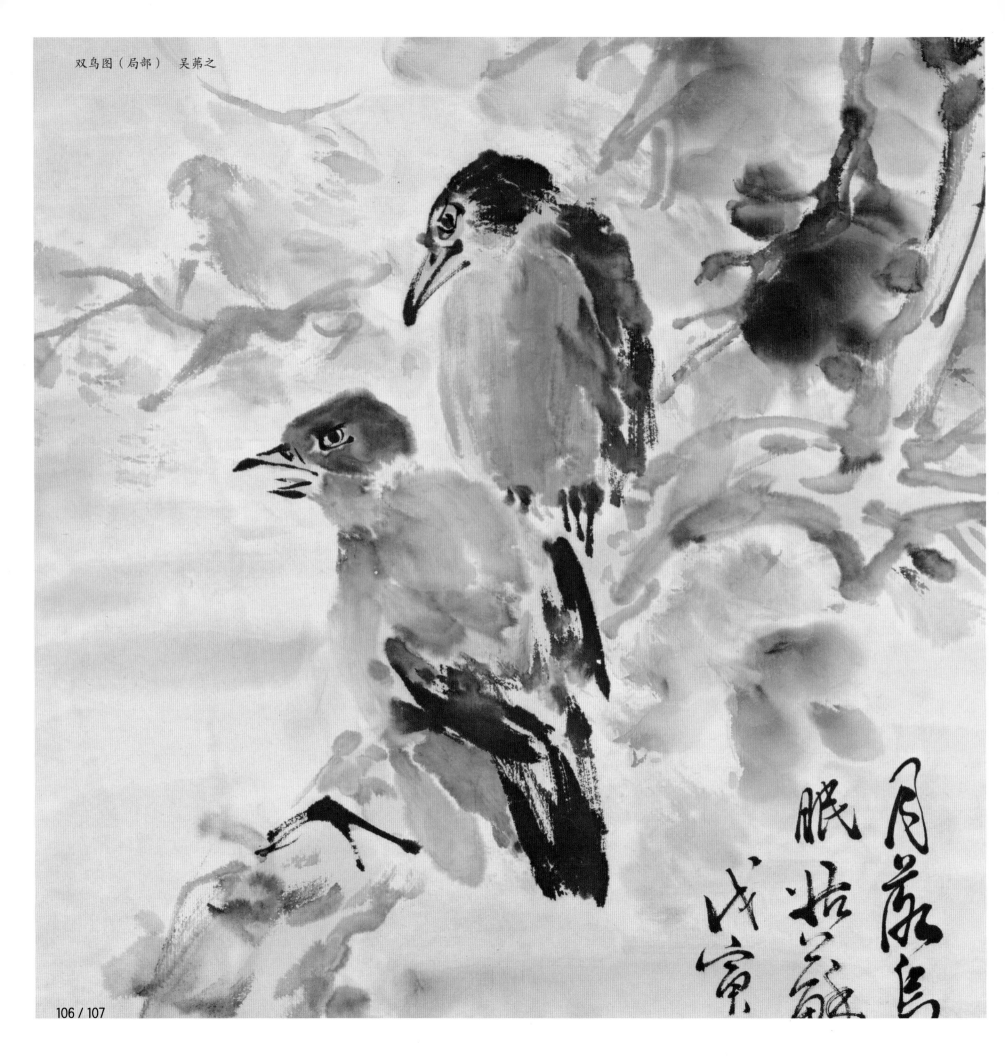

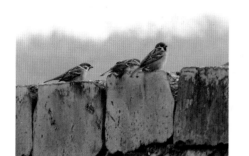

扫码看教学视频

【麻 雀】

　　麻雀是小型鸟类，背栗红色具黑色纵纹，两侧具黄色纵纹，颏、喉及上胸黑色，脸颊白色，其余下体白色，翅上具白色带斑。雄鸟顶冠及尾上覆羽灰色，喉及上胸的黑色较多。雌鸟色淡，具浅色眉纹。

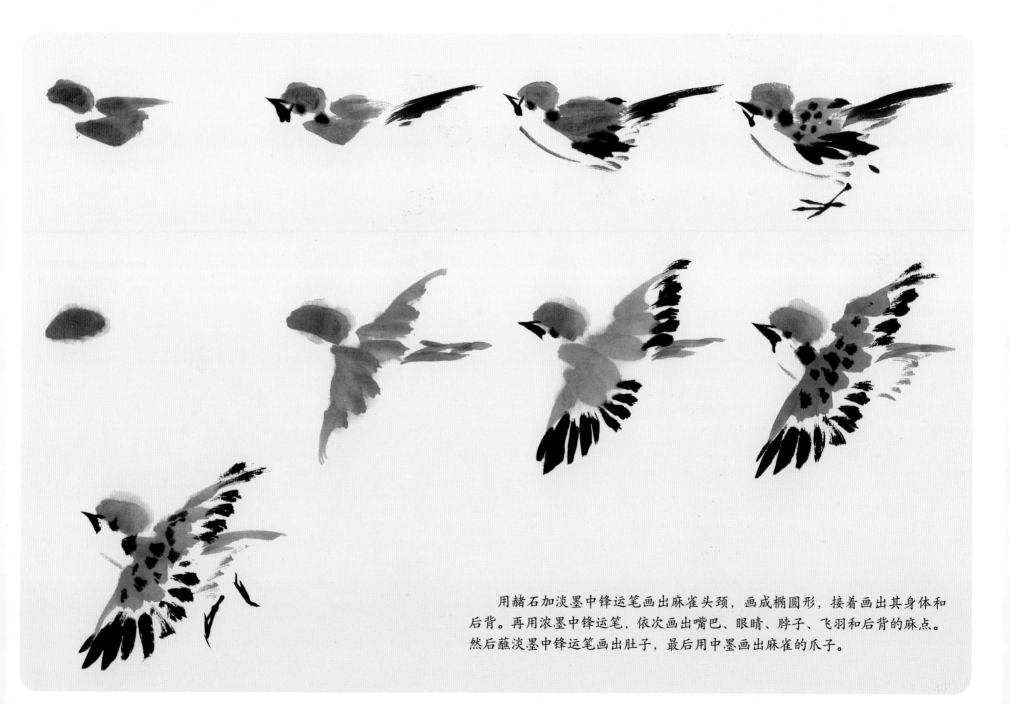

　　用赭石加淡墨中锋运笔画出麻雀头颈，画成椭圆形，接着画出其身体和后背。再用浓墨中锋运笔，依次画出嘴巴、眼睛、脖子、飞羽和后背的麻点。然后蘸淡墨中锋运笔画出肚子，最后用中墨画出麻雀的爪子。

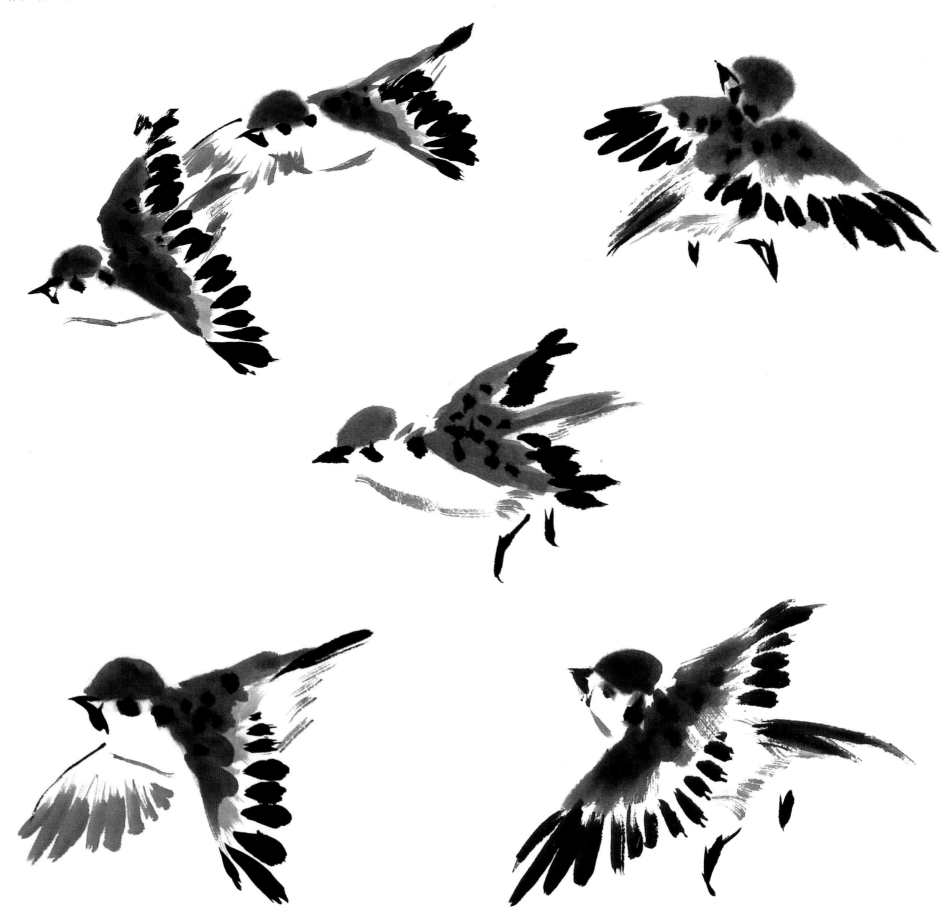

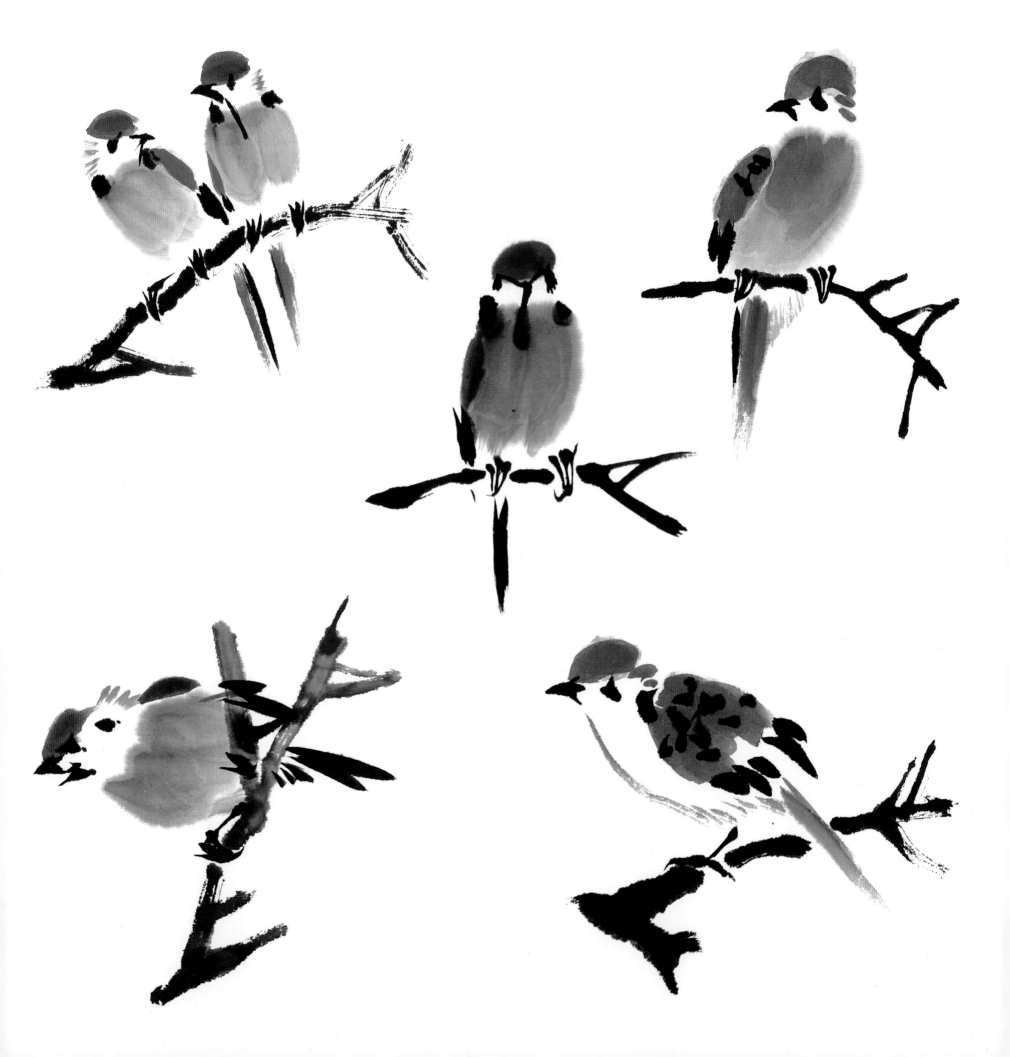

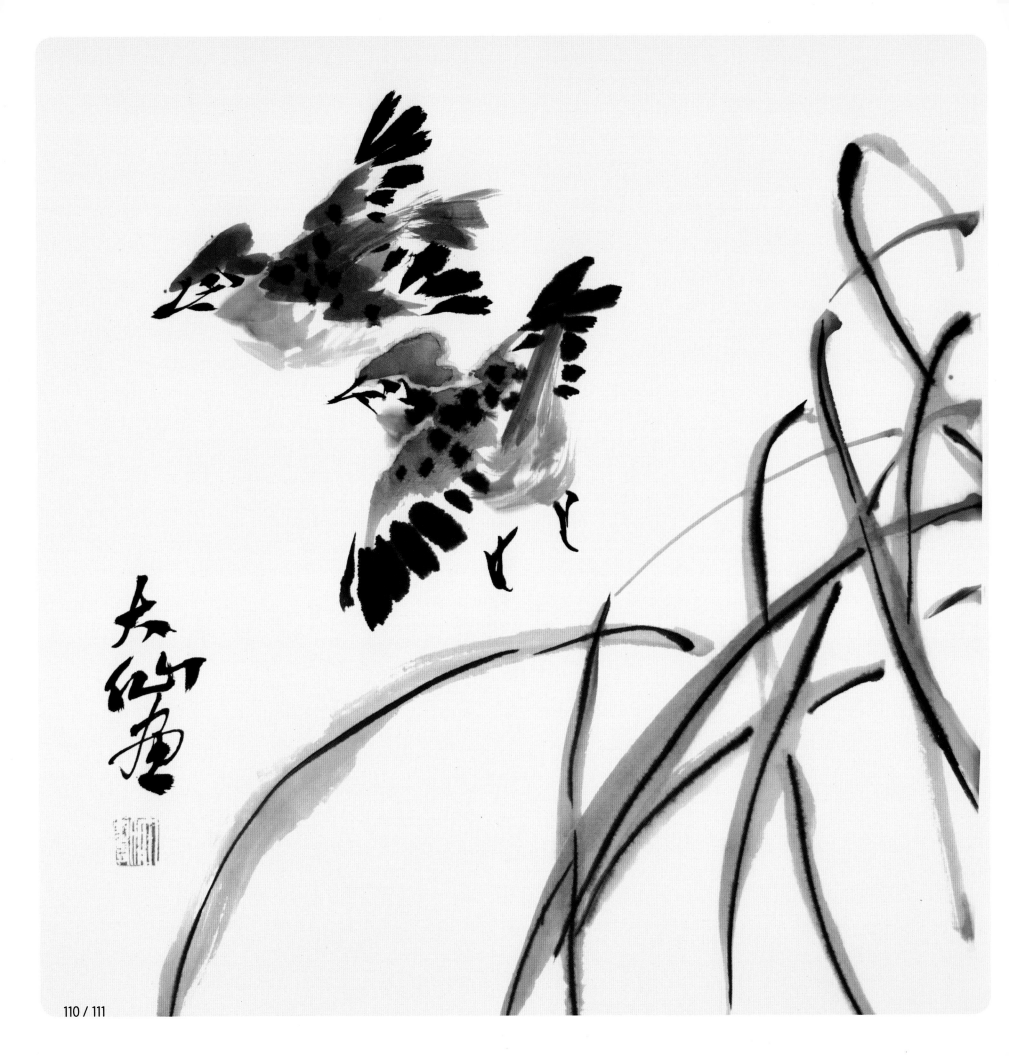

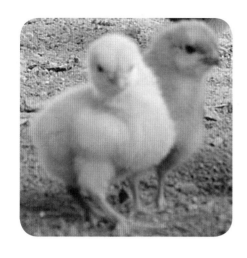

扫码看教学视频

〖雏 鸡〗

 鸡是我们最熟悉的家禽，千百年来，它同人类关系非常密切，因此，在长期的共同生活中，世界各地的民族以自己的文化背景及观念，对鸡赋予了各种不同的积极寓意。在我国传统文化中，鸡有着吉祥吉利、御死避恶、镇邪避妖等寓意。早在汉代，韩婴便在《韩诗外传》中提出，鸡有五德，即文、武、勇、仁、信。

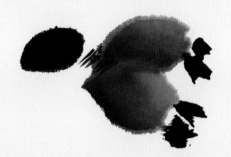

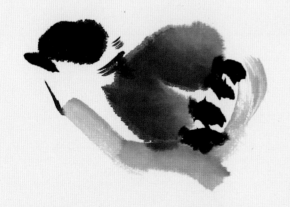

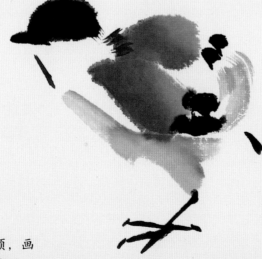

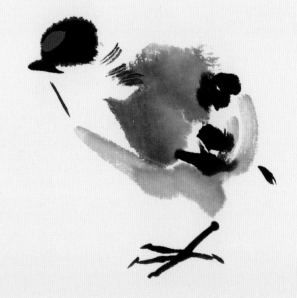

 先用笔蘸淡墨、以笔尖蘸浓墨画出小鸡的头颈，画成椭圆形，然后蘸浓墨画出小鸡的翅膀、嘴巴和脖子，再蘸淡墨画出小鸡的肚子，用中墨画出小鸡的爪子，最后用曙红点出小鸡额头上的鸡冠。

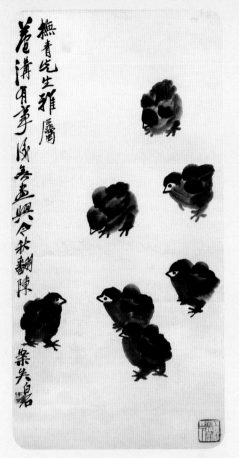

P170

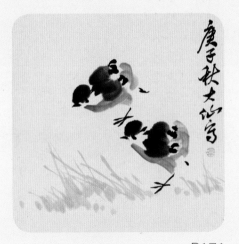

P171

小鸡动态示例

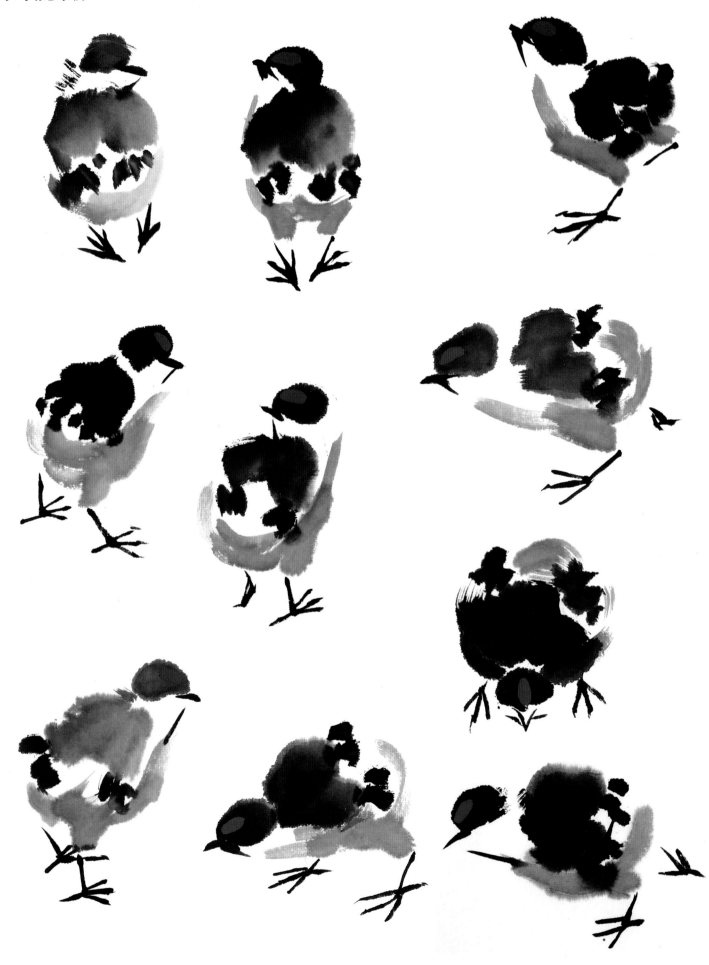

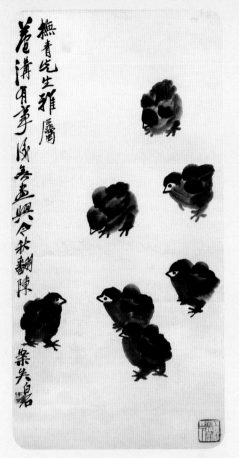

P170

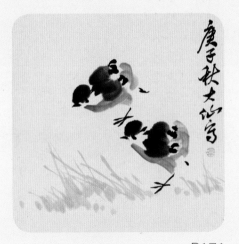

P171

小鸡动态示例

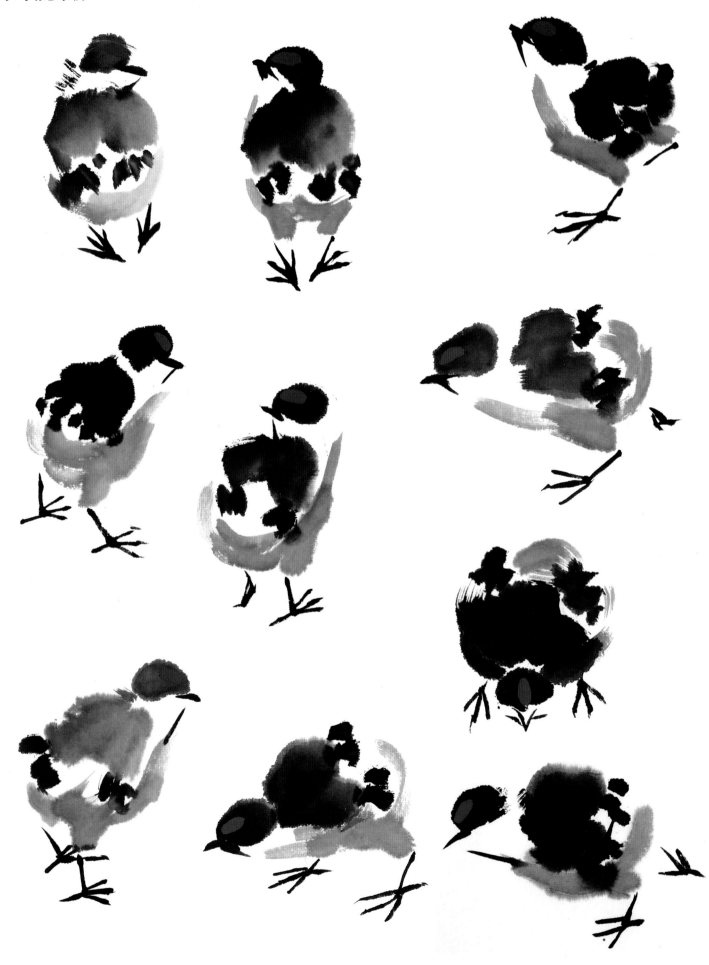

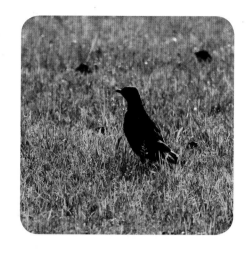

扫码看教学视频

【八 哥】

八哥通体黑色，前额有长而竖直的羽簇，翅具白色翅斑，尾羽和尾下覆羽具白色羽端。嘴乳黄色，脚黄色。八哥能模仿其他鸟的鸣叫，也能模仿简单的人语。

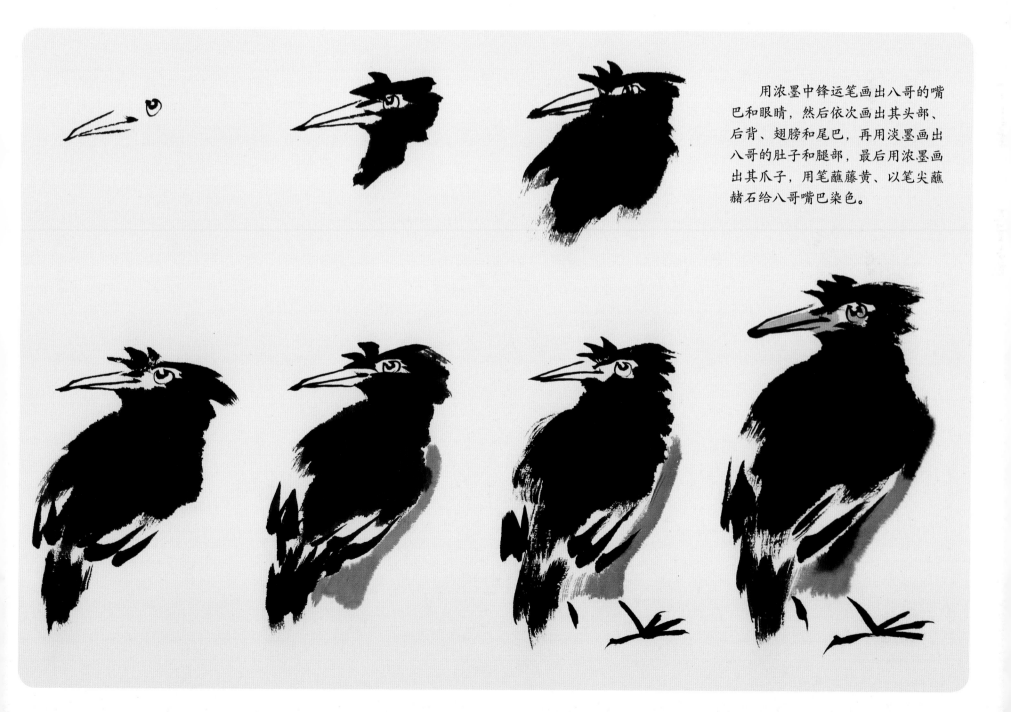

用浓墨中锋运笔画出八哥的嘴巴和眼睛，然后依次画出其头部、后背、翅膀和尾巴，再用淡墨画出八哥的肚子和腿部，最后用浓墨画出其爪子，用笔蘸藤黄、以笔尖蘸赭石给八哥嘴巴染色。

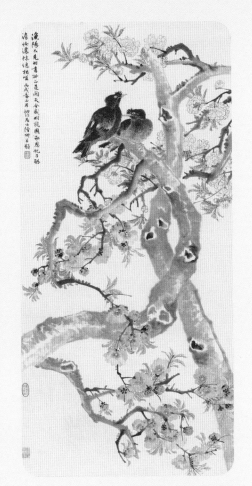

P172

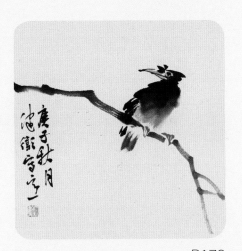

P173

八哥动态示例

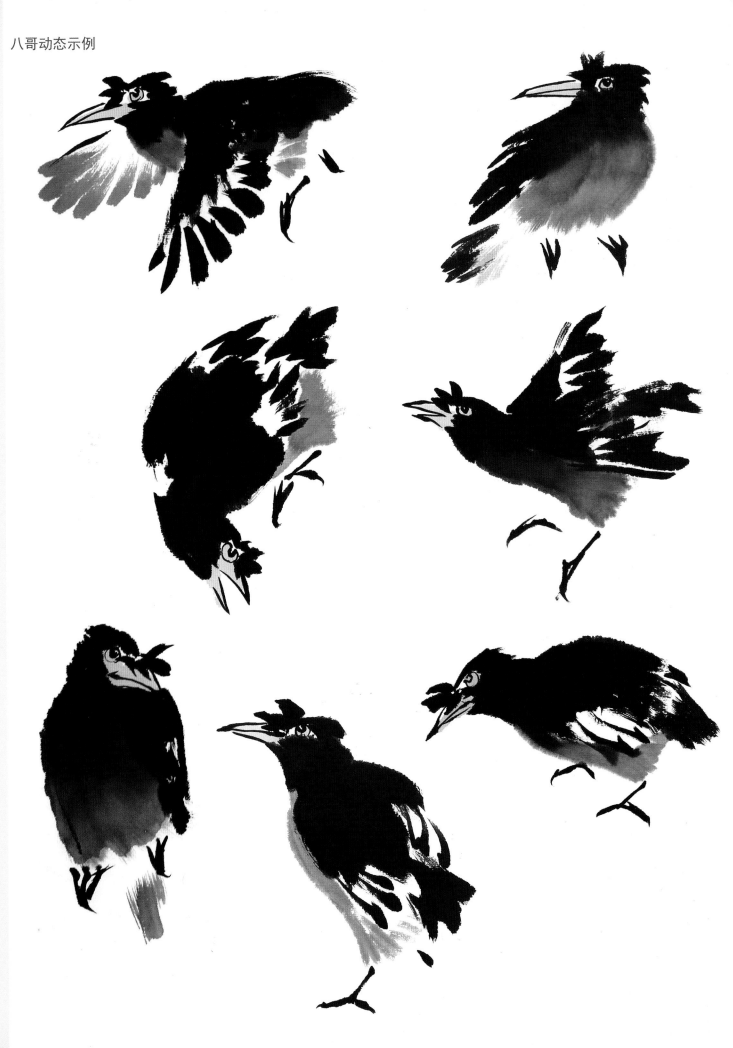

扫码看教学视频

【 翠　鸟 】

翠鸟属中型水鸟。背部蓝色，腹部栗棕色，头顶有浅色横斑，嘴和脚均赤红色，嘴粗直，长而坚，翼尖长。

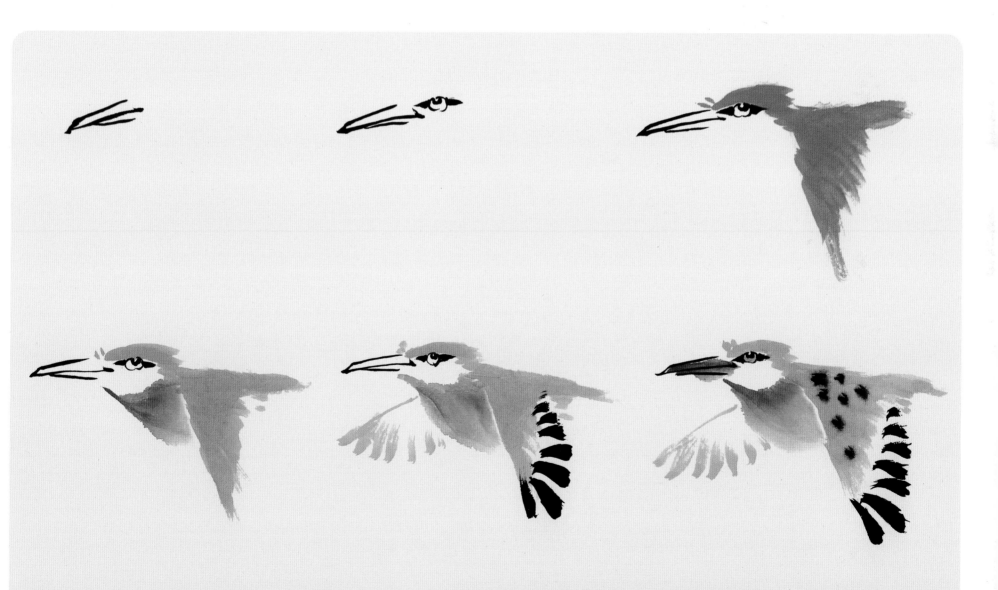

用浓墨中锋运笔画出翠鸟的嘴巴和眼睛。用笔蘸淡三绿画出翠鸟的头部、脖子、翅膀和尾巴。再用笔蘸硃磦、以笔尖蘸曙红画出翠鸟肚子，用浓墨画出飞羽和后背的斑点。最后用曙红加淡墨染鸟嘴。

用浓墨中锋运笔画出翠鸟的嘴巴和眼睛。用笔蘸淡三绿画出翠鸟头部，用淡墨画出其肚子和大腿。然后用笔蘸硃磲、以笔尖蘸曙红染胸部，再蘸三绿画出翅膀和尾巴，用浓墨画出飞羽和尾巴，最后蘸曙红加硃磲画嘴巴和爪子。

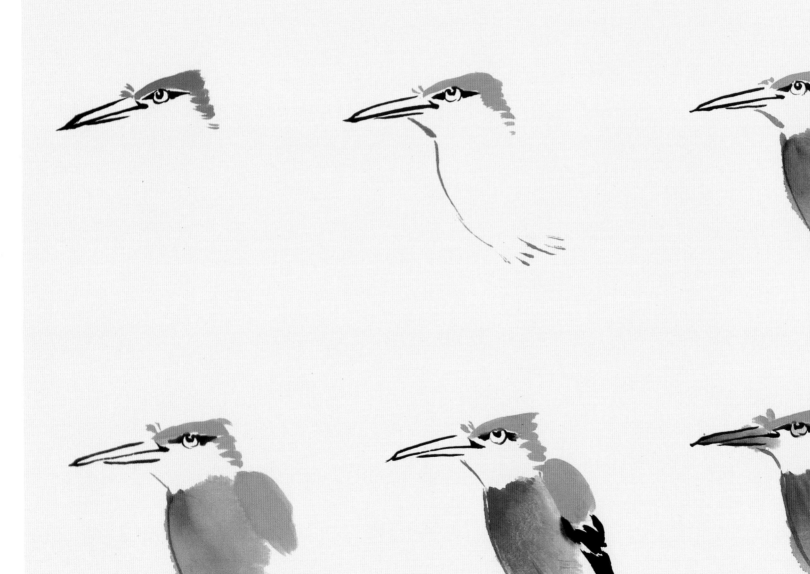

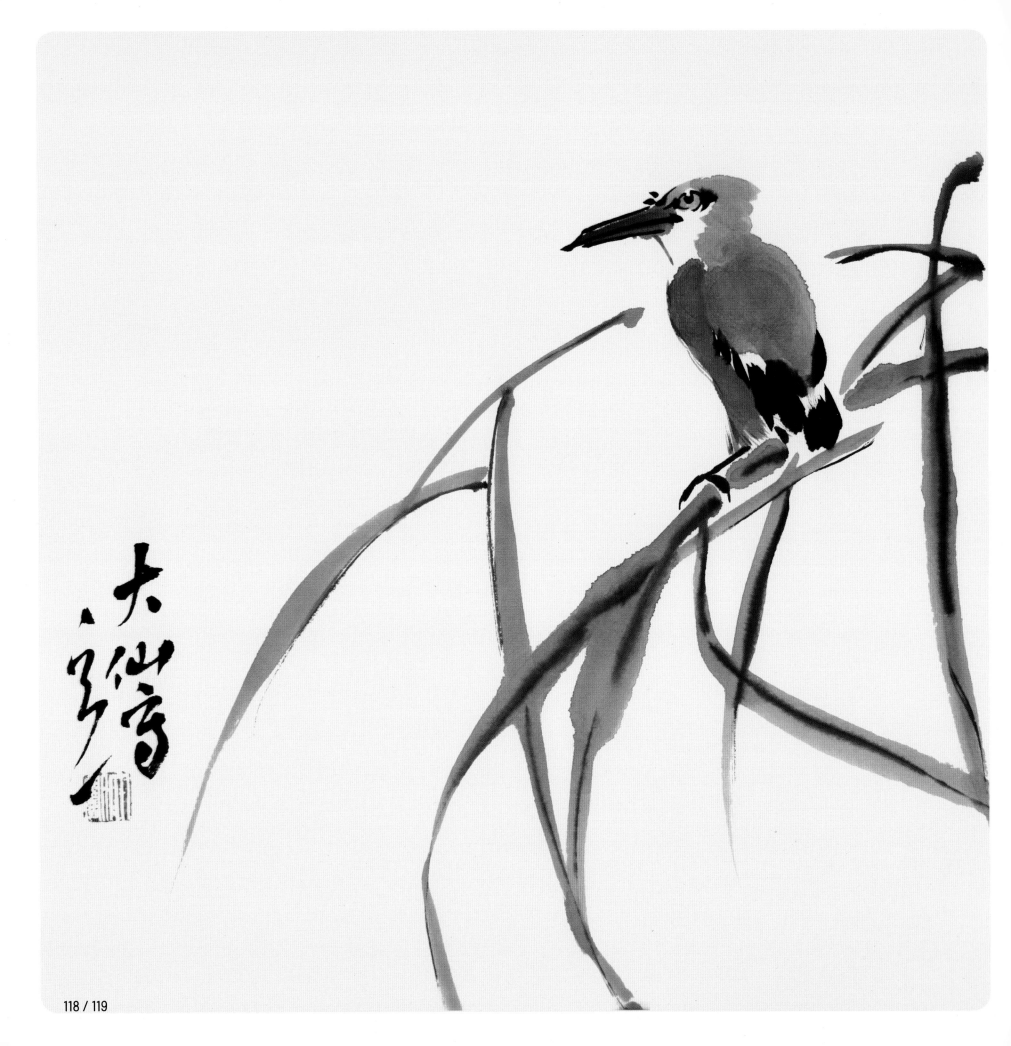

扫码看教学视频

　　蝴蝶是鳞翅目蛱蝶科昆虫的总称，身体分为头、胸、腹、两对翅、三对足。在头部有一对锤状的触角，触角端部略粗，翅宽大，停歇时翅竖立于背上。蝴蝶是福禄吉祥以及爱情的象征。

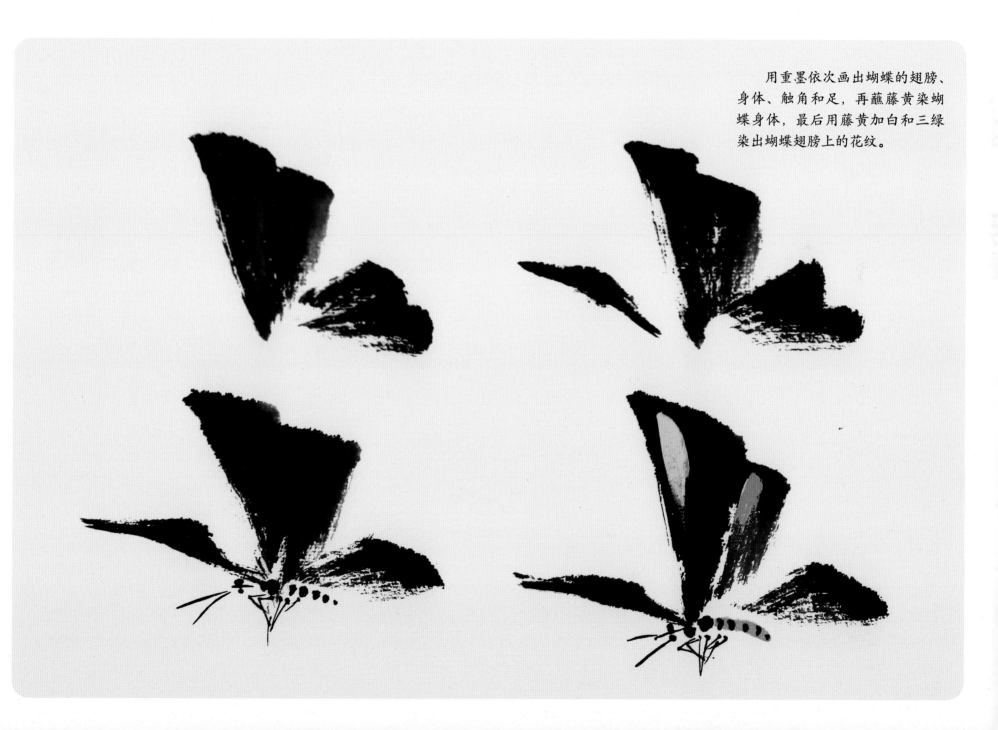

　　用重墨依次画出蝴蝶的翅膀、身体、触角和足，再蘸藤黄染蝴蝶身体，最后用藤黄加白和三绿染出蝴蝶翅膀上的花纹。

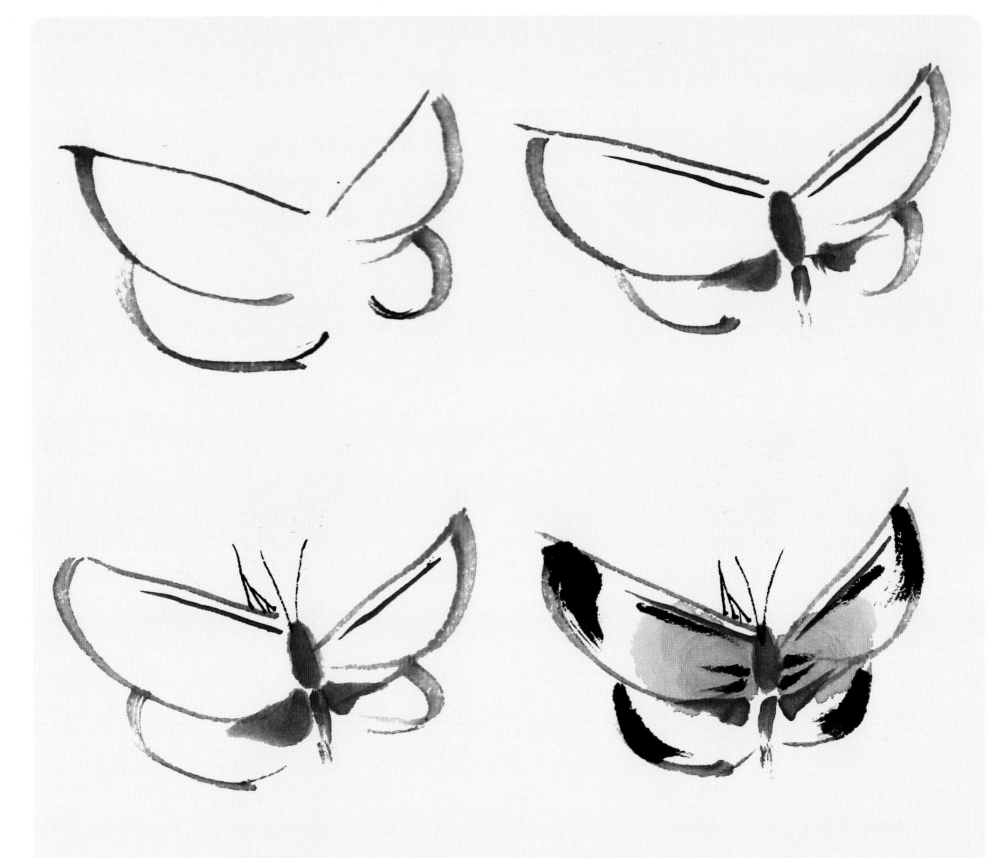

用淡墨勾出蝴蝶动态，再用淡赭石画出蝴蝶身体，然后用藤黄染出
蝴蝶翅膀，最后用重墨画出蝴蝶翅膀上的花纹，勾出触角与足。

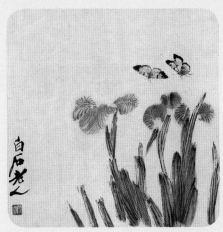

P174

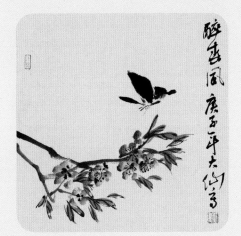

P175

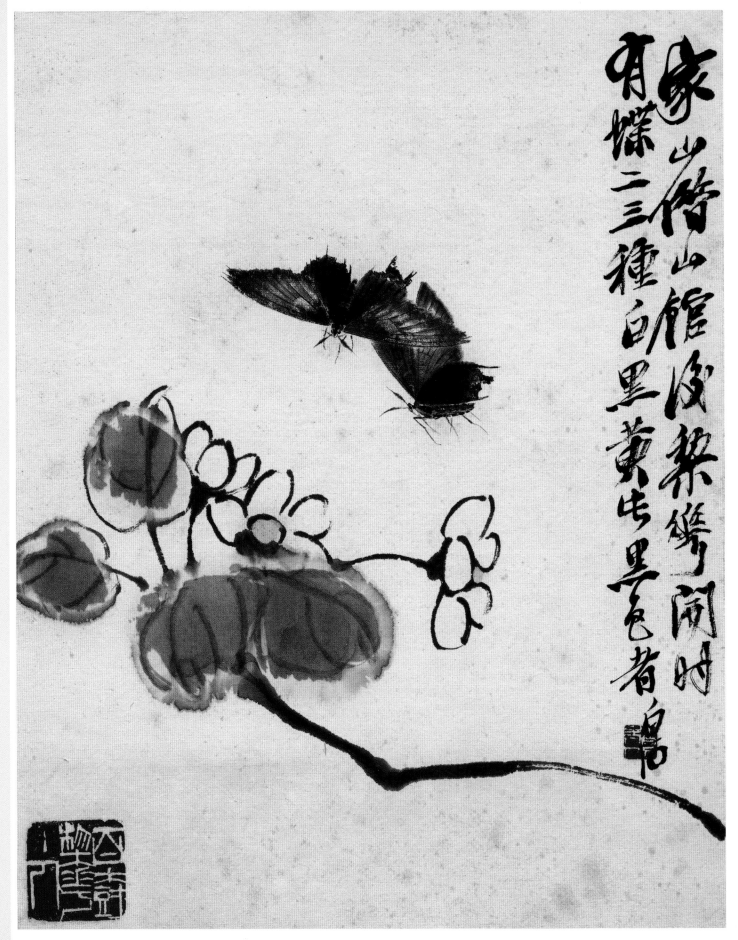

家山偶似館後梁翏閒時有蝶二三種白裹黑黃七里夏者白石

花与蝴蝶　齐白石

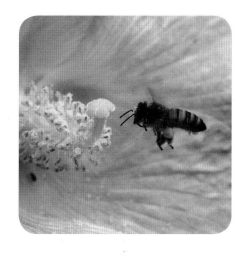

扫码看教学视频

【蜜 蜂】

蜜蜂是膜翅目蜜蜂科昆虫的总称。蜜蜂为社会性昆虫，由蜂王、雄蜂、工蜂等个体组成。蜜蜂种类繁多。

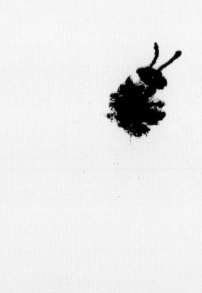

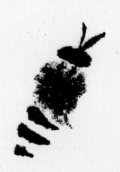

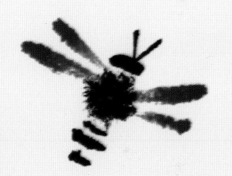

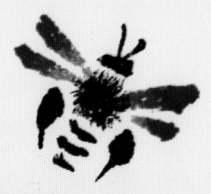

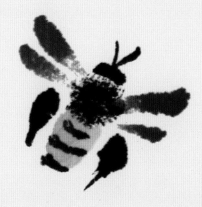

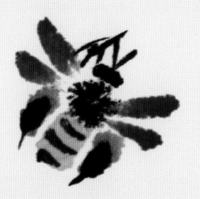

用重墨画出蜜蜂背部，注意画出毛绒状，接着画出蜜蜂头部、触角及腹部。再用淡墨画出蜜蜂翅膀，最后用藤黄染出蜜蜂腹部。

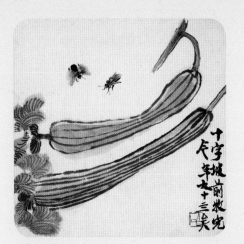

P176

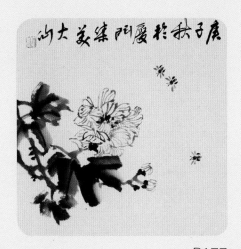

P177

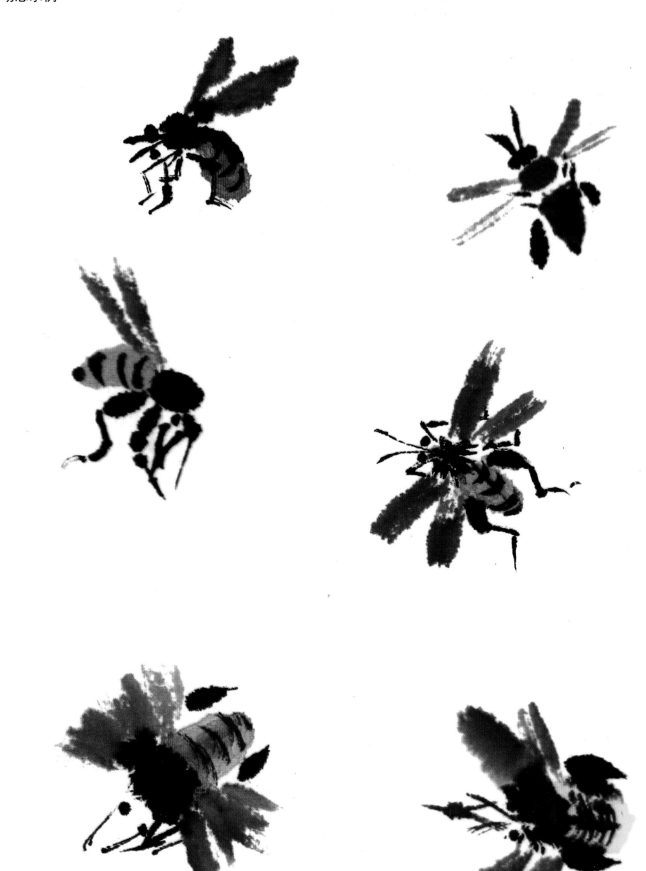

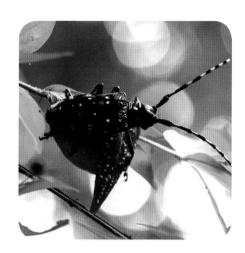

扫码看教学视频

【天　牛】

天牛是鞘翅目天牛科昆虫的总称。天牛的种类繁多，外观差异相当大。天牛有咀嚼式口器和很长的触角，触角长度常常超过身体的长度，其幼虫生活于木材中，可能对树或建筑物造成危害。

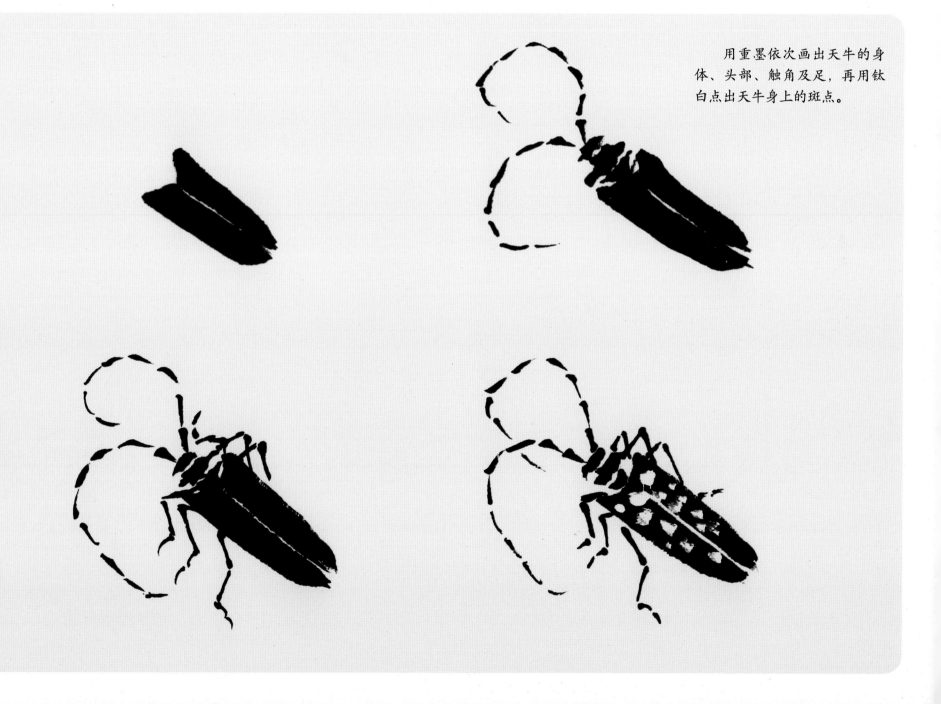

用重墨依次画出天牛的身体、头部、触角及足，再用钛白点出天牛身上的斑点。

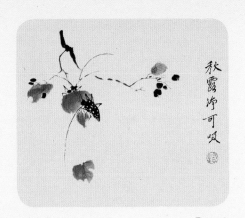

P178

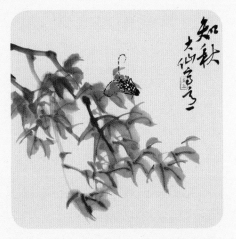

P179

天牛动态示例

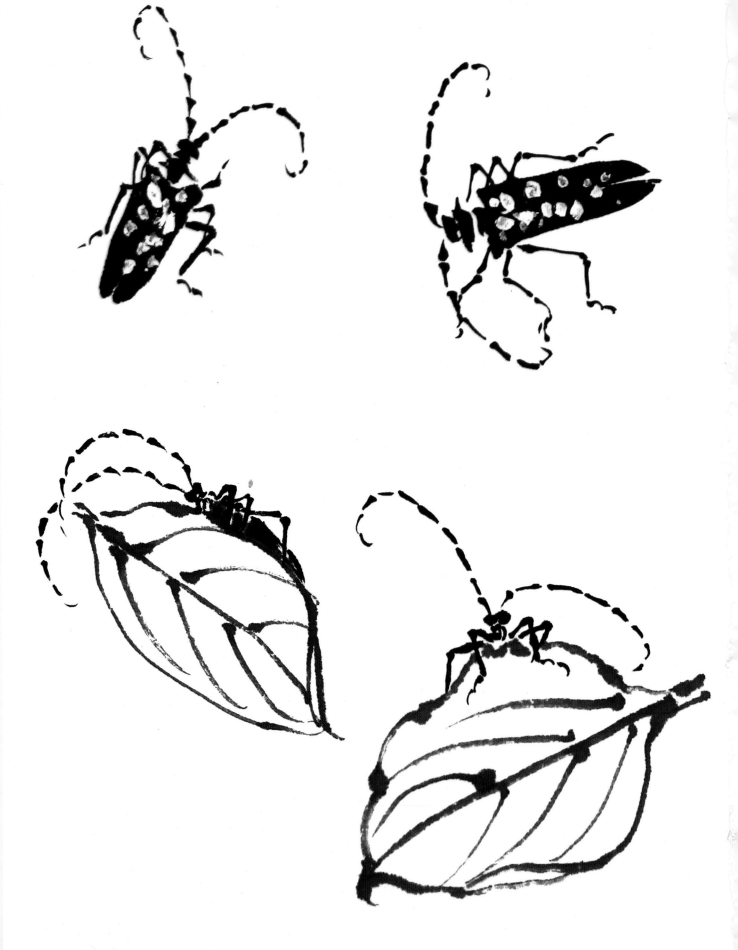

教学课稿

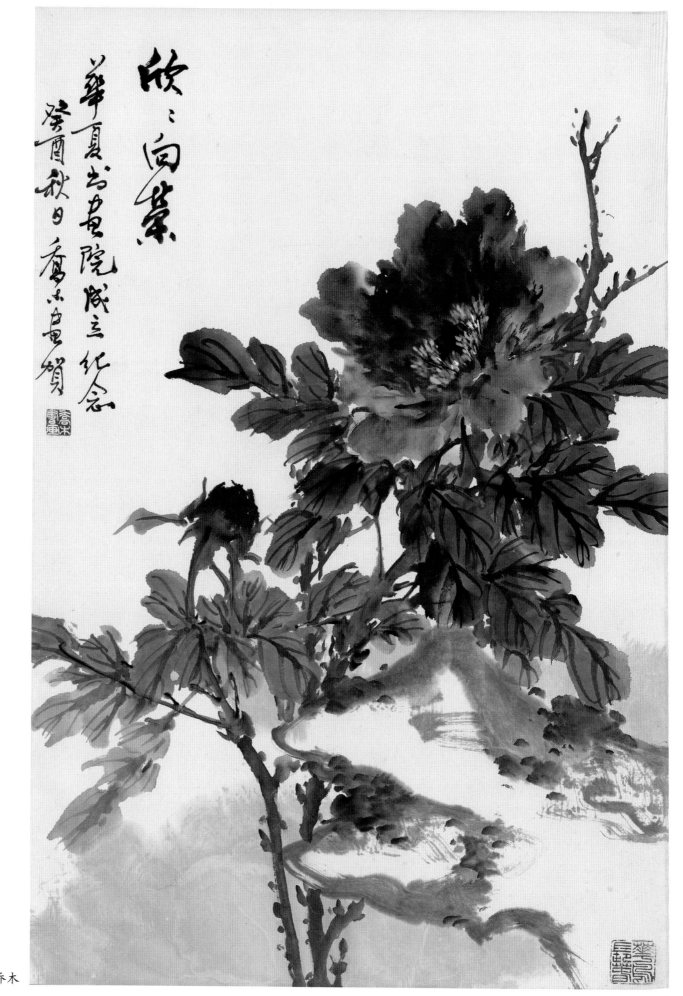

欣欣向荣

华夏书画院成立纪念

癸酉秋日 乔木画贺

牡丹花图　乔木

广子秋月大月仙官亳言

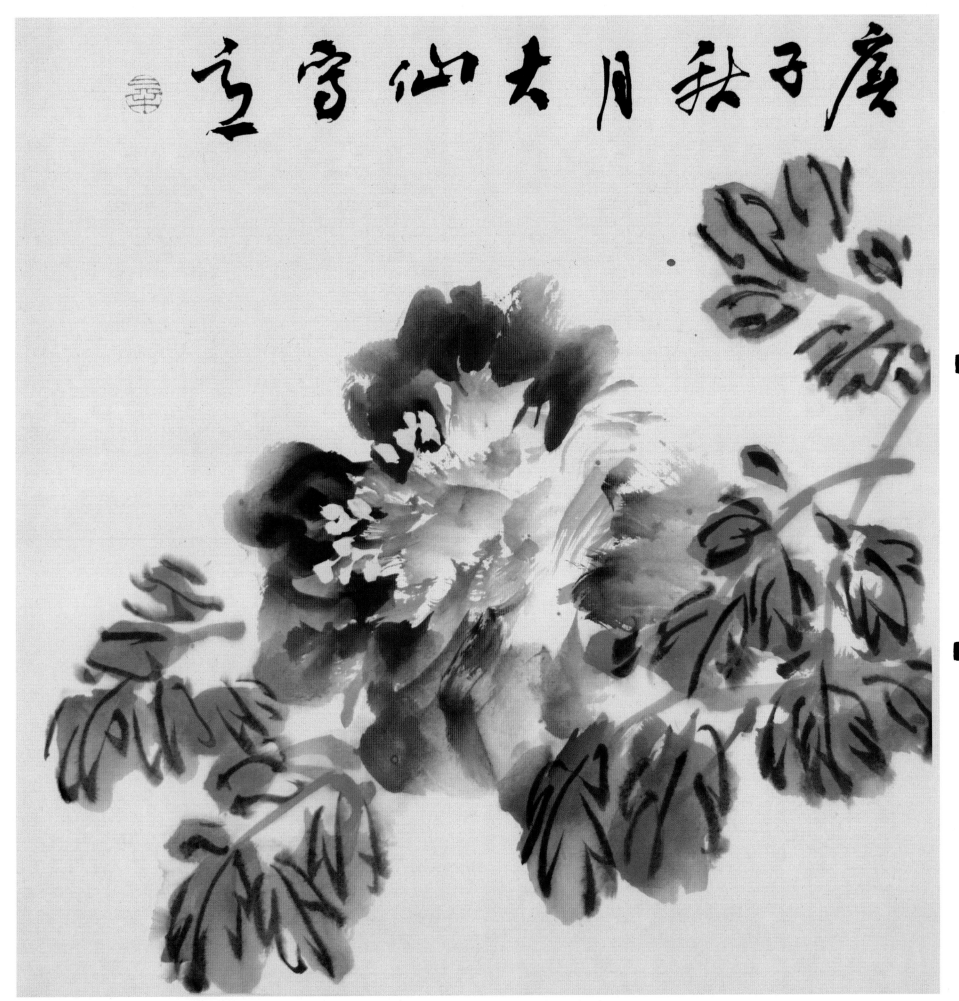

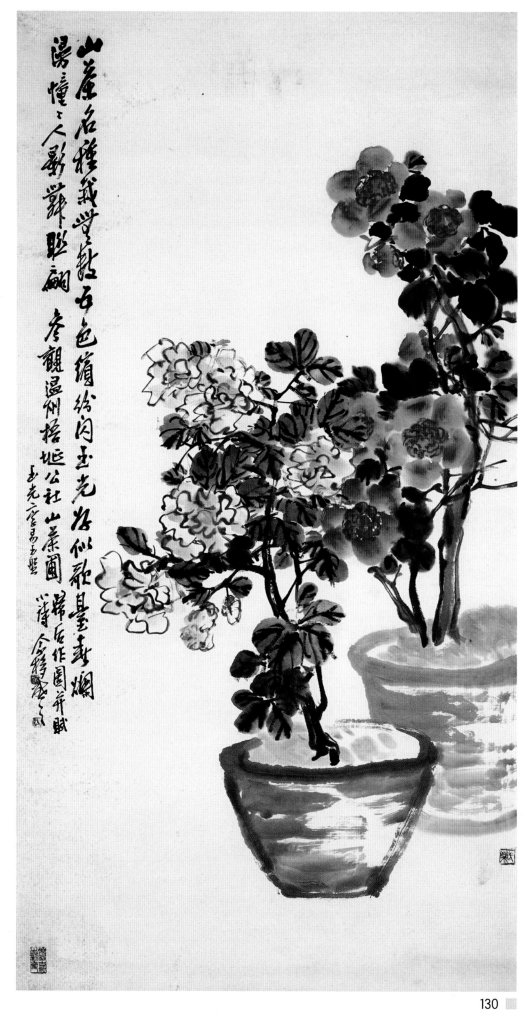

山茶　王个簃

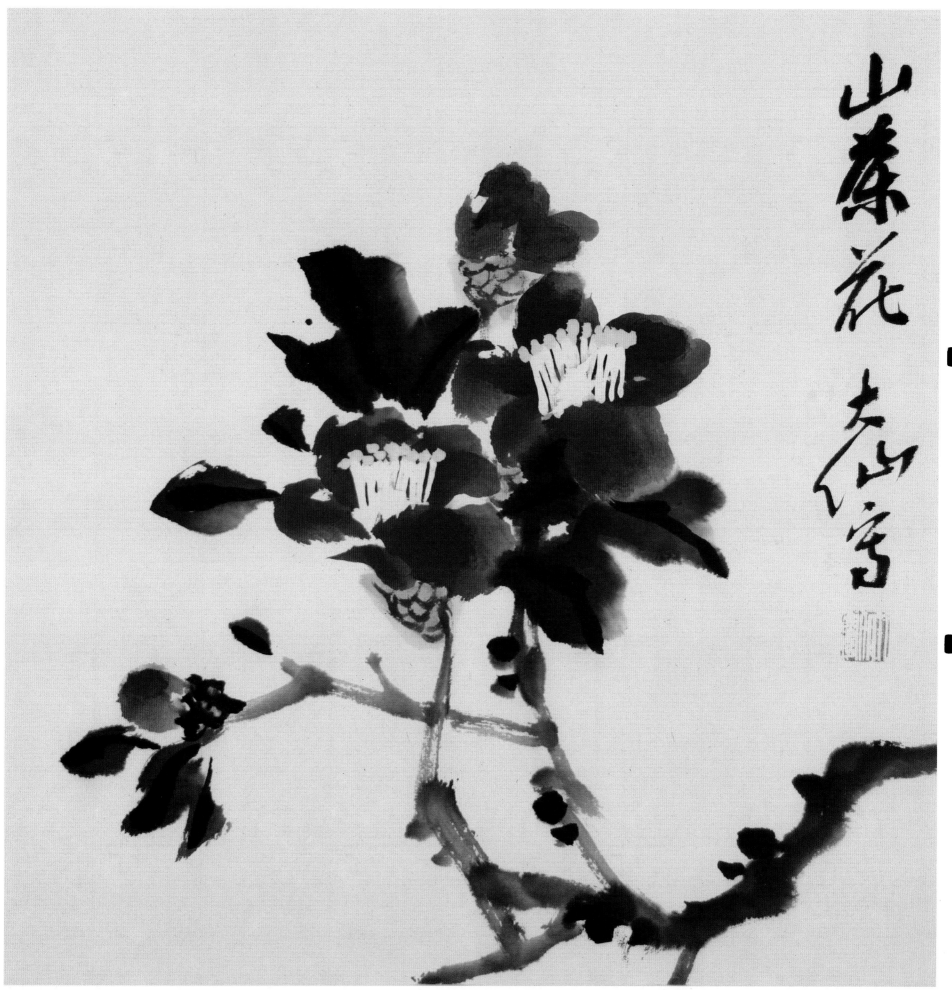

山茶花 大山寫

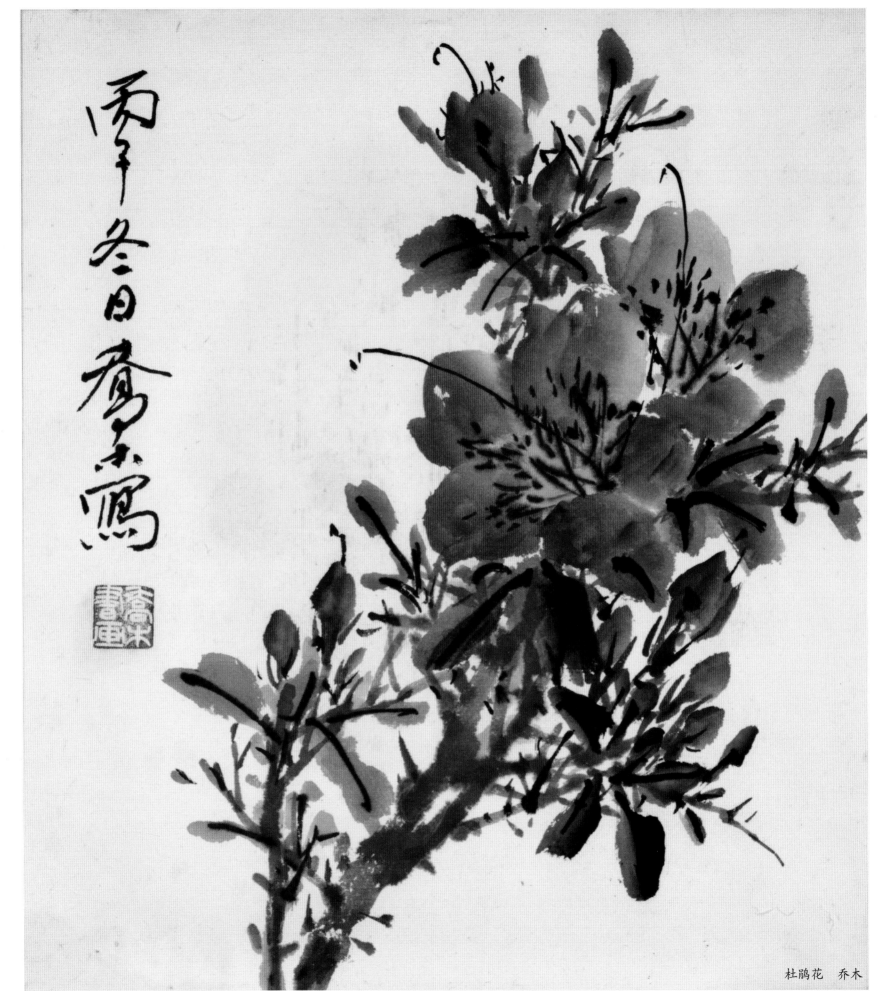

丙午冬日齐东写

杜鹃花　乔木

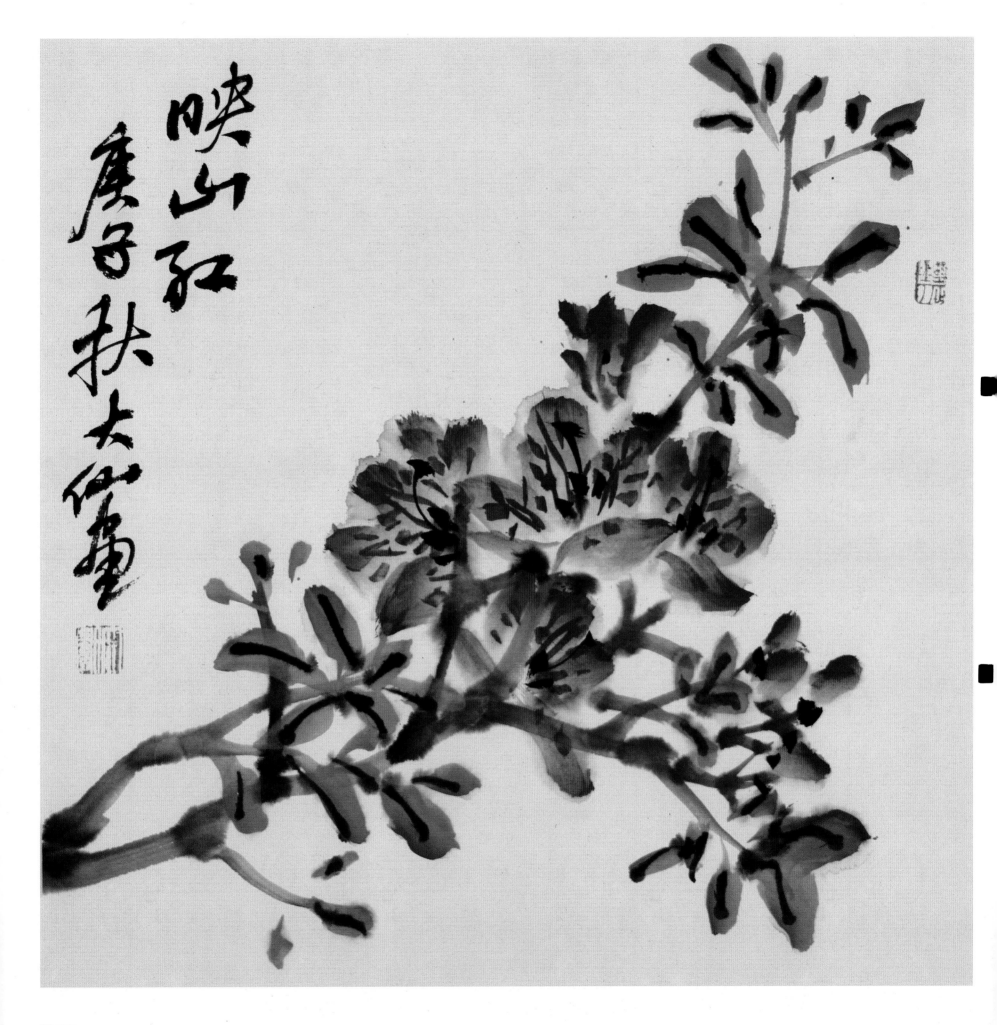

映山红

庚子秋大何写

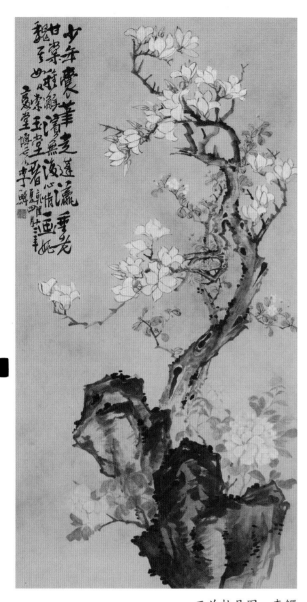

玉兰牡丹图 李鱓

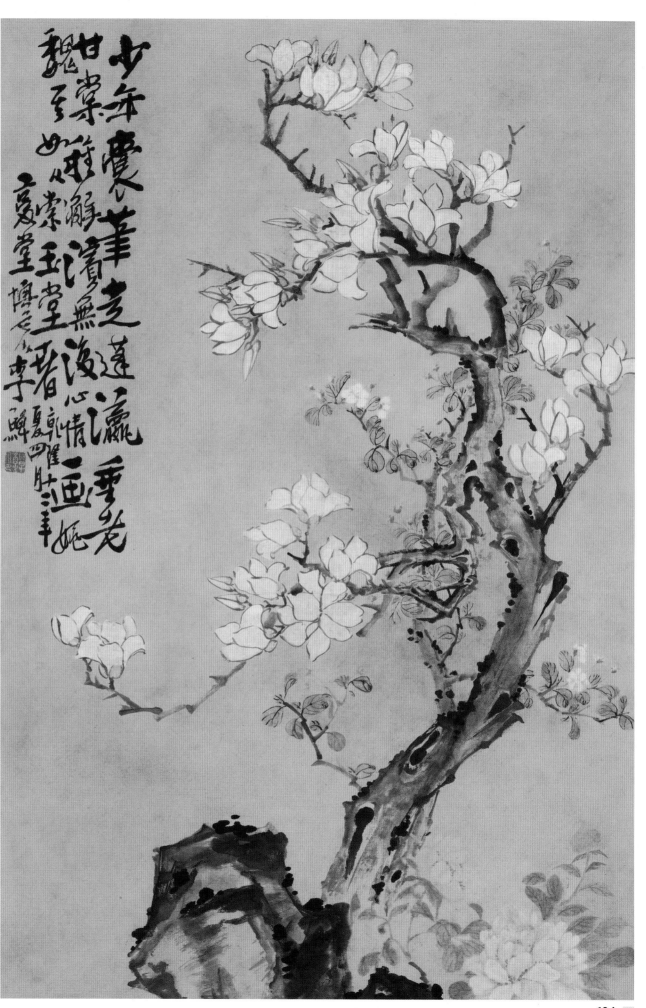

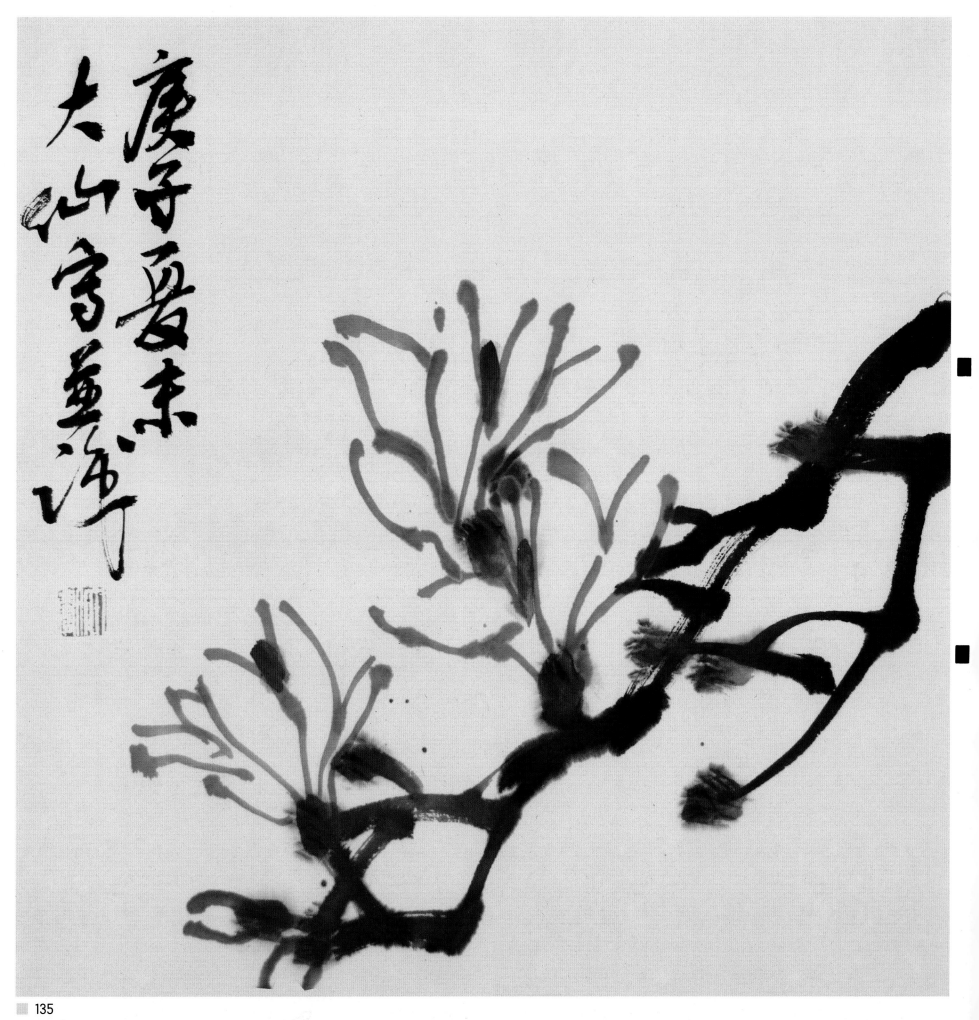

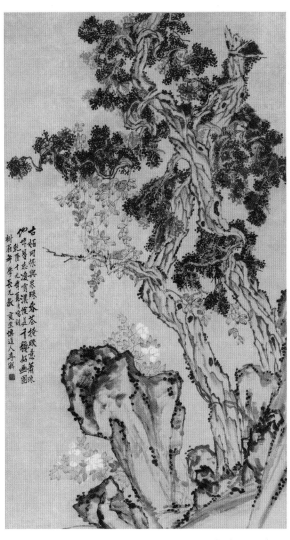

古柏凌霄图　李鱓

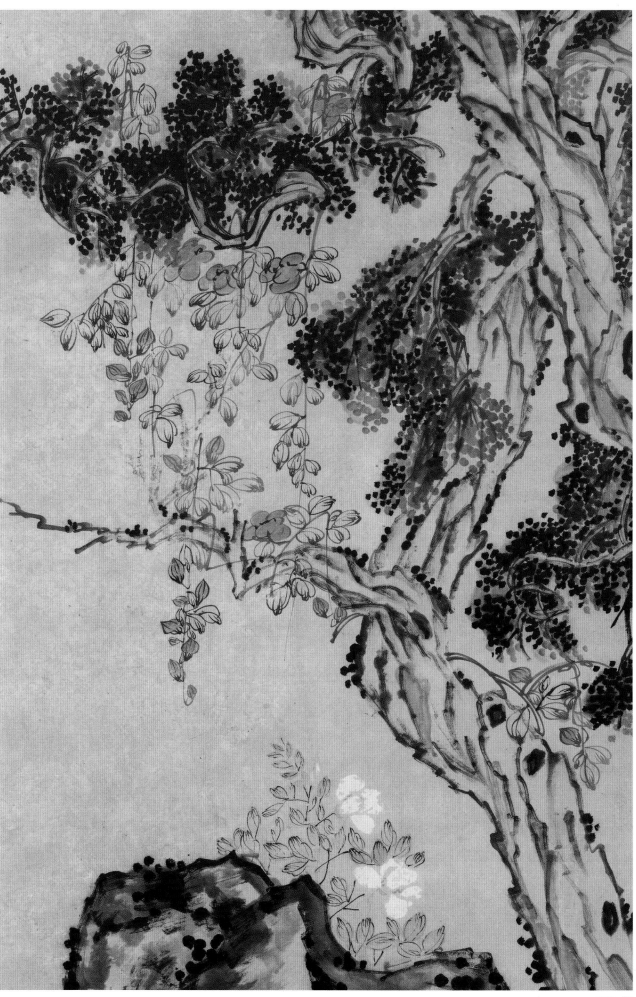

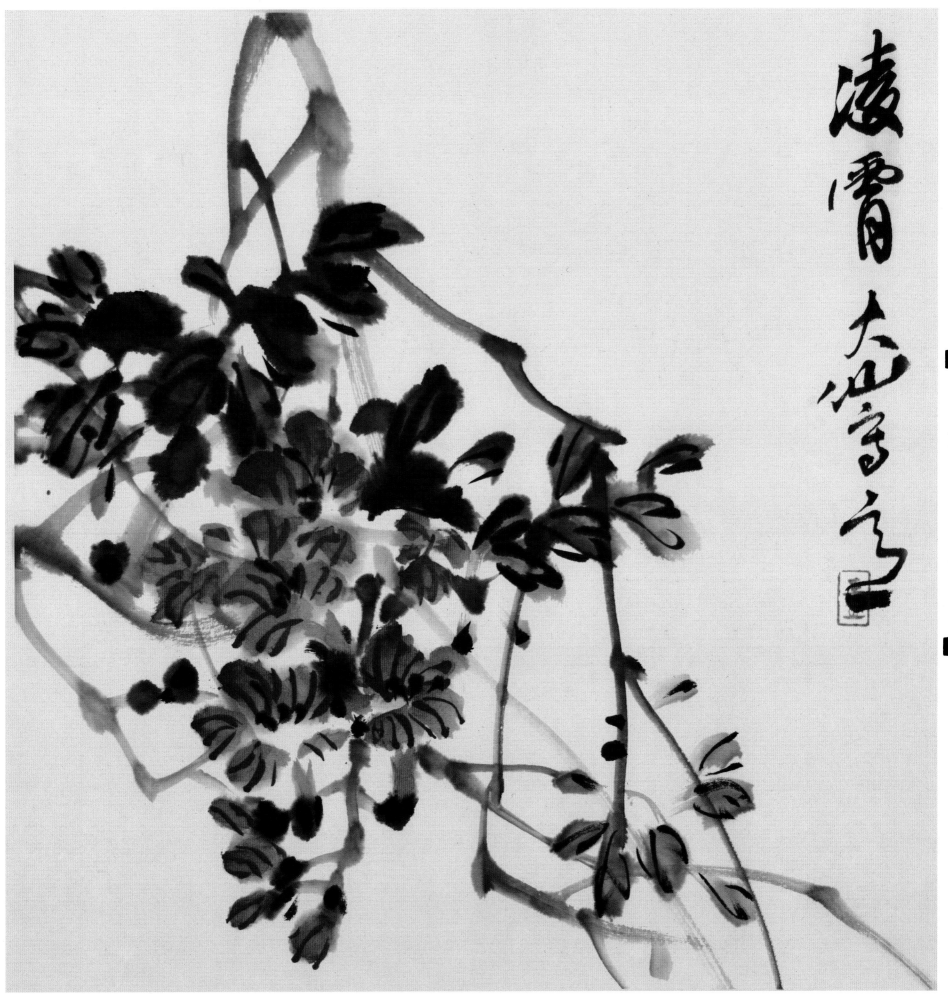

凌霄 大
任
之

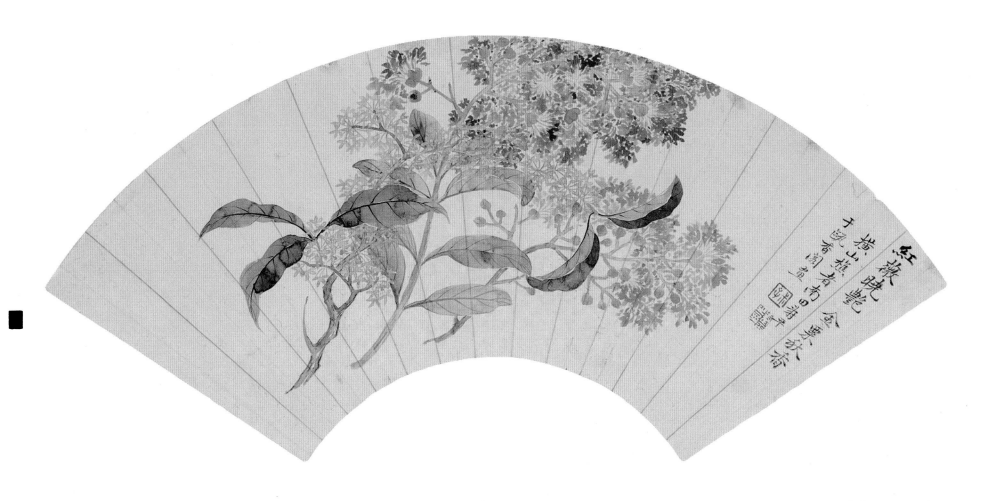

花卉图册　恽寿平

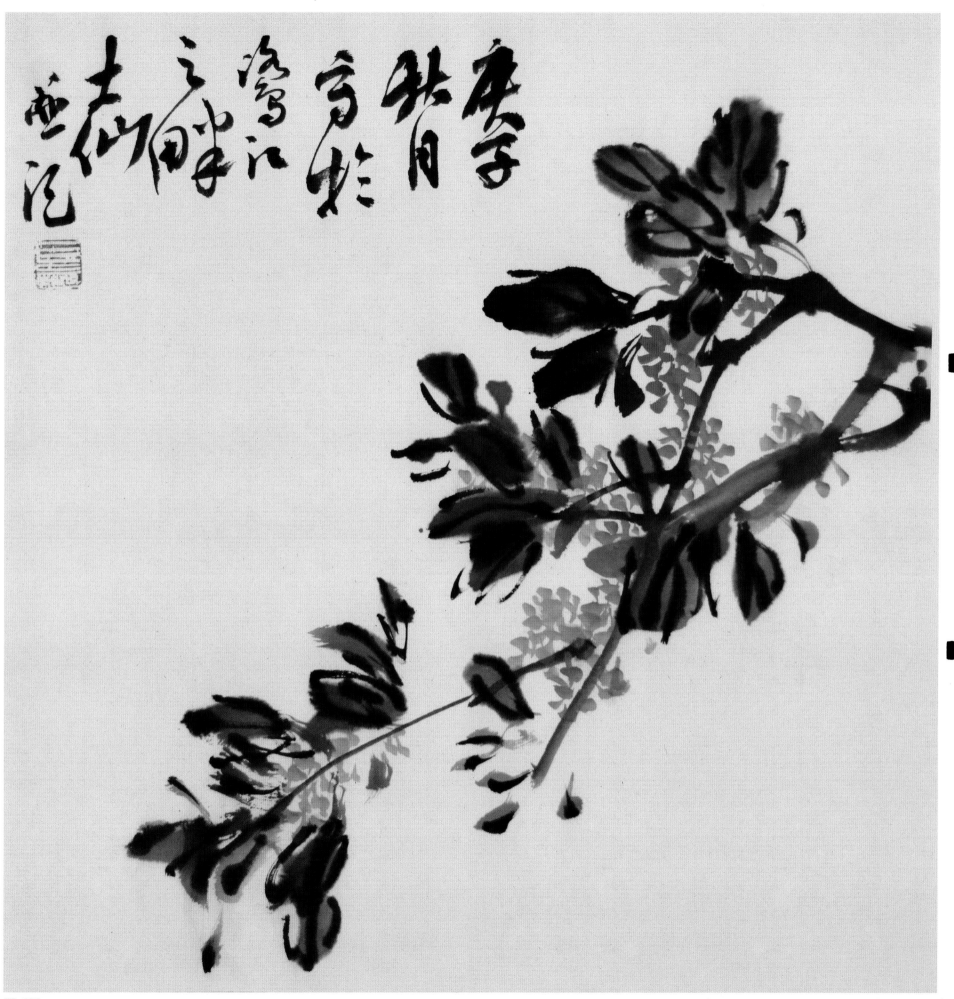

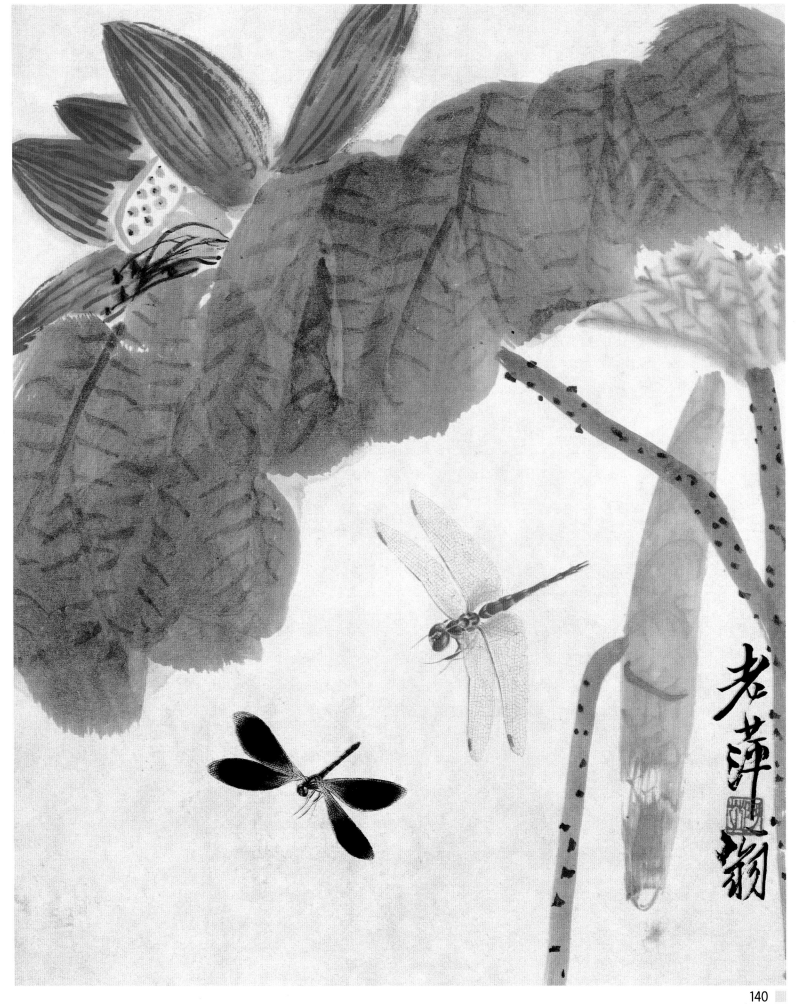

荷花蜻蜓图　齐白石

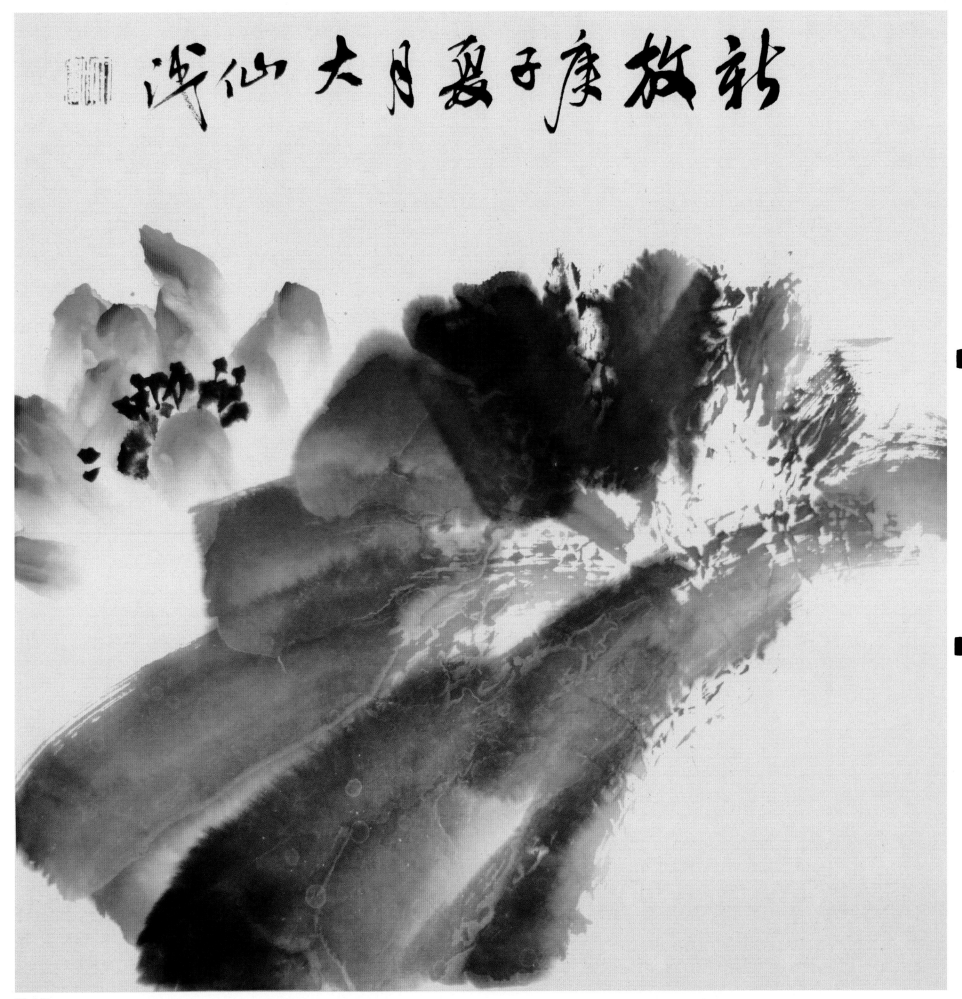

新牧庚子夏月大千仙浦

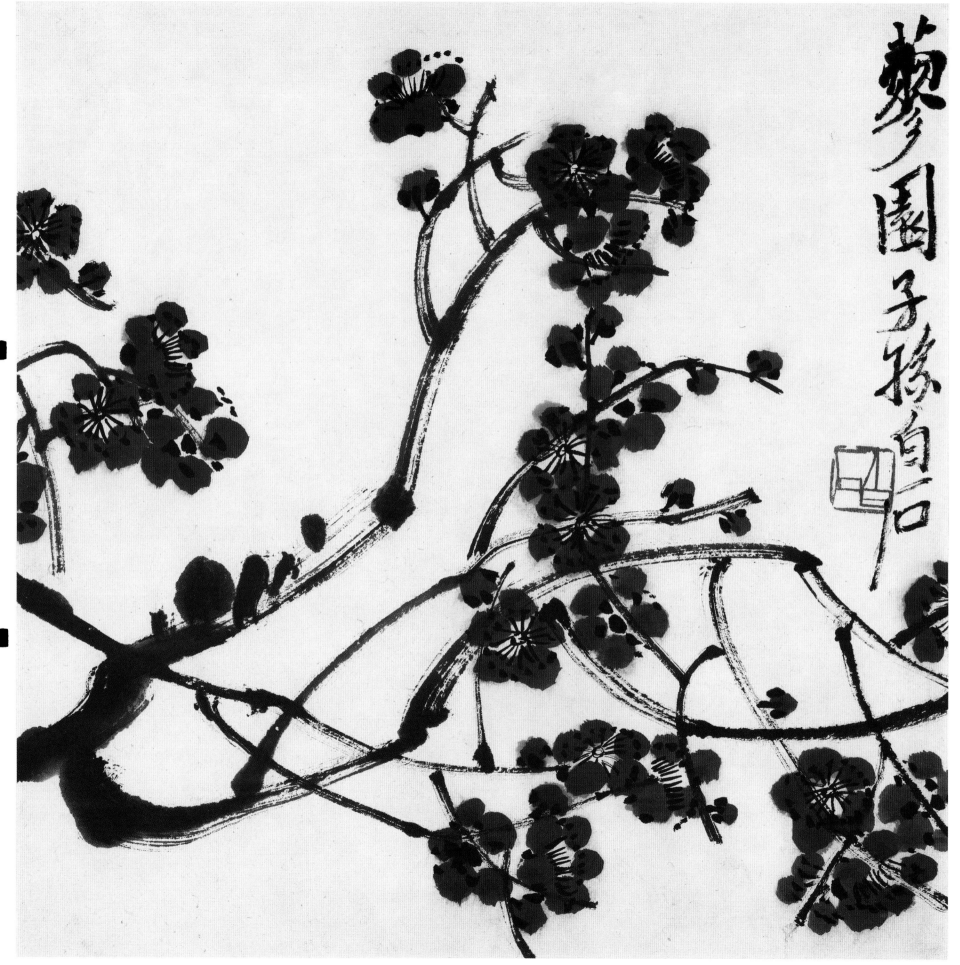

梅花图　齐白石

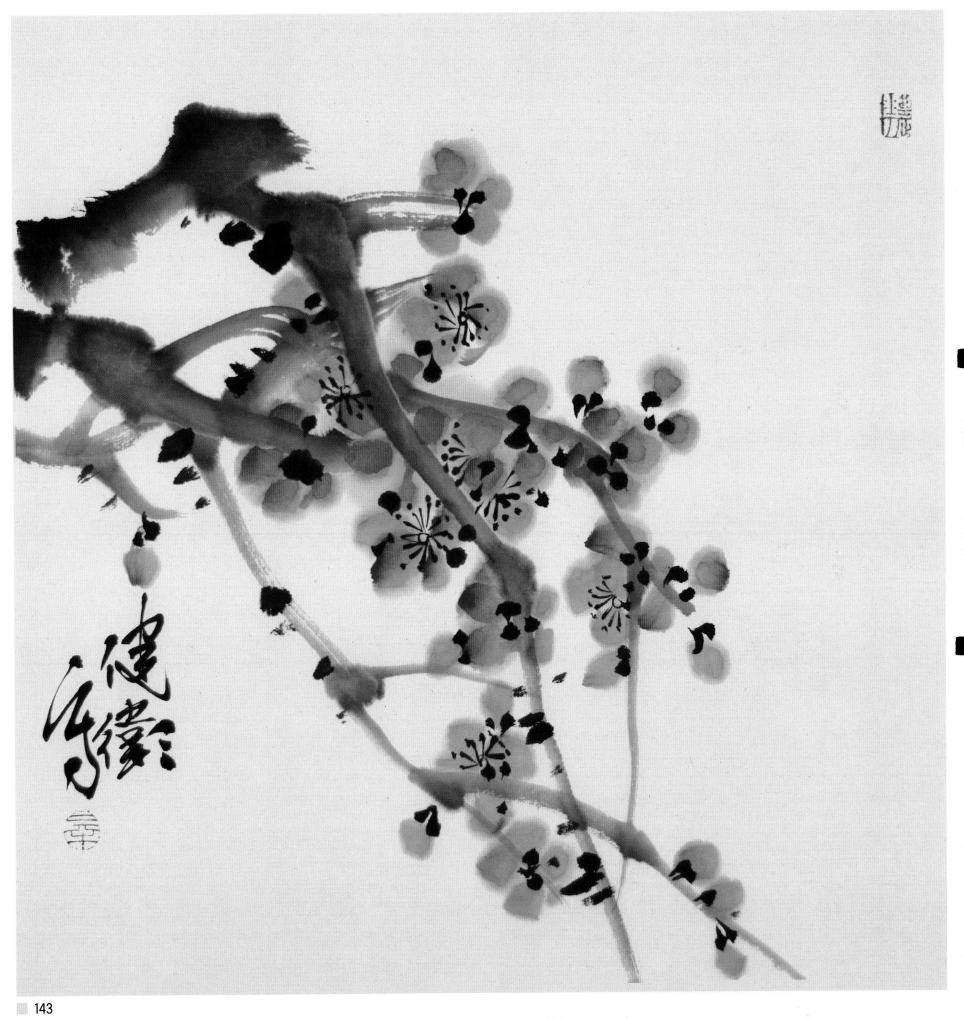

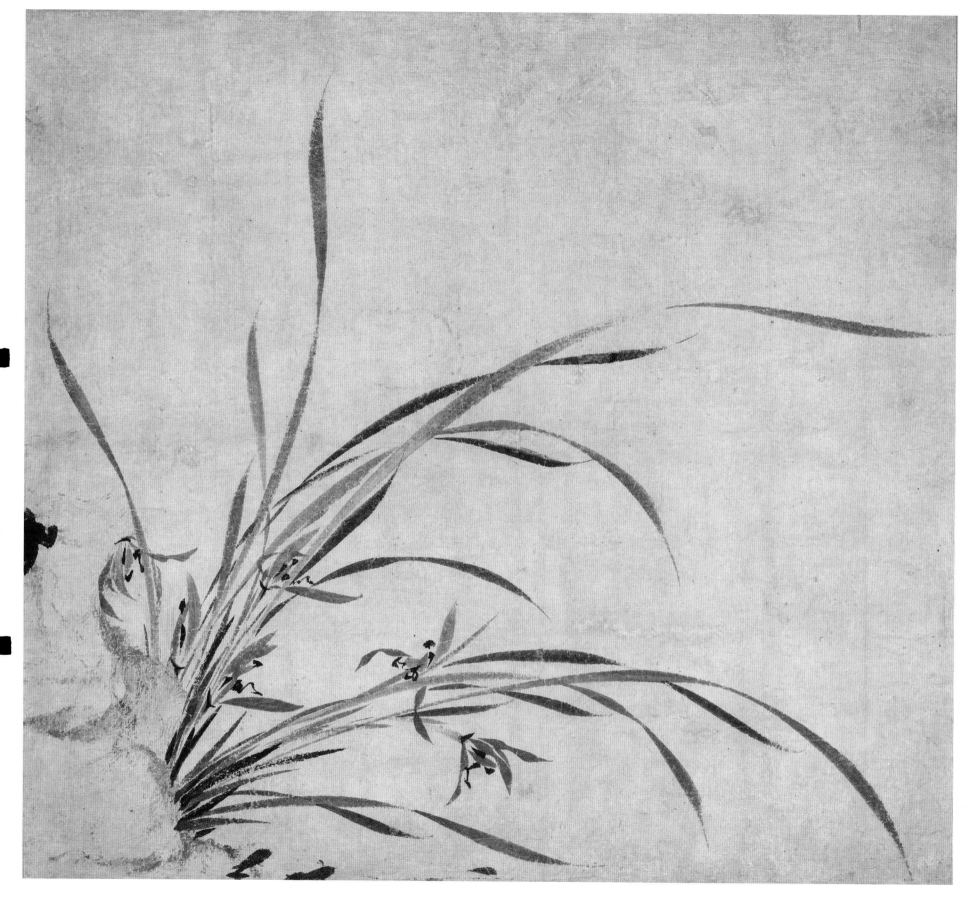

兰图　雪窗

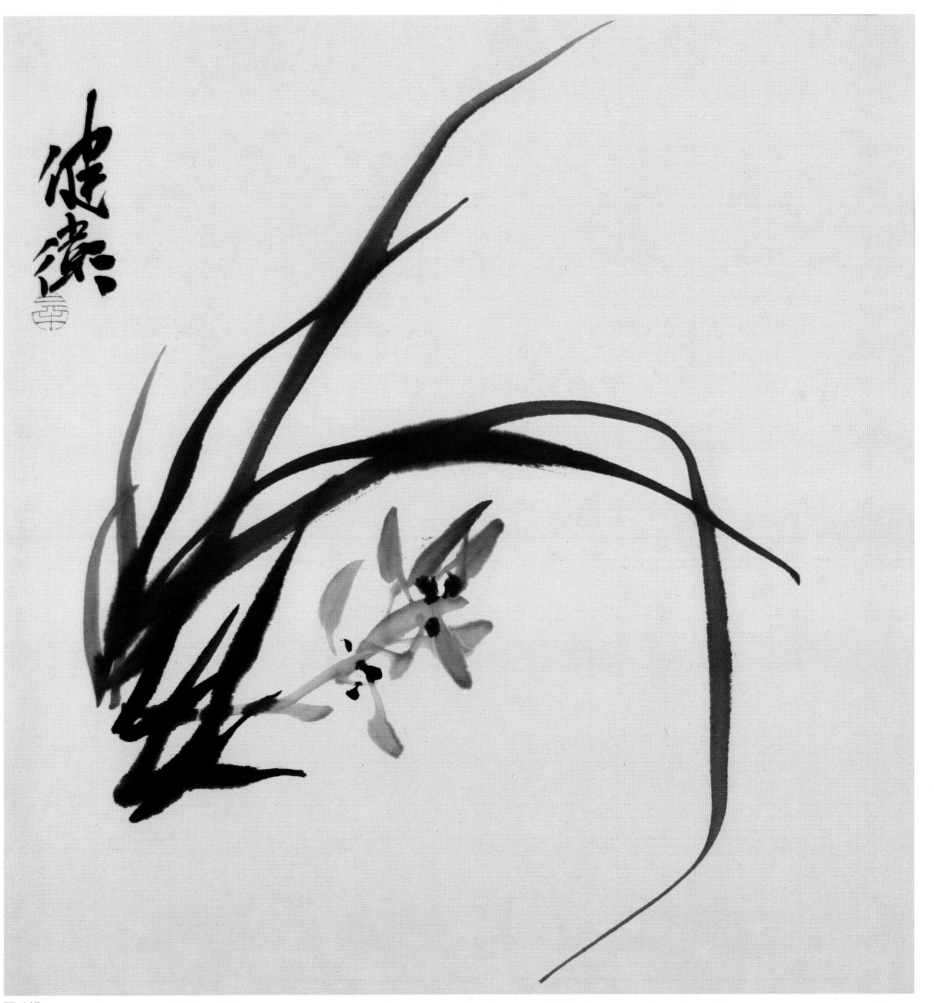

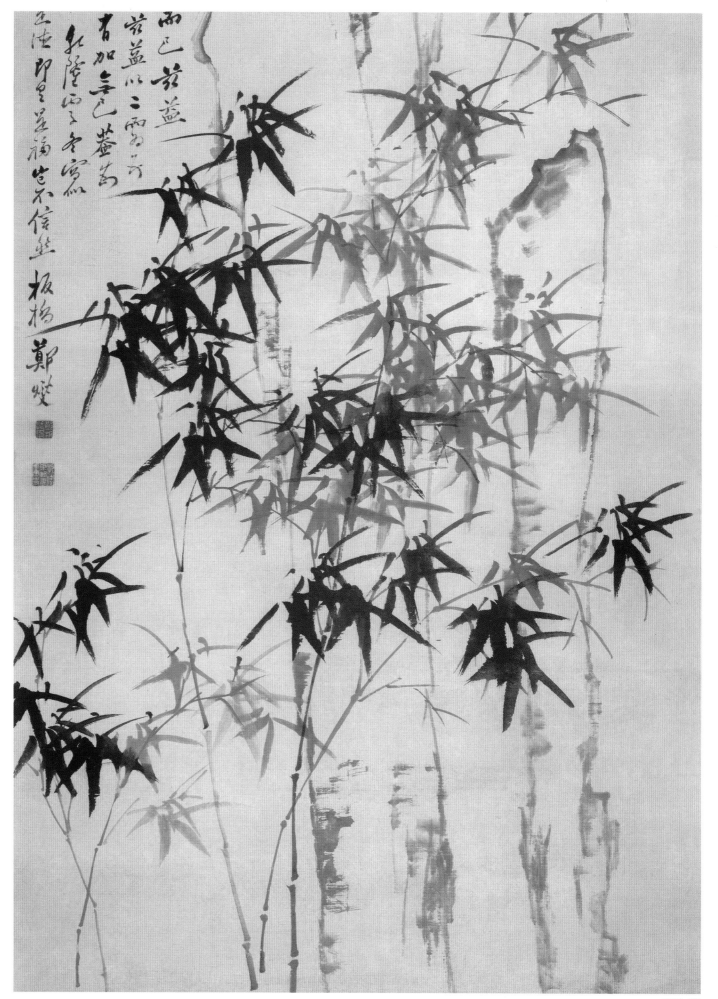

竹石图　郑板桥

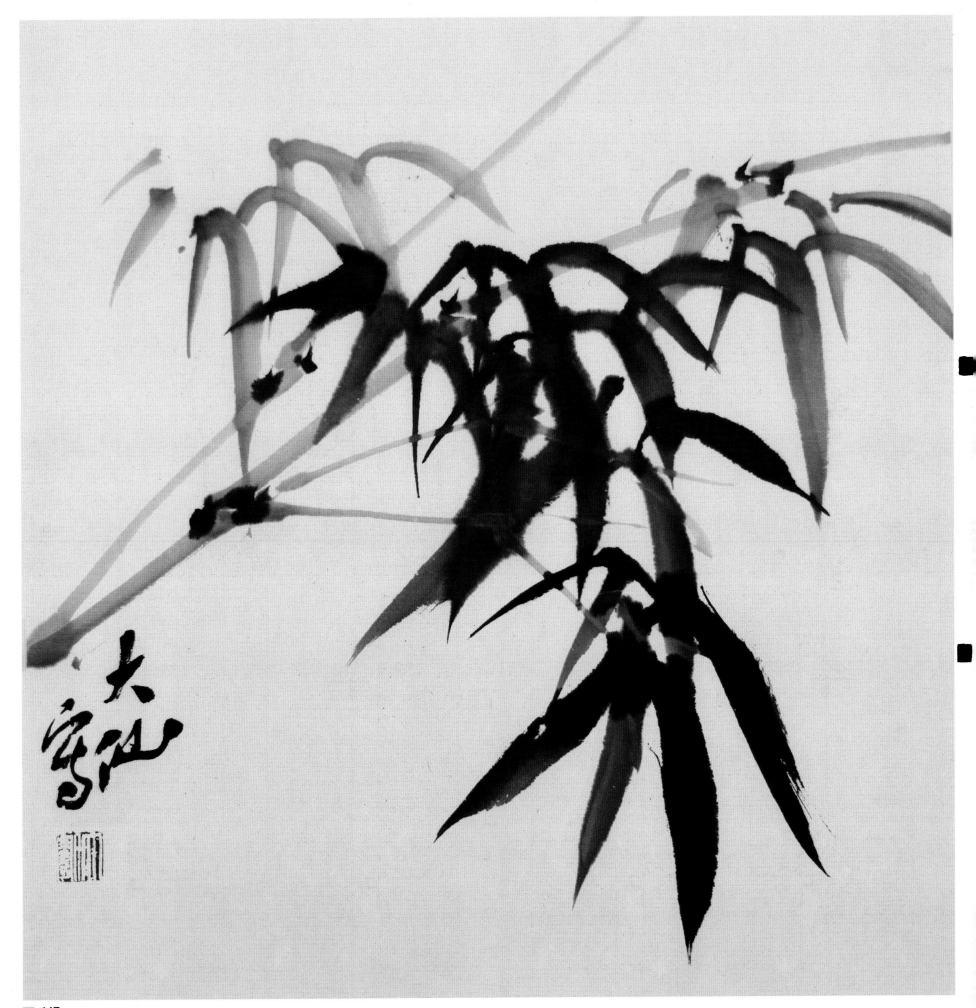

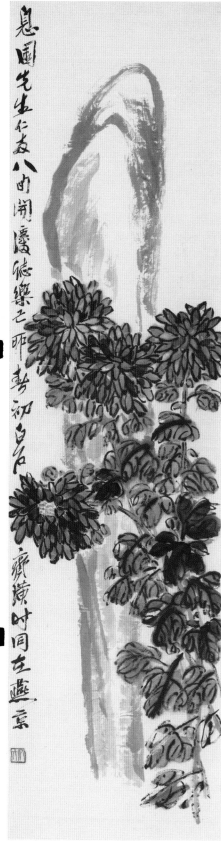

吉祥菊花图　齐白石

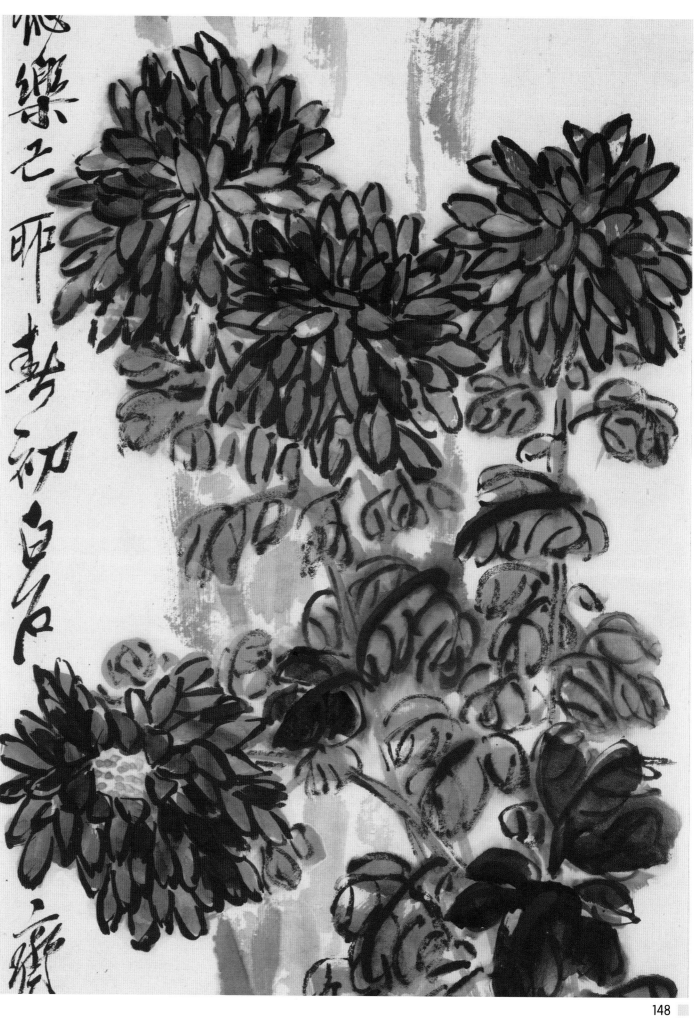

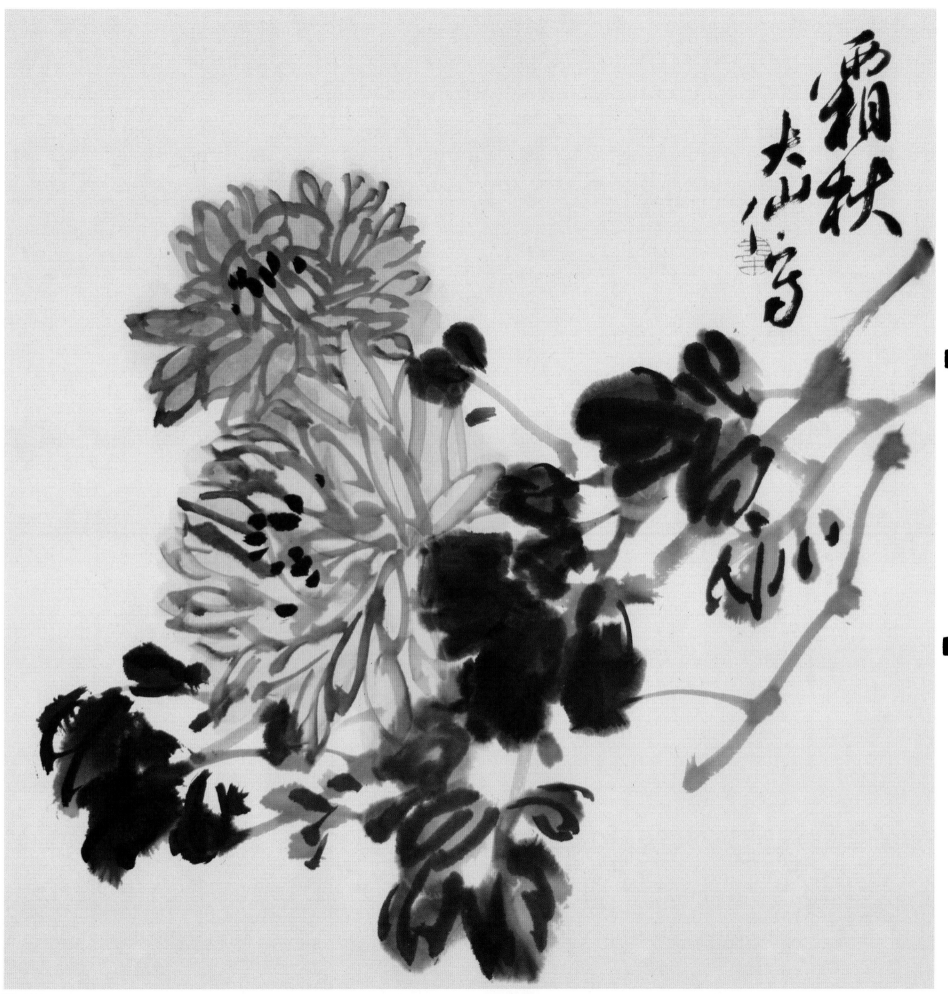

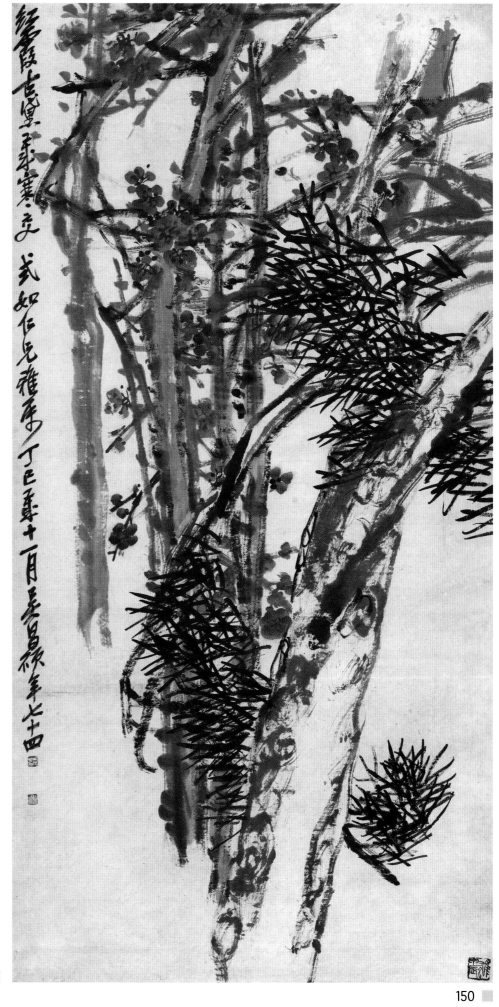

松梅图　吴昌硕

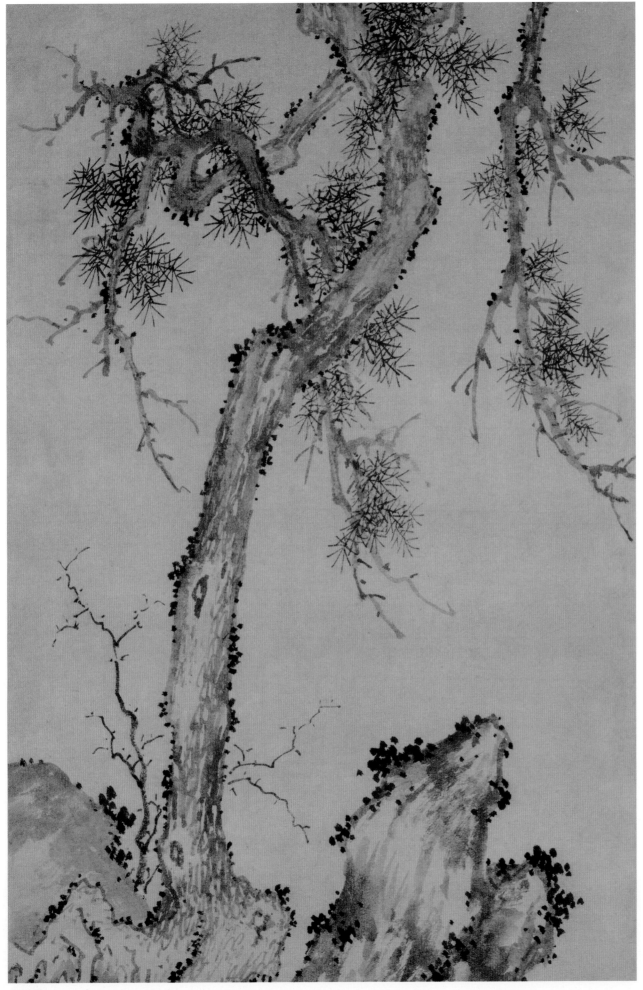

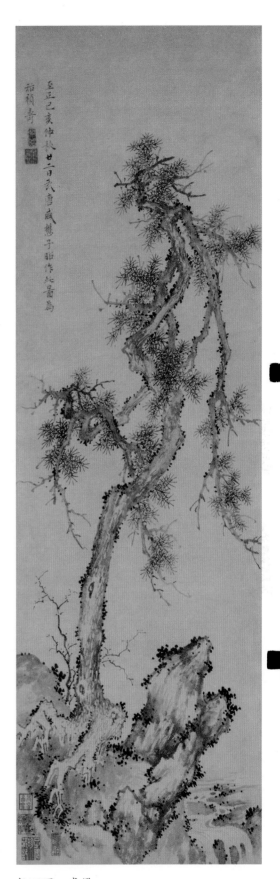

至正己亥仲秋廿二日武唐盛懋叔子昭作此圖為
祐禪寺

松石图　盛懋

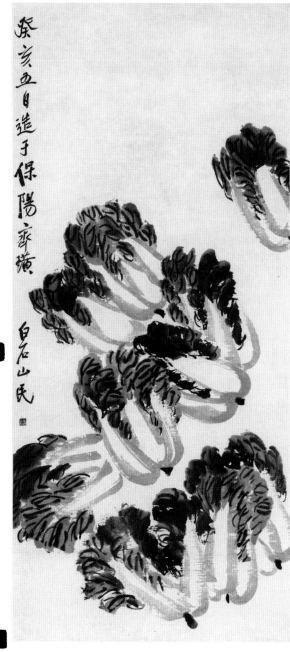

白菜　齐白石

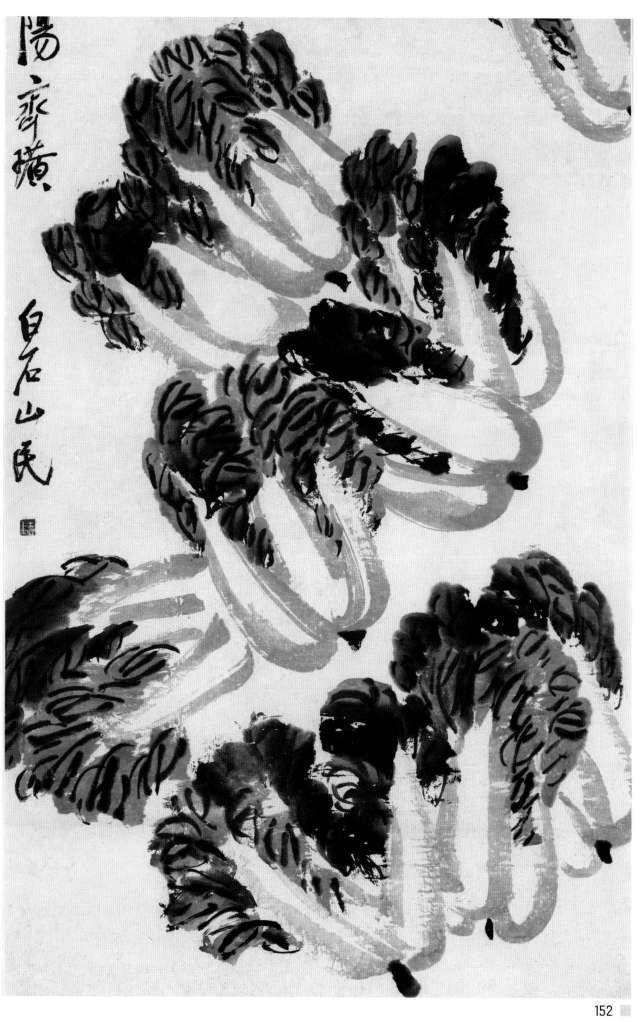

時在庚子夏五月大月仙个高堂之

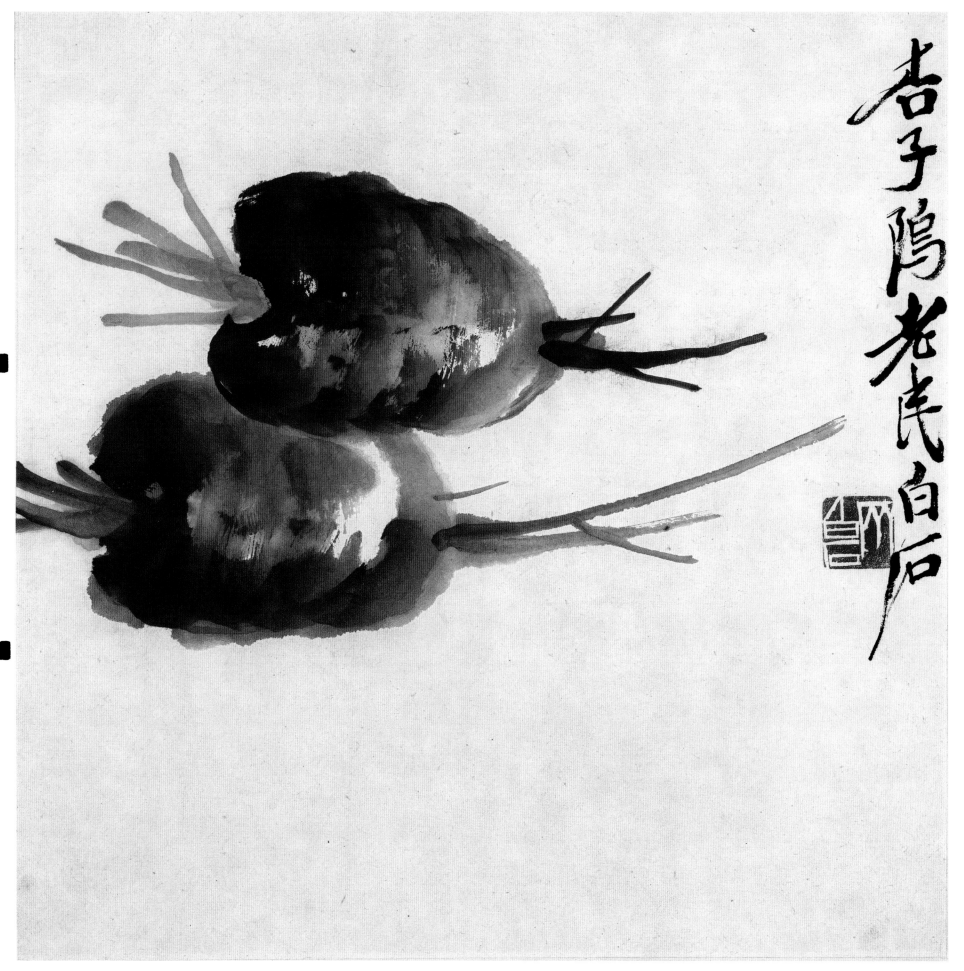

杏子陽老民白石

萝卜图　齐白石

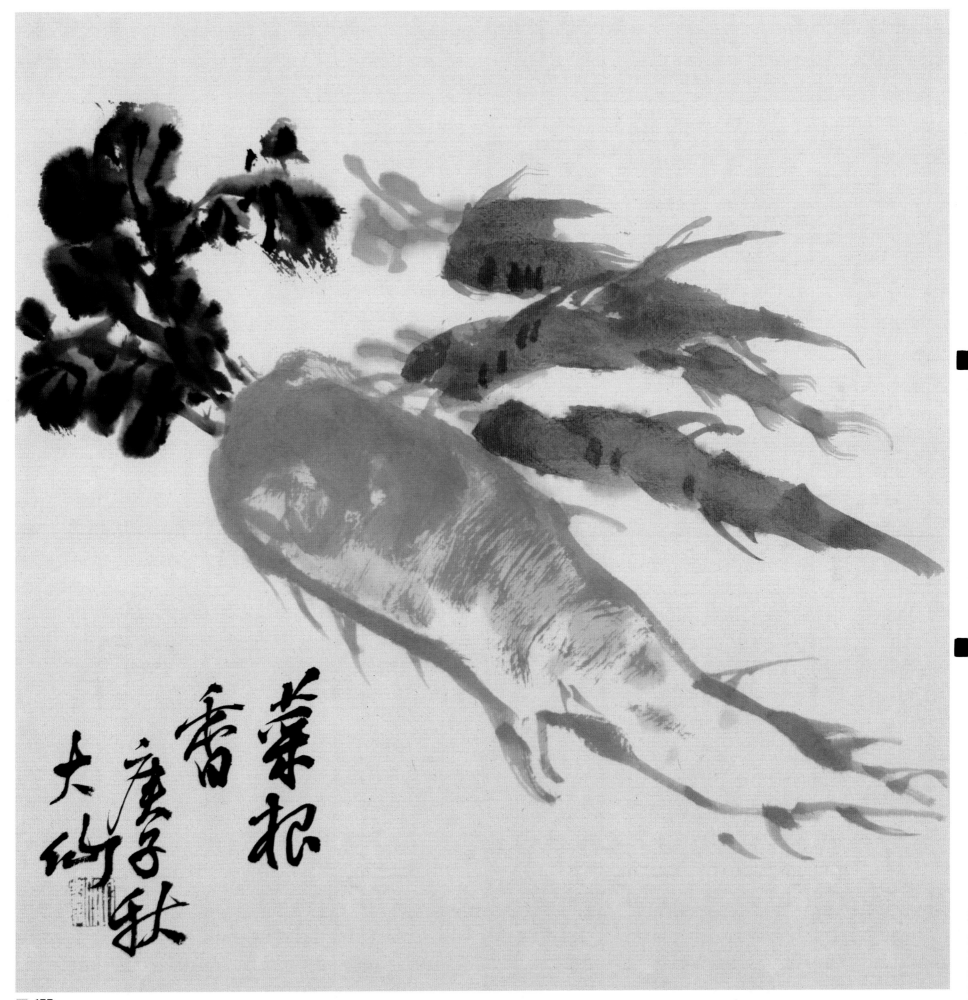

菜根香 庚子秋 大幼

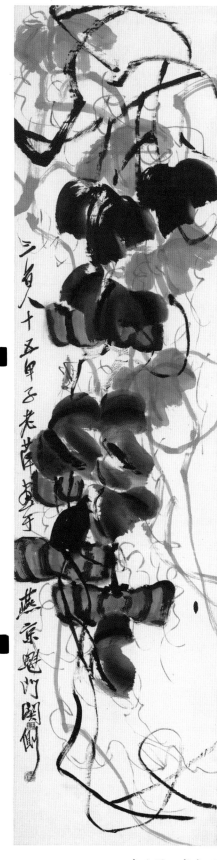

南瓜图 齐白石

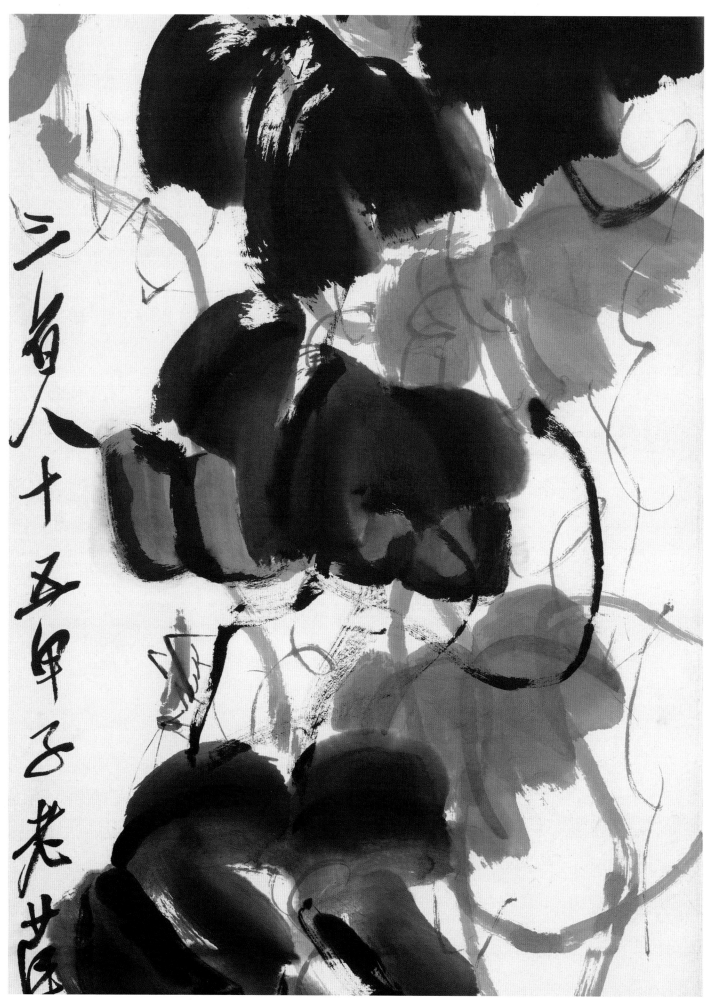

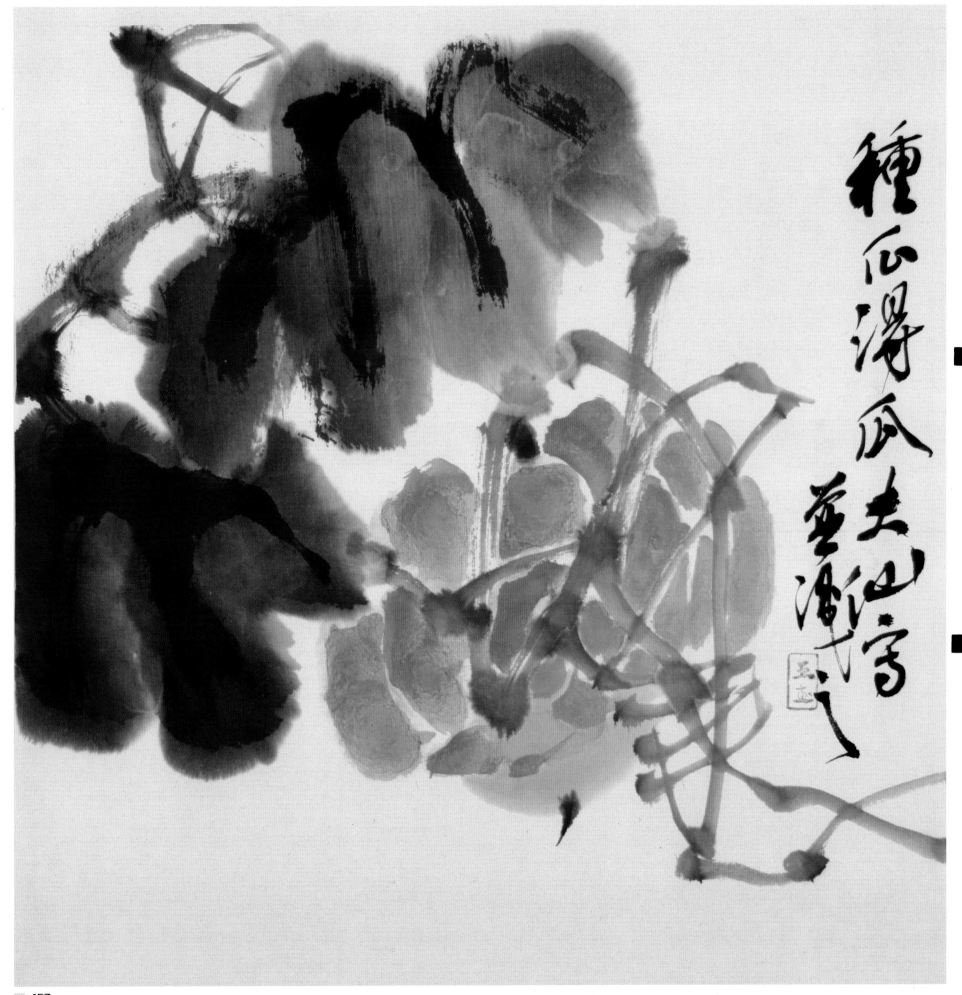

種瓜得瓜去地宜
望山□□

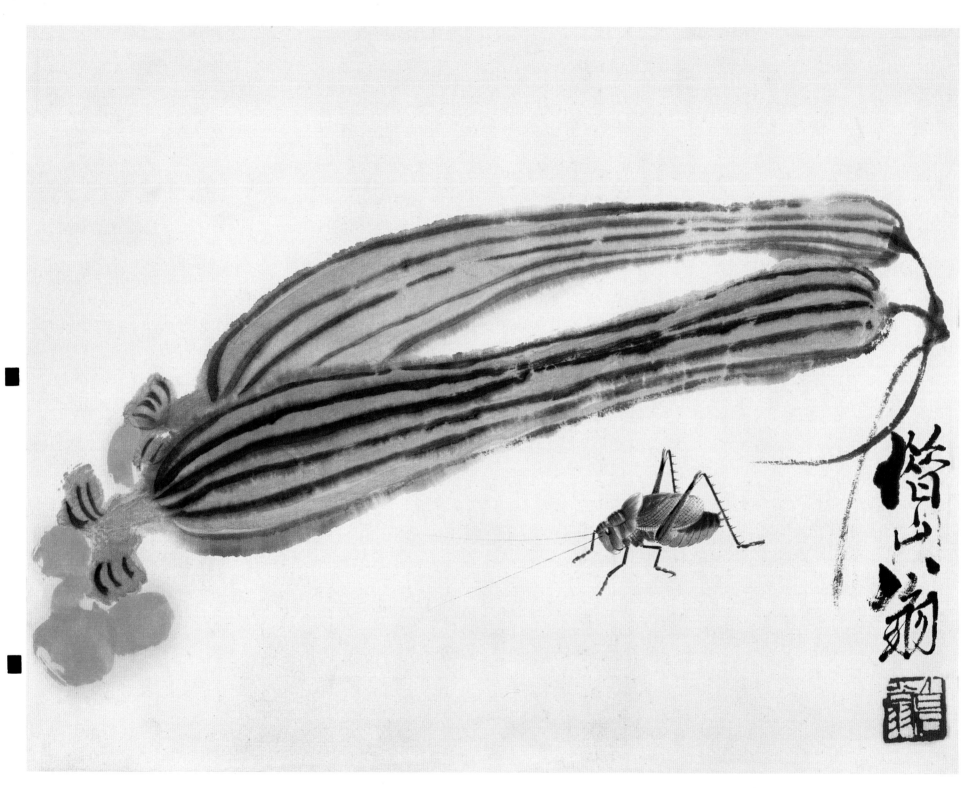

丝瓜蝈蝈　齐白石

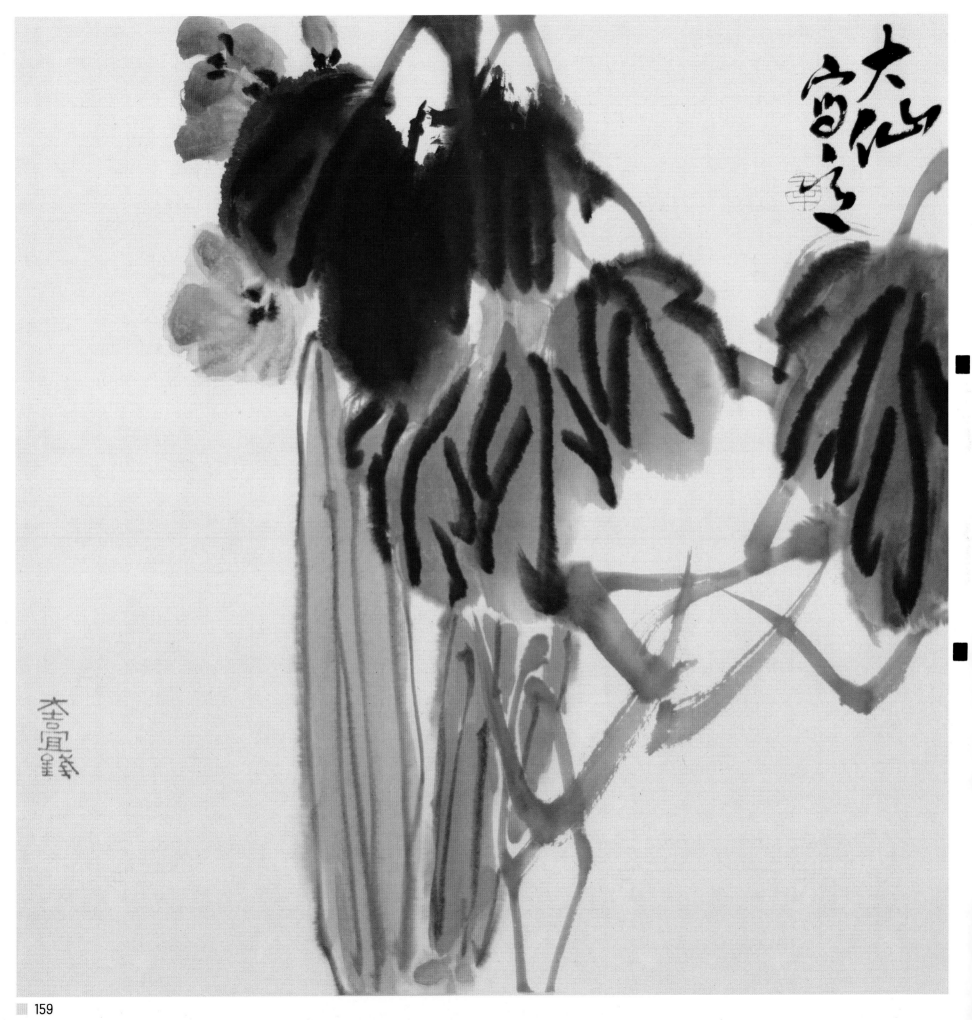

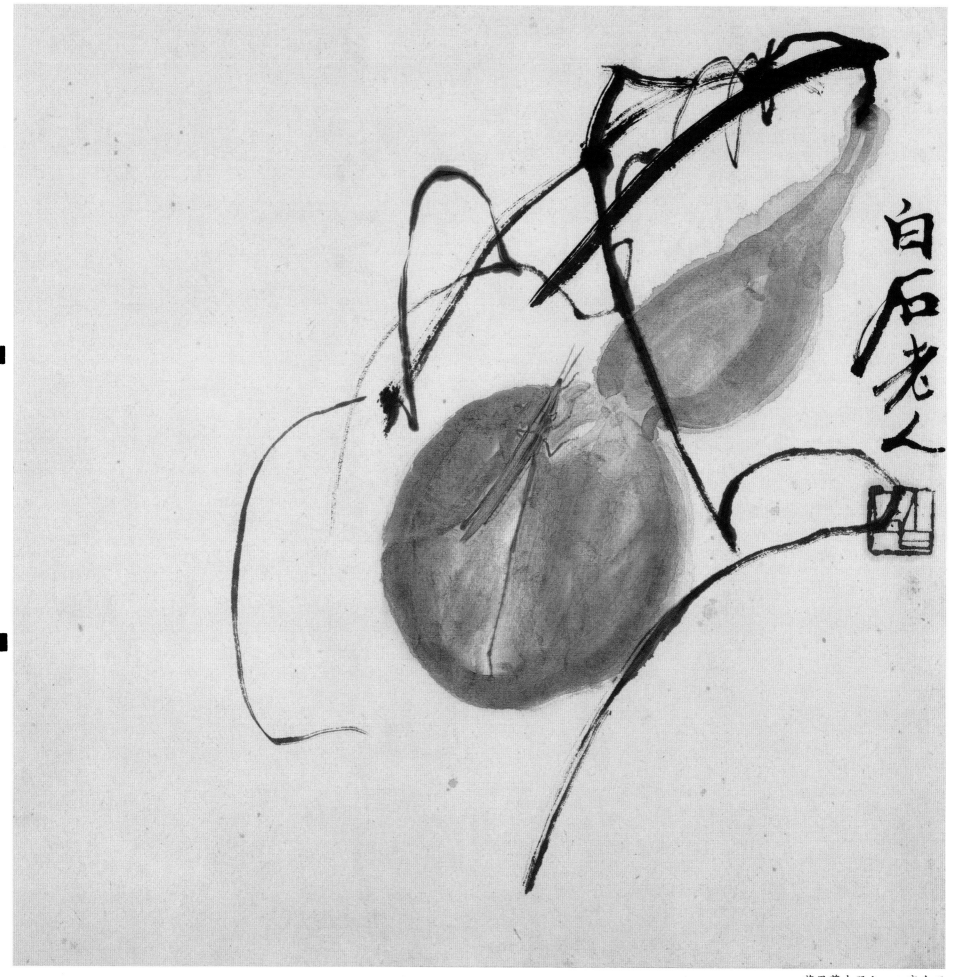

白石老人

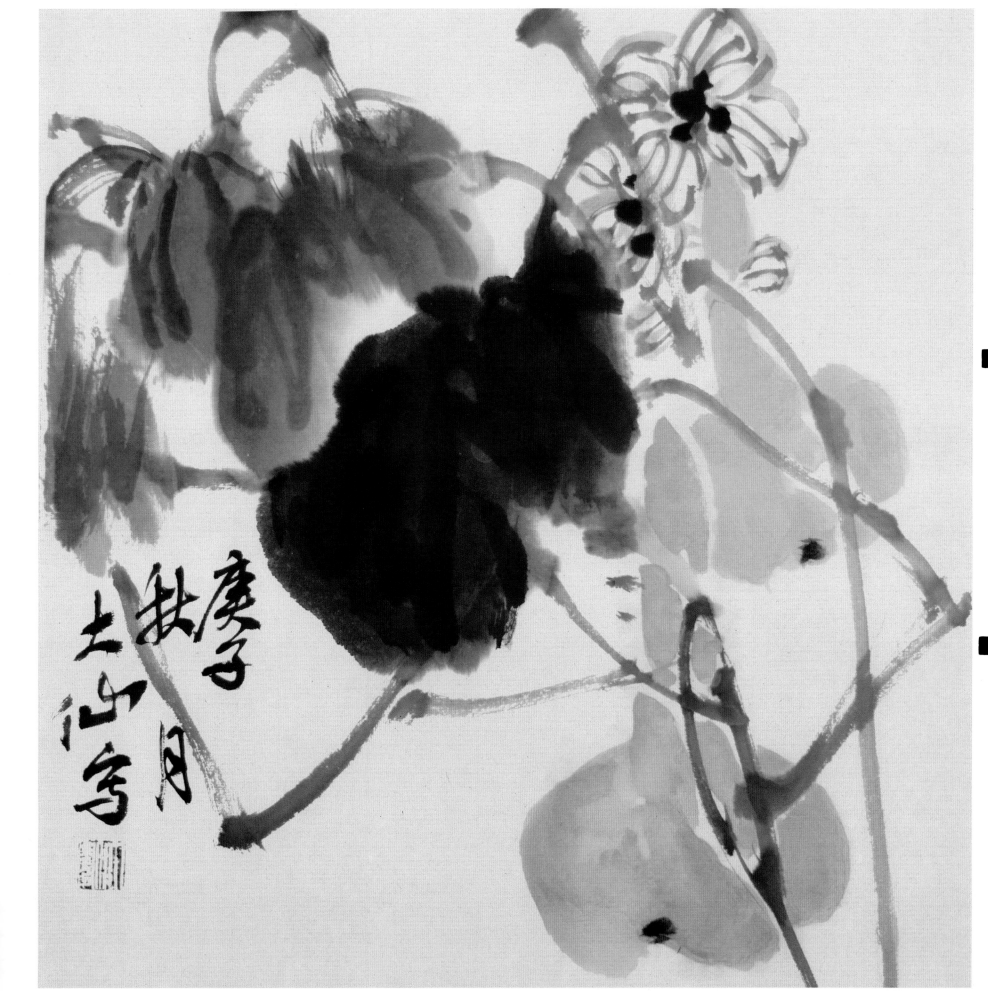

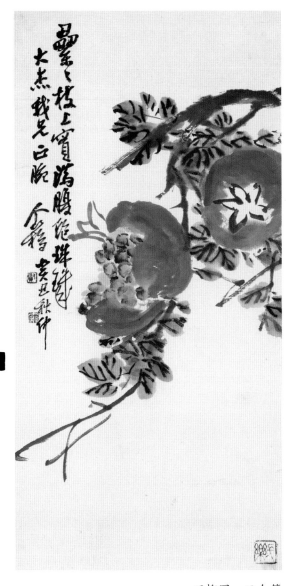

石榴图　王个簃

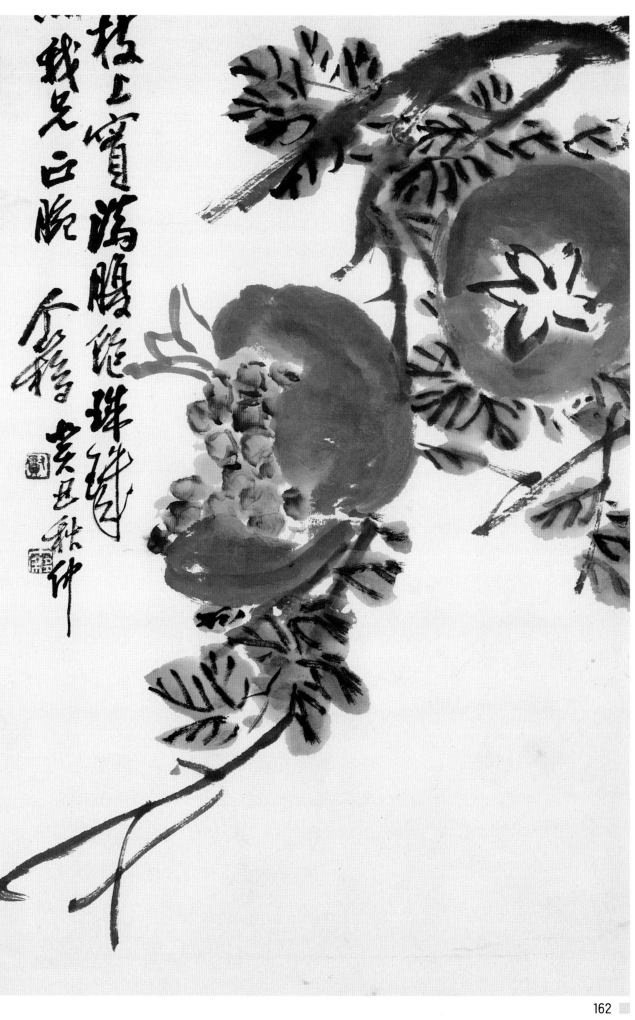

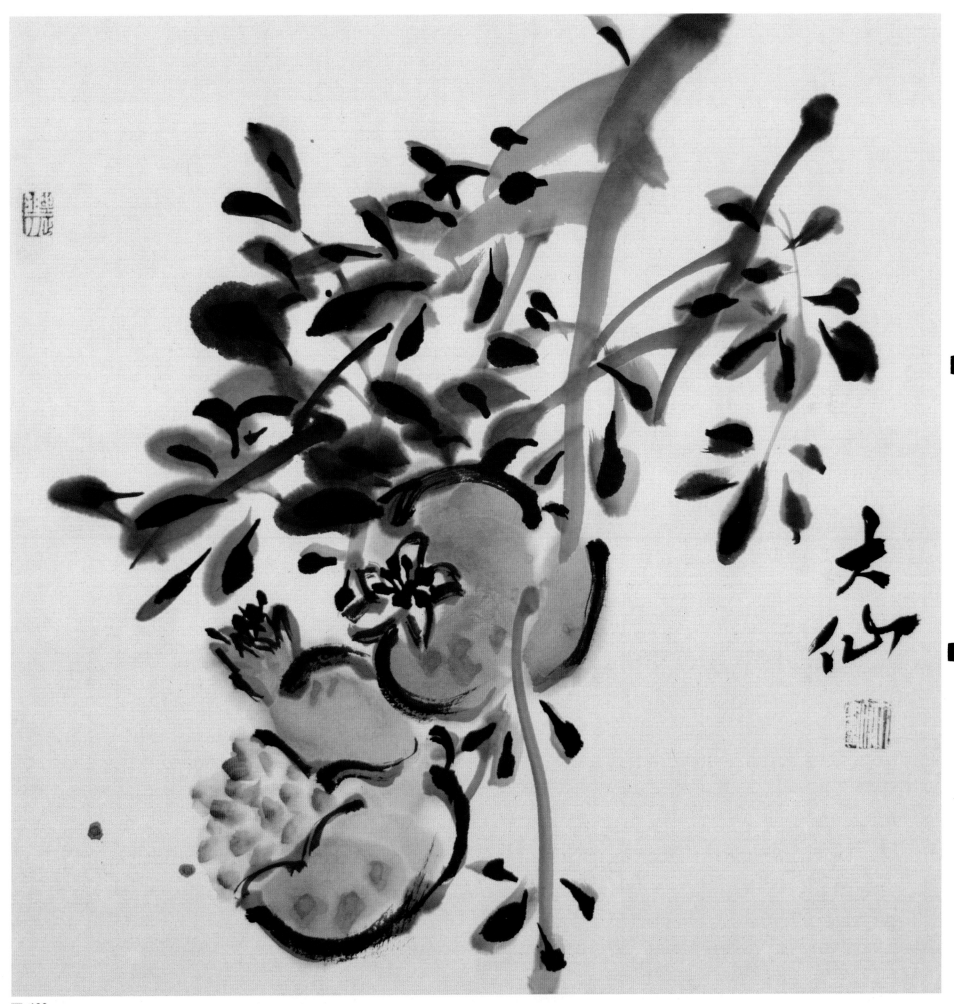

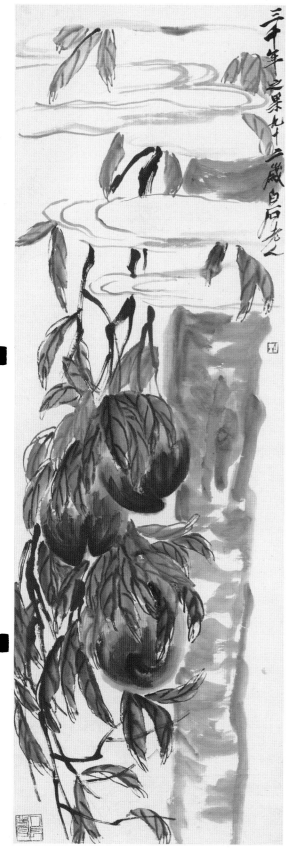

桃实图　齐白石

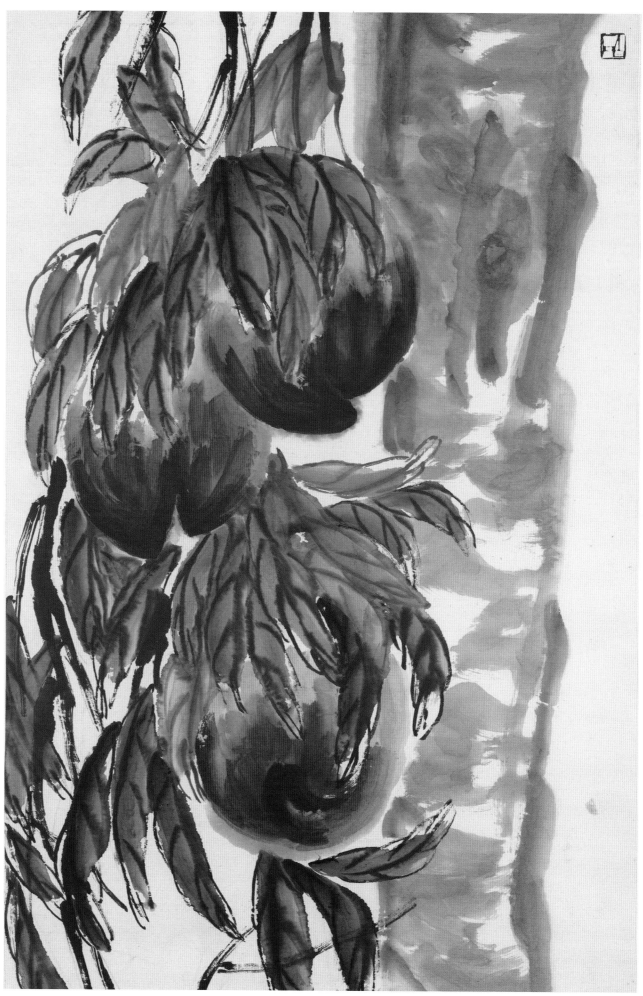

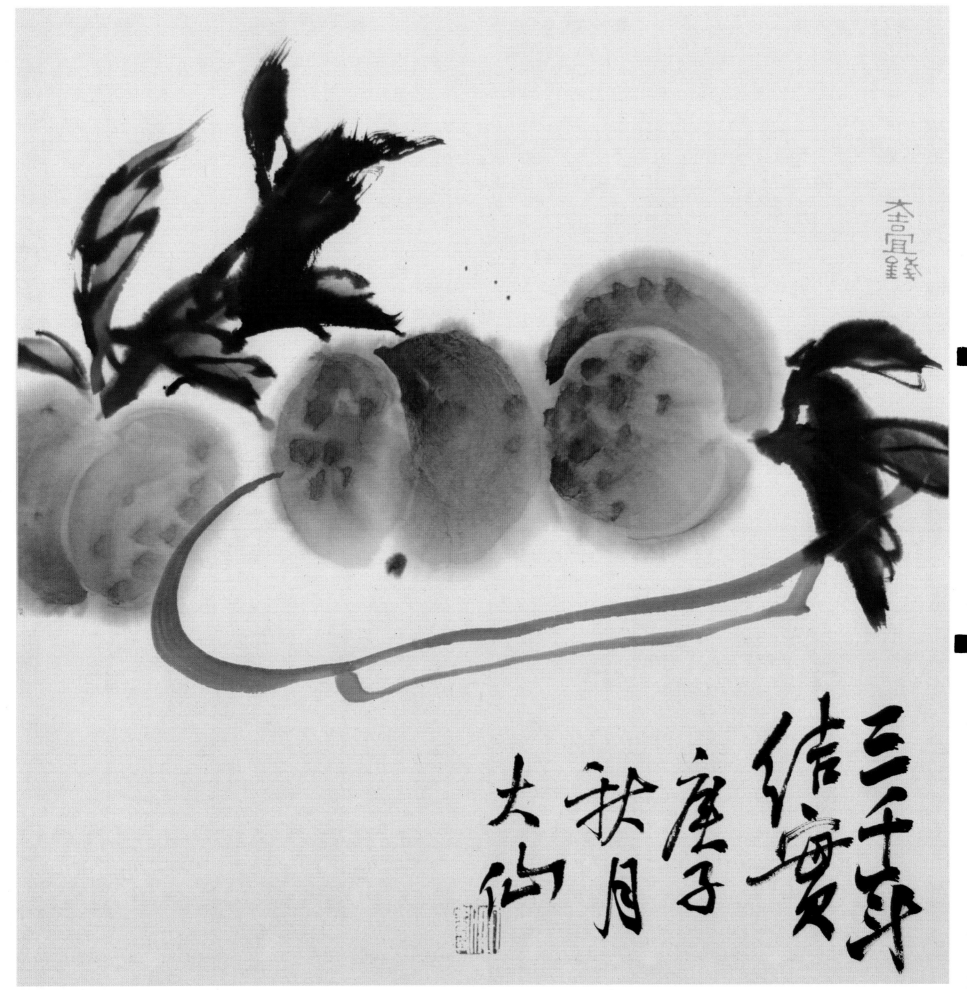

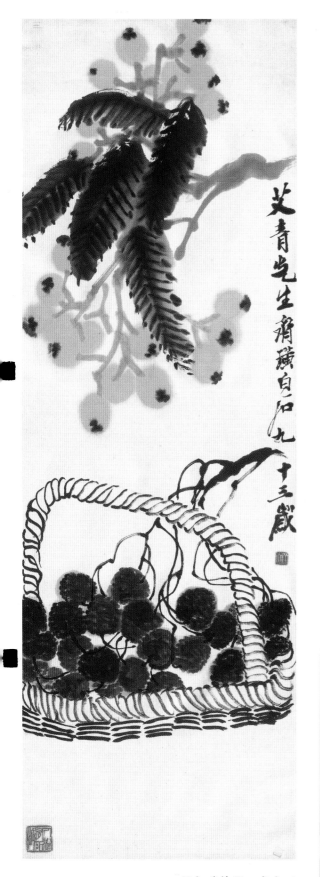

枇杷荔枝图　齐白石

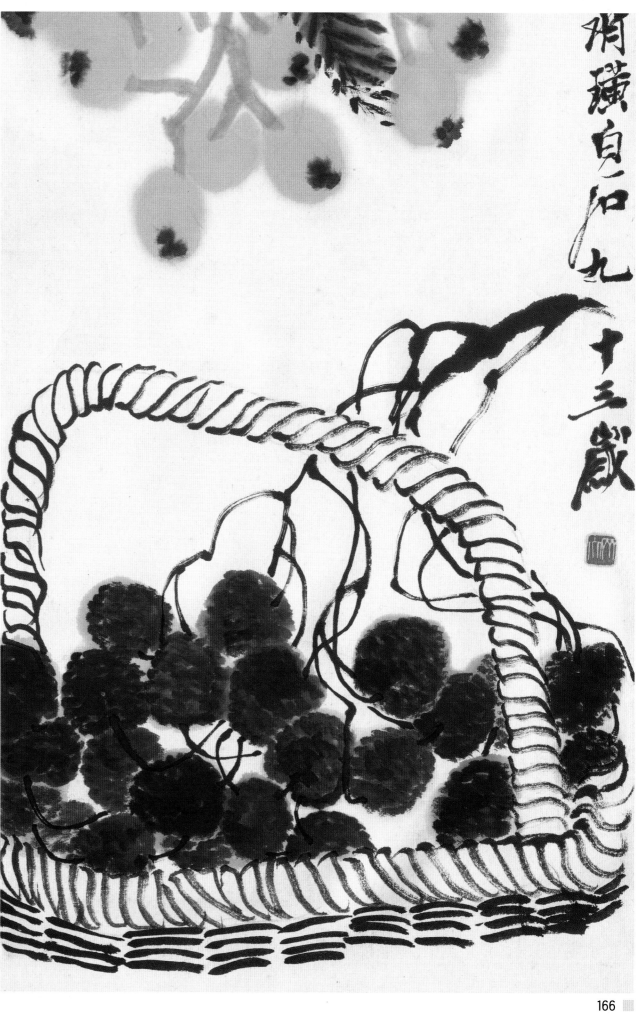

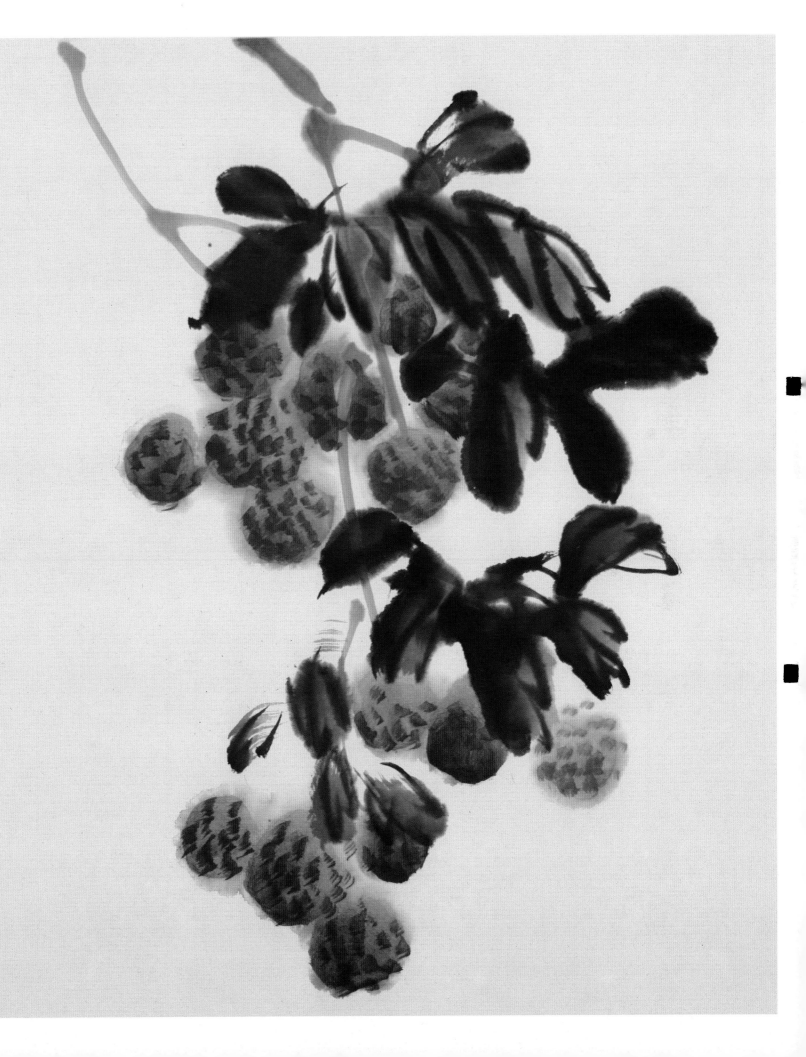

庚子年秋月建徽写

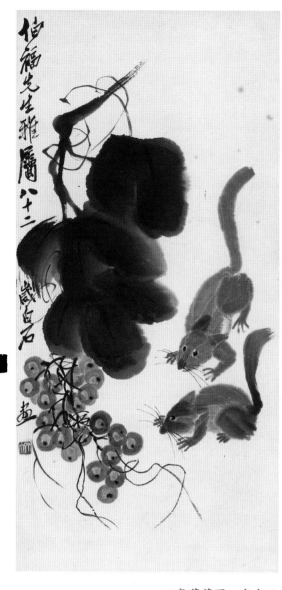

双鼠葡萄图　齐白石

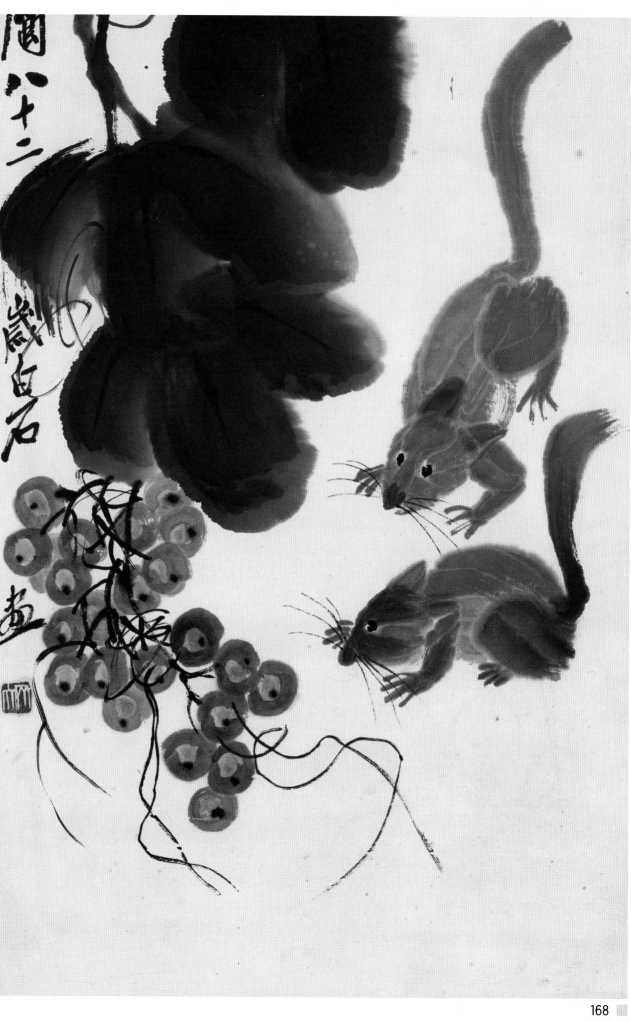

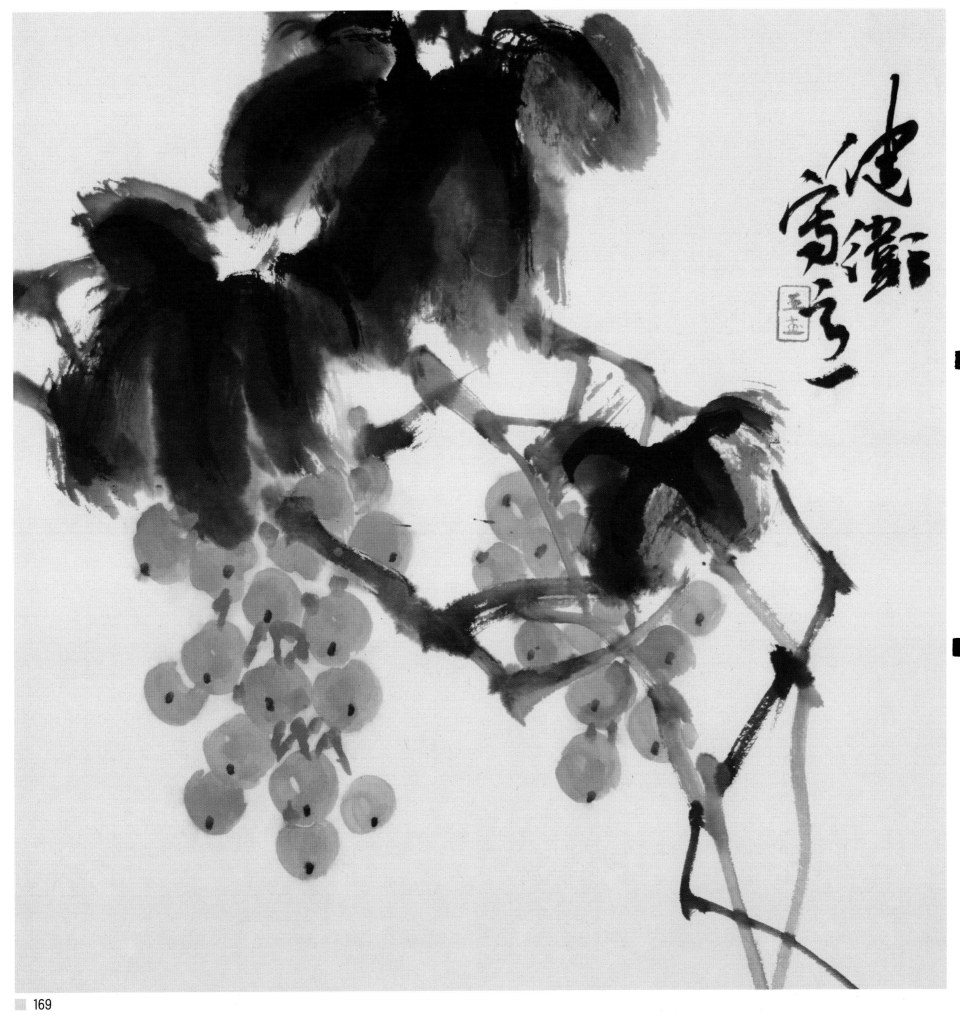

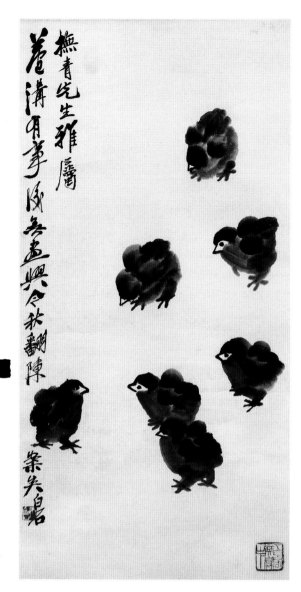

七鸡图 齐白石

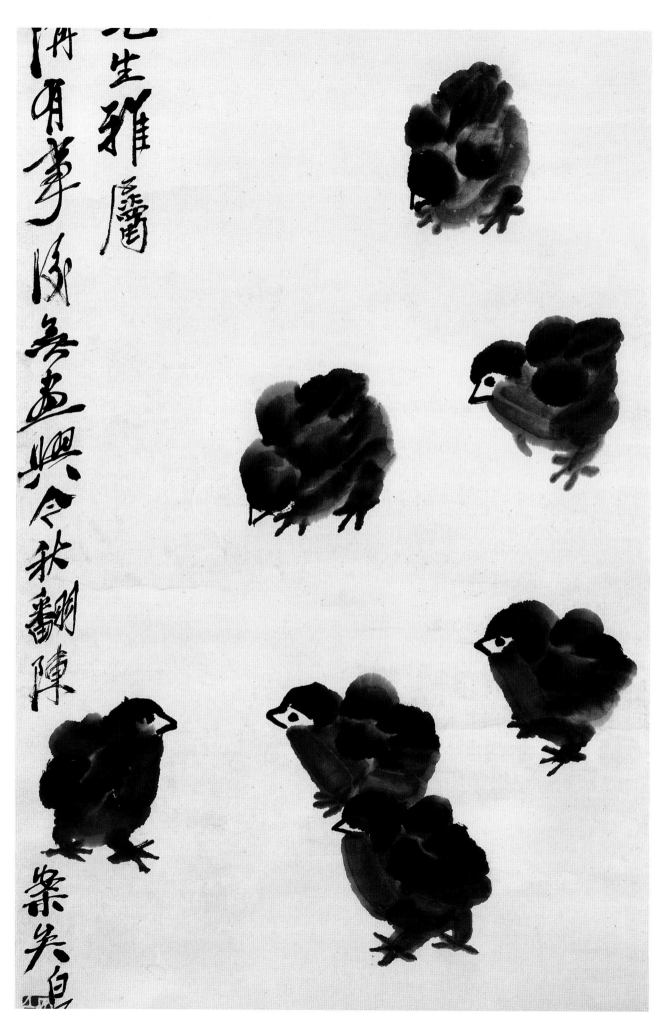

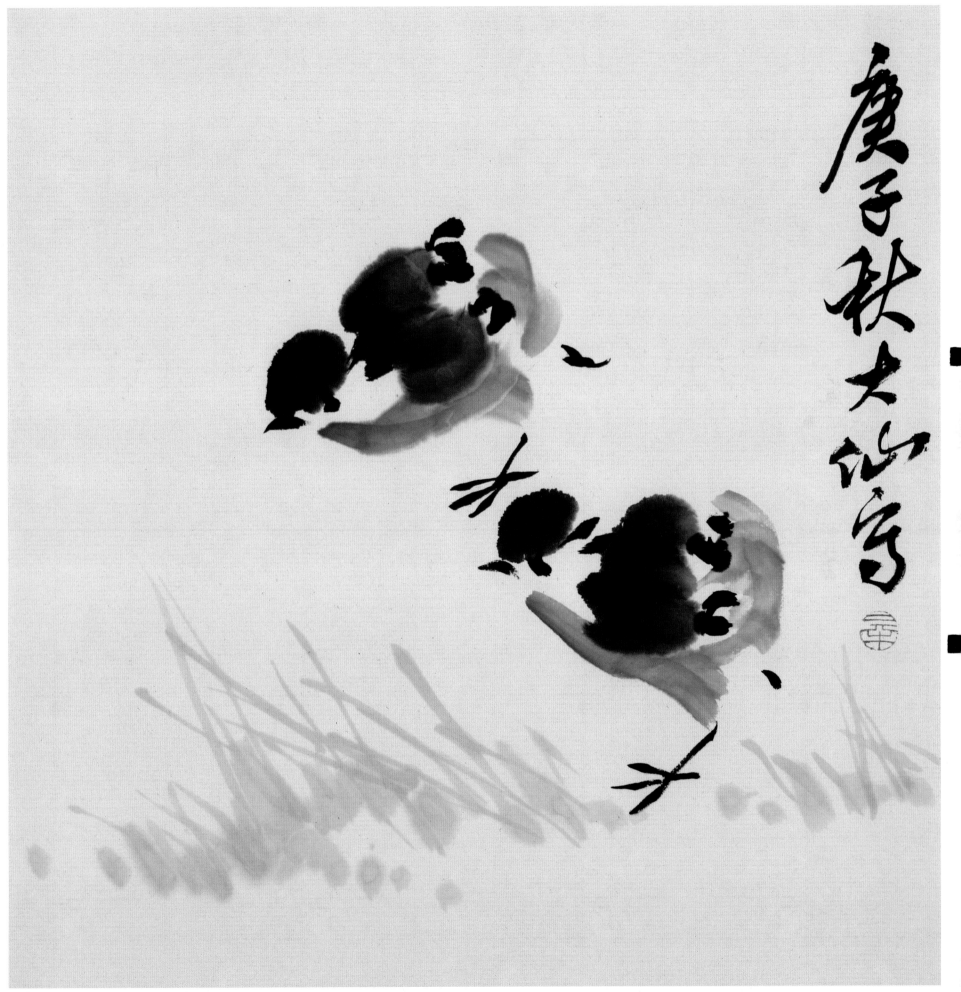

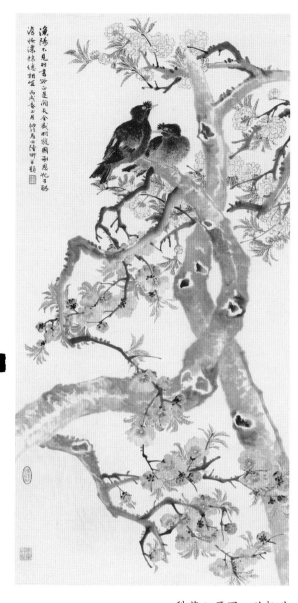

梨花八哥图　陆抑非

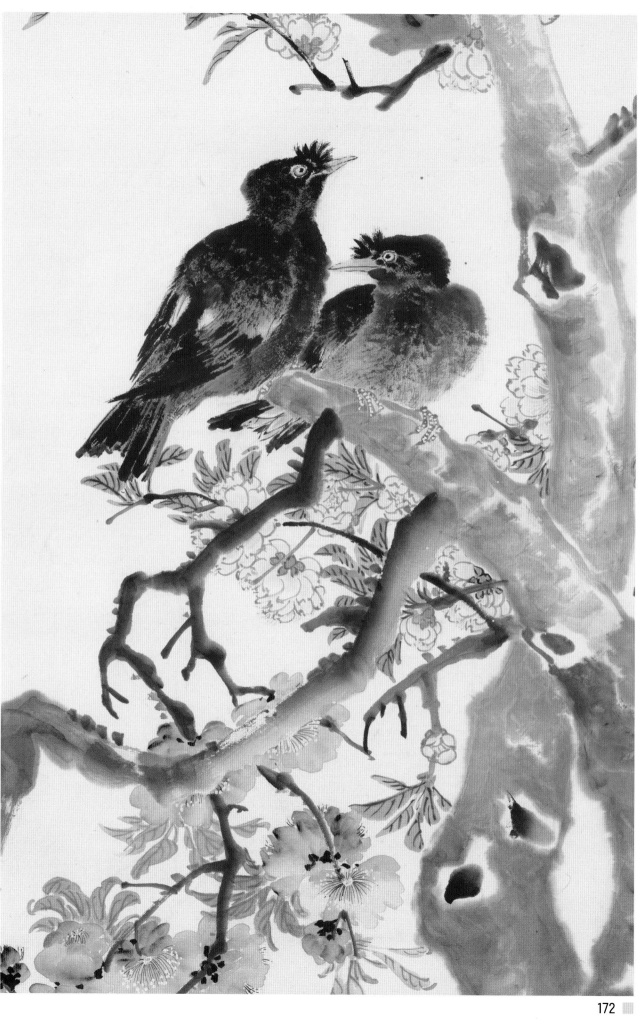

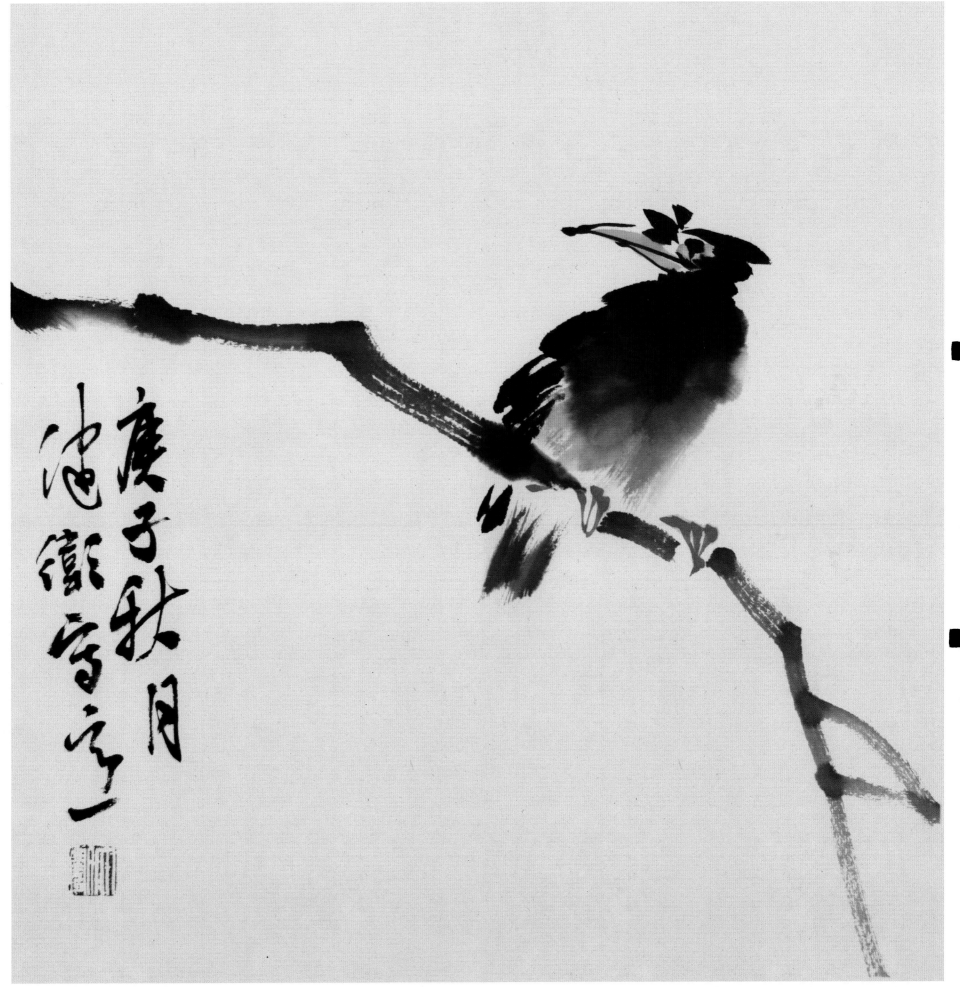

庚子秋月
沖衛寫之

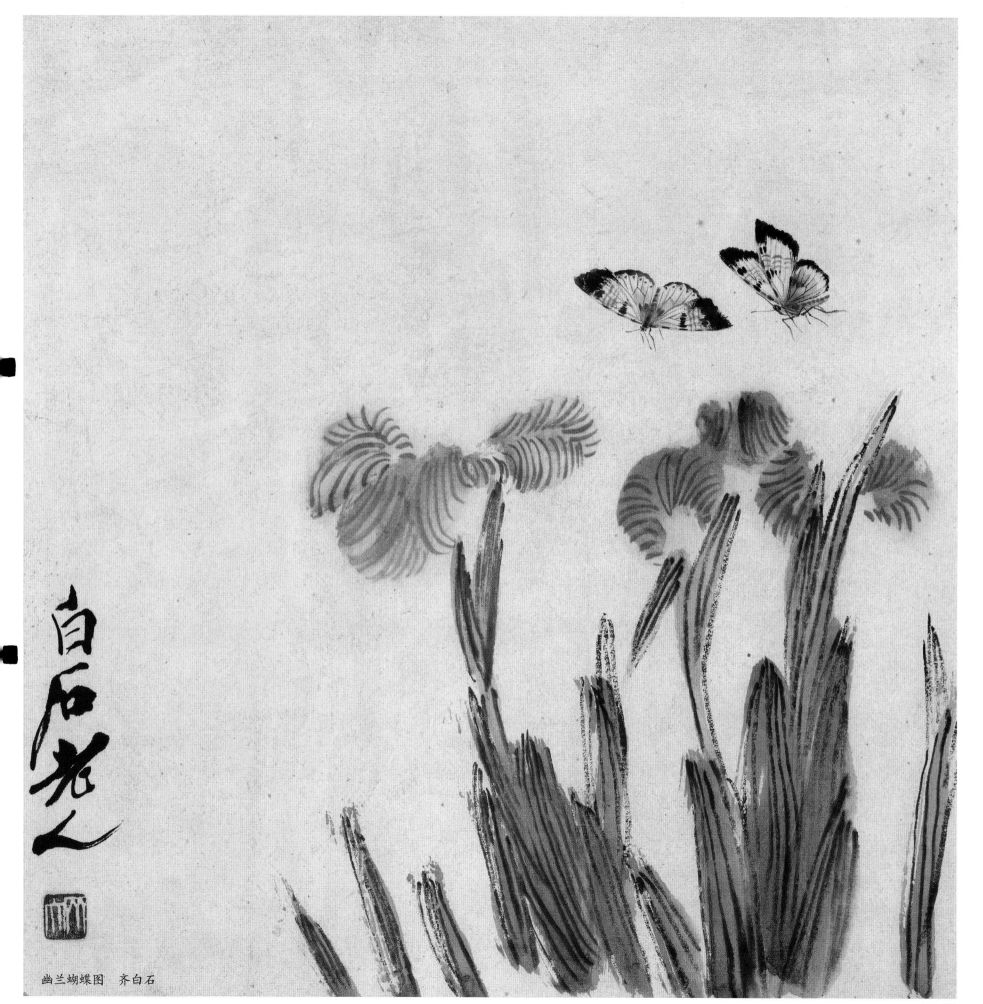

幽兰蝴蝶图 齐白石

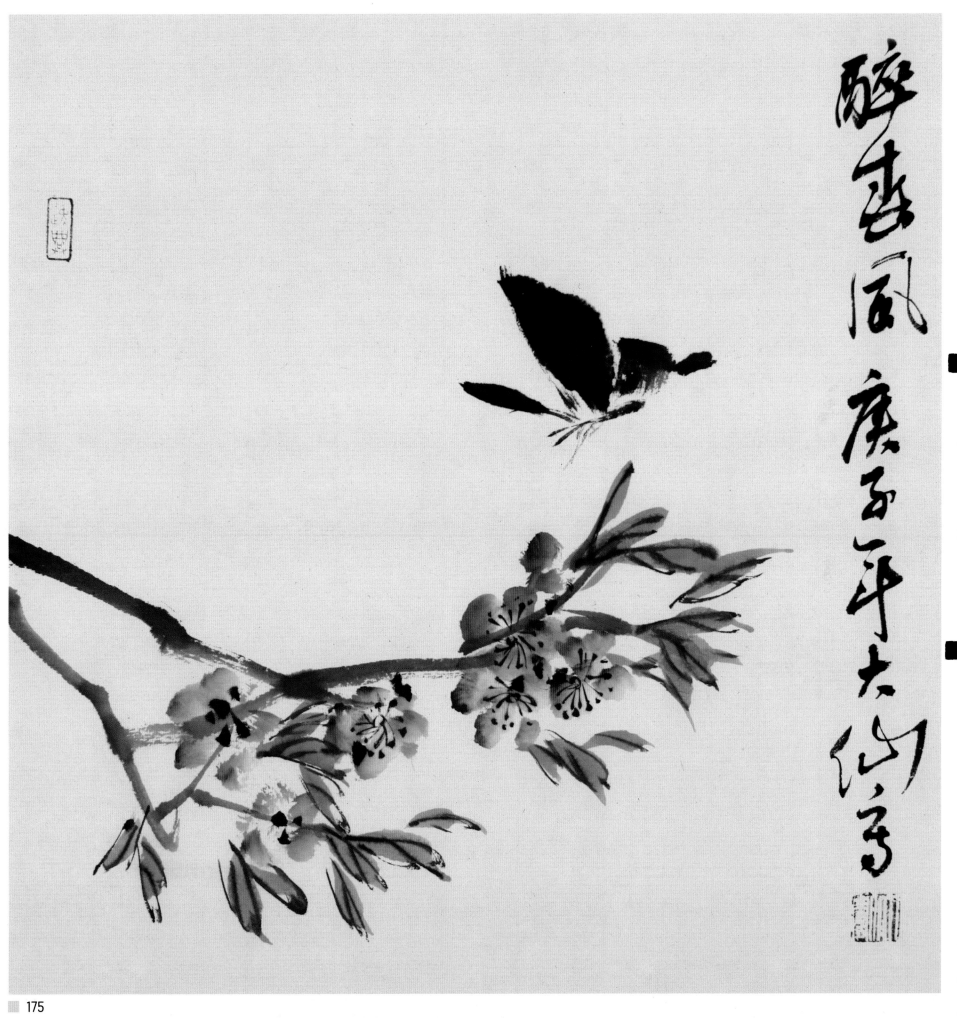

醉春風　庚子平夫仙子

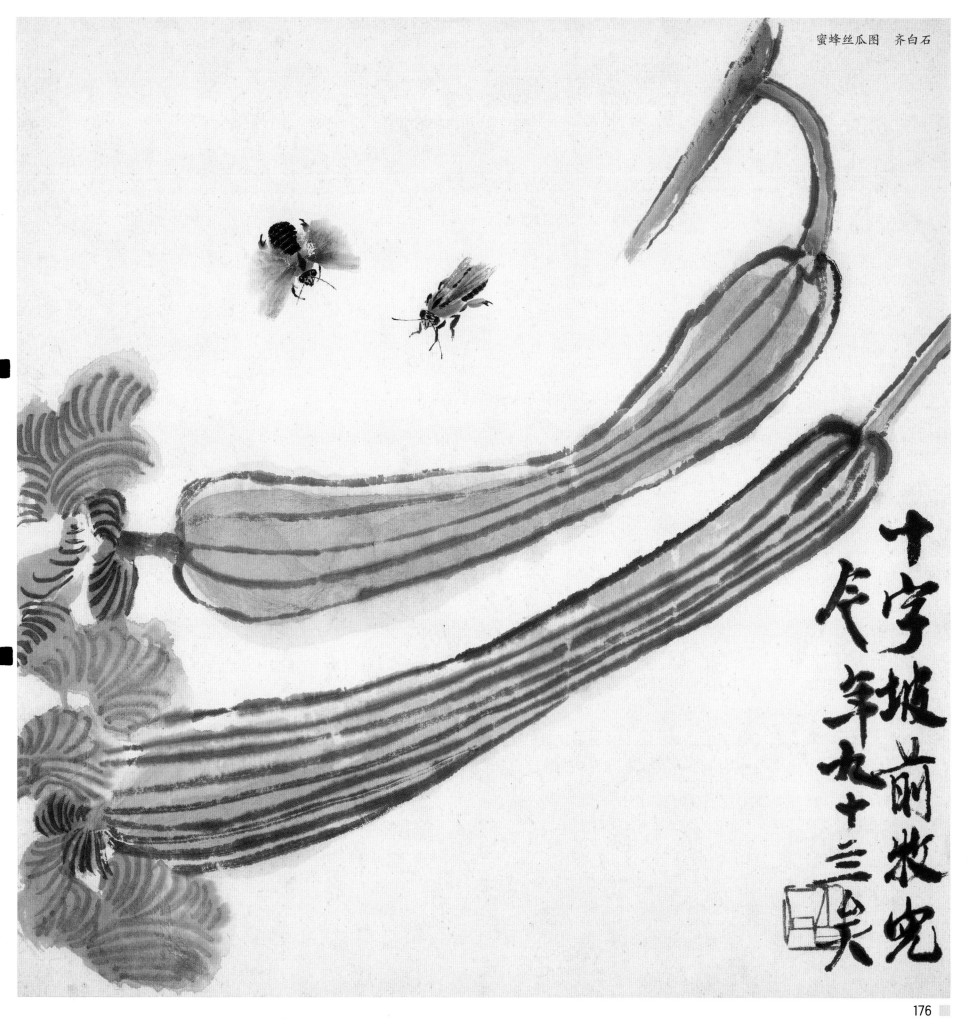

蜜蜂丝瓜图　齐白石

十字坡前欺兇

尺年九十三吳

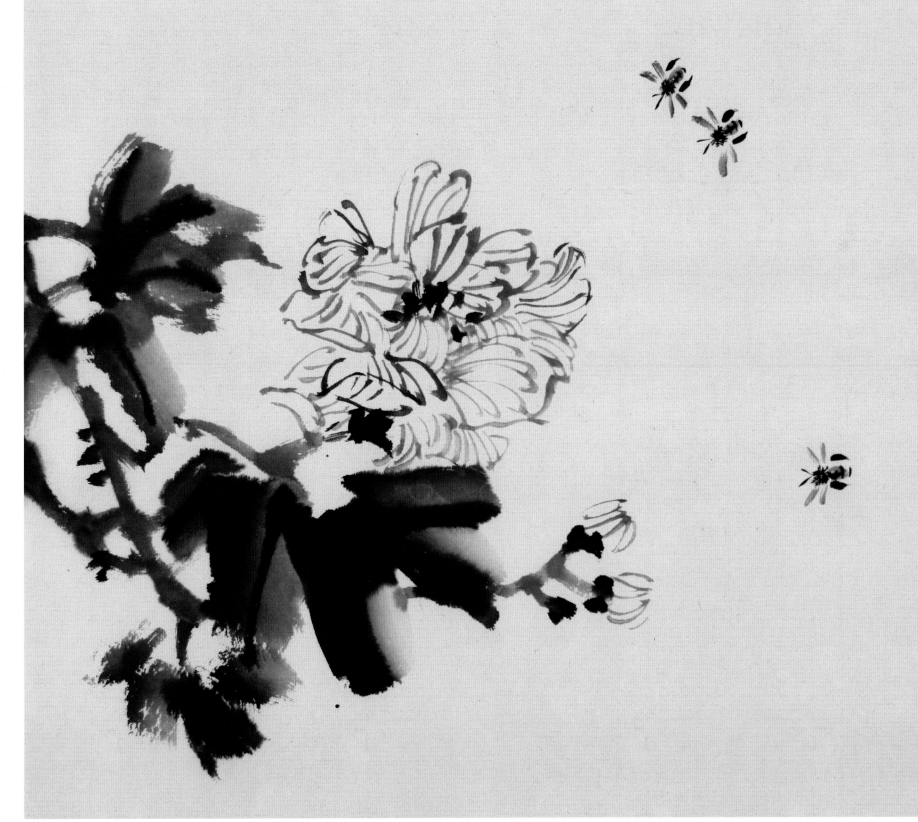

广子秋於庚辰闲窗染美大仙

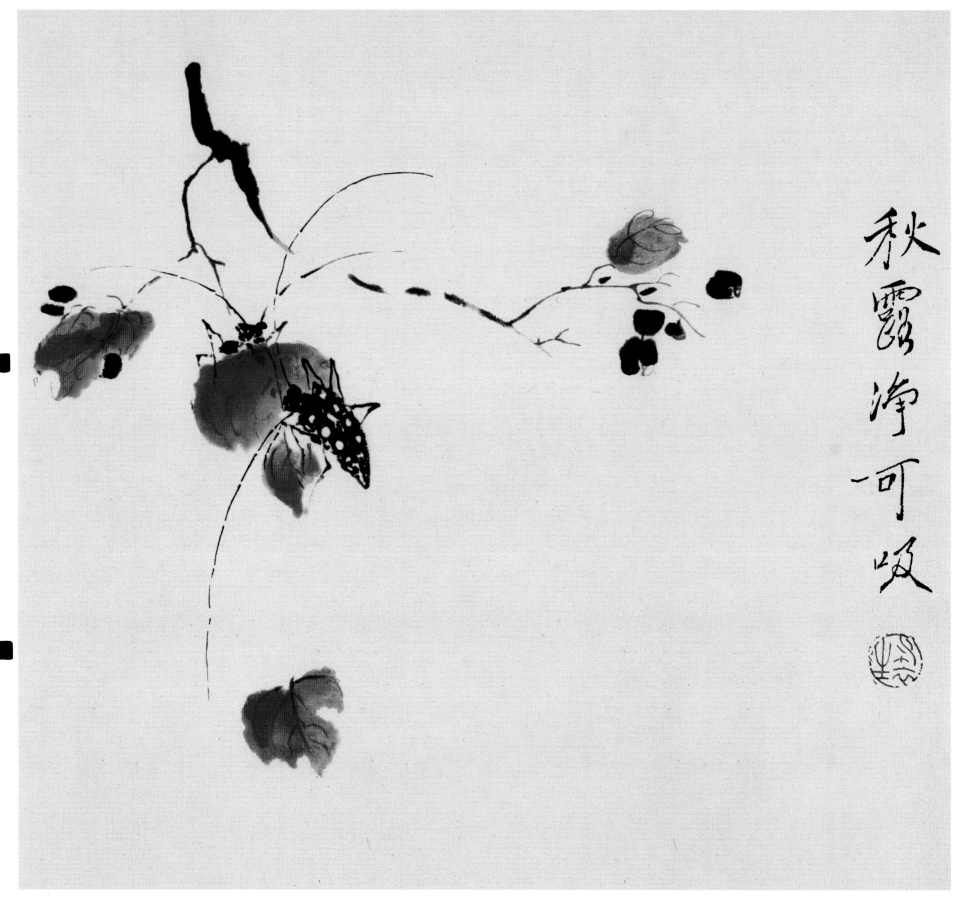

秋露净可收

红叶天牛图　华嵒

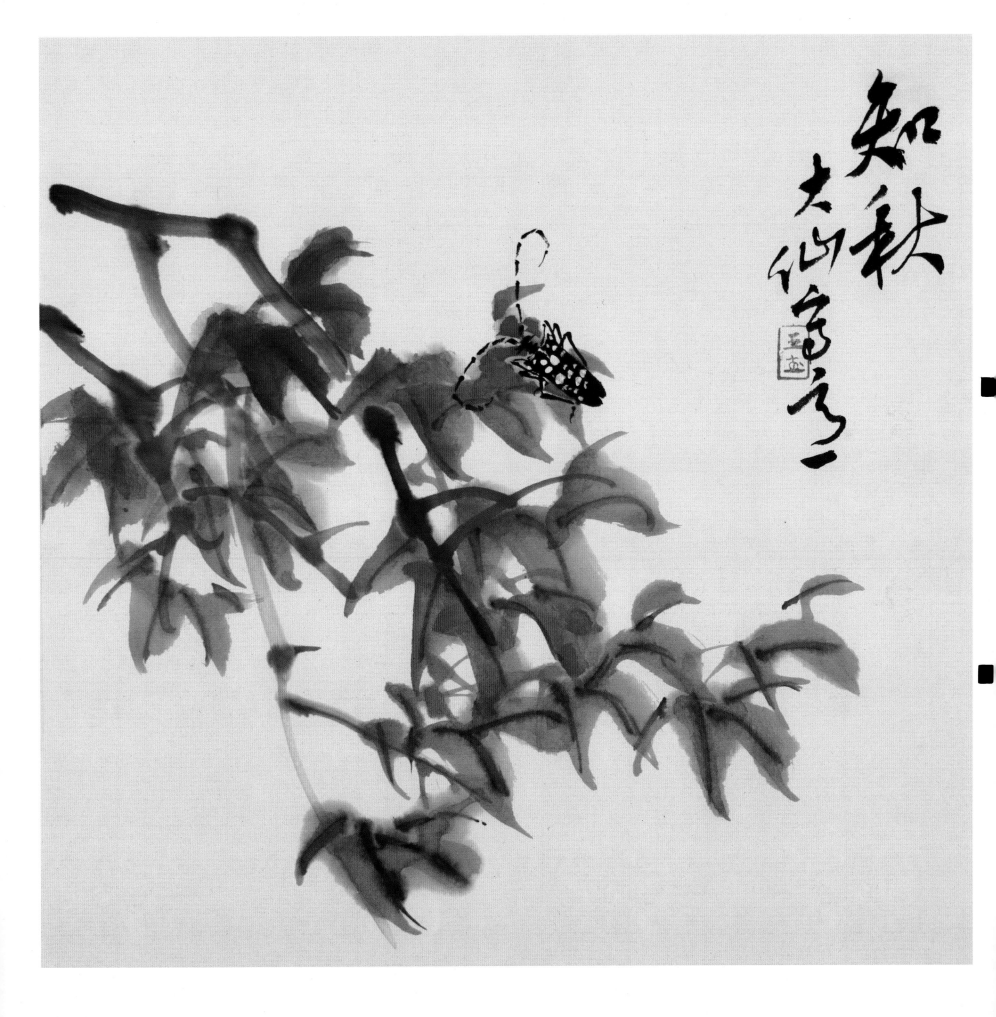